# 東瀛印象

—— 我的戰前日本留學記

# 東瀛印象

我的戰前日本
留學記

常任俠 著
沈 寧 編

中和出版
OPEN PAGE
中

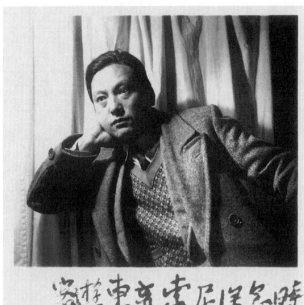

作者在東京神保町北神館寓所

一九三六年正月

一日、赴鑒香溫師處拜年、並收到年賀狀十餘枚、中以惡黎君枝女史書法最佳。

東人度歲、市肆皆休業、飲屠蘇、蓋中國之佔人家門前補松枝竹枝此或習西佔也。又於門上懸稻橘海苔及羊齒製植物綠葉、結為一束、蓋日本舊佔云。東京雖係繁盛都市、而農業社會之遺跡猶可於門上懸稻見之。

二日出遊市廛、羅綺滿衢、明豔美人時~遇之。日店正當資本主義極盛時期、而東京為政治商業中心。

1936 年日記

# 欲採香蘭遺遠者，蓬山煙雨總霏微

沈寧

　　1935 年春，擔任中央大學附屬中學高中部主任的常任俠先生，聽從導師胡光煒（小石）建議，採取兼職方式，請假赴日留學深造，其動機種種：一則，很想研究中亞細亞的藝術與宗教；二則，走出國門，開闊眼界，況且當時赴日留學也是一種時尚潮流，所費又無多；三則，有了留學資歷，便於日後職稱職務的評定和晉升。於是乎，高唱着《出帆》新詩，乘長崎丸東渡。初抵東瀛，目不暇接，逛書店，聆古曲，觀習舞，忙考試，終於如願進入東京帝國大學文學部大學院，選取的研究課題為《宋大曲金院本與元劇演變之歷程》。曾先後得到原田淑人、田邊尚雄、鹽谷節山、岸邊成雄諸學者的協助，進一步探明了中國古代文化與西域交流的關係，以及中日兩國古代文化交流的歷史。以後研究領域逐步拓展，立意繼王國維著《宋元戲曲史》、日本青木正兒著《中國近世戲曲史》（側重明清）之後，填補原始至漢唐間的中國戲曲史。這是影響作者一生的重要選擇，在日後數十年的時間裡，他的主要研究課題即

在西域文化東漸及海上絲綢之路上，撰寫發表了大量相關的學術論著，最終成為這一研究領域的奠基者。

既然是兼職求學，兩京間的往來穿梭是一定的。暑期臨近，他按照要求返回南京，操持學生畢業事由，外加與一幫從事文藝活動的友人往來應酬，忙得不亦樂乎。直到東京的同窗來函催促，才與方令孺約伴同乘「傑克遜」號再行東渡，繼續學業。課餘約友人組織讀書會；訪郭沫若於千葉縣市川市須和田町寓所；遊大島、三原山、下田、伊東、熱海、湯河原、江之島諸勝；參與戲劇座談會，介紹中國戲劇活動情況。

轉瞬之間，到了寒假，他再度返回南京，送舊迎新，照料校務。暇時籌劃社團，參加演出；謁師訪友，吟詩作文。以偶然的機會遇儲安平於中山陵，這位時任《中央日報》副刊編輯的校友盛情邀請他為副刊撰稿，常先生抹不開情面，漫應之，並作函附文《東方的鄧肯：田澤千代子的舞蹈》一篇同時寄上，告有撰寫《東京印象記》的計劃，內容包括：由谷崎氏的《春琴抄》說起、築地的演劇、水谷八重子、夜書攤、東京的書籍展覽會、羅斯金文庫、蟄居東京的郭沫若、秋田雨雀與佐佐木孝丸、隅田川之晚會、山湖、伊豆半島、大島之春諸篇，多是帶着趣味性的小品，且附有精心搜集的圖像資料作為插圖。常先生的計劃是打算再寫 50 篇左右，印一本小書。後以儲氏辭職出國，沒能如願。陸續寫出的相關文章，大都投給了主持南京《新民報》副刊的華漢（陽

翰笙）。這些作於戰爭一觸即發之際的小品文章，是無論如何也寫不出「趣味性」來的，但計劃撰寫介紹日本見聞的心願於此可見，也就成為七十餘年後編輯此書的緣由之一。

1936 年夏日，常先生再赴東瀛，專力研究東方舞蹈史、東方演劇史、東方音樂史三項。「恆念西人著述，獨詳歐洲，對於東方演劇舞蹈，多不具悉，此則非吾人從事努力不可。中國官私冊籍，俠曩曾加研討。自渡東瀛，對於唐代樂舞，更獲觀其遺舞遺曲，並集中亞印度有關方面材料，綜合觀察，互相推證，東方系統漸得條貫，著為論文，送呈帝大大學院。十月卅一日，並應上野帝國學士院學術演講會之招，公開演講《唐代樂舞之西來與東漸》一題。當時大使館及留學監督處均派代表到會，認為國人在此演講者尚係創舉也。近兩月來專事參觀各博物院、美術陳列館、戲劇博物館等，並各私家及專門家藏書藏品。上月遊西京奈良，觀其雕塑建築，皆準唐制，吾盛唐文化傳之東瀛不啻留一縮影也。」在寫給謝壽康先生的信函中，作者如是自道治學心得。原本次年春季結業返國，因為突遭暗探詢詰，恐遭不測，倉促歸國。時在雙十二事變之際，舉國抗日熱情高漲，國仇家恨，也煽動着詩人的一腔愛國之心。

抗戰期間，常先生以紙筆作刀槍，積極參與編輯報刊、撰寫軍歌、填詞編劇等等抗日宣傳鼓動工作，曾以自身經歷為素材，創作歌劇《亞

細亞之黎明》，抒發抗戰建國和遙念親人之情懷。抨擊日本軍閥發動侵略戰爭與歌頌中日源遠流長的歷史文化交流是其涇渭分明的創作、研究主題。戰爭結束時，教育部清理戰時文物損失委員會曾擬組赴日調查團，候選團員名單中有：團長張道藩，團員徐鴻寶（古董）、張政烺、向達、賀昌群（書籍）、朱家溍、伍蠡甫（字畫）、陳樂素、常任俠、莊尚嚴（熟悉日本一般收藏情形者）。直到翌年五月，經商准，外交部派遣代表隨同駐日代表團工作。但盟軍駐日總部對收回文物規定甚嚴，而國內各方對於被劫之證件多不具備，致使交涉困難重重。而此時，常先生早於 1945 年年底應印度國際大學聘請，經荷蘭外交家高羅佩的幫助，自重慶飛往印度加爾各答，講授中國文化史及日語。

1980 年 11 月間，常先生受中央文化部的派遣，隨中國文化界茶道文化考察團一行出訪日本，帶着四十餘年的中日文化研究成果，重遊東瀛，一溫舊夢。其間吟誦了不少感懷詩篇，收錄在《櫻花集》中，自題詩曰：「遲遲春日照珠幃，耿耿星河掩玉扉。西北高樓空佇立，東南孔雀惜分飛。金閶落月常相憶，碧海回波願總違。欲採香蘭遺遠者，蓬山煙雨總霏微。」讀來令人感喟不已！

是集精選文章內容大致分為印象與談藝兩部分，同時收錄了常先生 1935–1936 年間留日時所作日記。從他對留日學生從事學業及生活狀況的細緻描述上，可以令讀者拓展到對戰前日本政治、經濟、教育及

與中國關係諸方面的了解，如留日學生組織機構、學術團體、演劇活動，與導師們的交往等等，可以看到中日兩國間文化交流的一些細節，感受到戰爭陰雲籠罩下的鬱悒氣氛。作者彈奏的東京小夜曲，也能印證出當時留日學生普遍存在的異國情愛之現象。在國內，出版、發表記述留日生活、學習和研究的日記文字並不乏見，但在戰爭爆發前夕，同時穿梭於中日兩京從事文化活動、學術研究的學人記述難於多見，相信讀者自會從中體會出其珍貴價值來。

承蒙常夫人郭淑芬女士授權整理和聯繫出版事宜，對她竭盡全力保存常任俠先生遺著，將其貢獻社會、嘉惠學林的善舉，謹表欽佩。鑑於本書編旨體例及便於讀者閱讀，對原文中明顯的錯訛衍奪處做了徑改處理，並選配與之相關的珍貴插圖。囿於編者學識淺陋，編選校對不當之處，敬請方家不吝指正。

於 2012 年 7 月赴港旅次途中

# 目錄

## 卷二　　談藝

# 卷 三　　日 記

卷一

印象

# 東京的書店街

　　我曾經勾留過的都市，書店總去巡禮過，尤其是舊書店，對我有更深的嗜好。在東京，因為住的地方在神田，門前即是書店街，左鄰右舍全是書店，所以更常去翻檢一些舊書，作為閒暇時的娛樂。

　　東京的書店街，是在神田區，尤其集中於神保町一帶。舊書店的數目，大概佔書店總數百分之八十以上。新書店最大的是三省堂、東京堂以及丸善等，裡面是兼售中西書籍文具的。舊書店大的是巖松堂、一誠堂、稻垣、北澤、松村、岩波、悠久堂、東書店、三光堂、奧野、古賀、松崎等，裡面有着不少珍貴希見的本子。在東京，舊書店的生意都很大，而且書肆的主人，往往對於本國的以及外國的書籍，都能夠識貨，曉得書的價值，所以好的不會賤價，而價格太賤的貨品，就也不會如何好。大的舊書店如一誠堂、巖松堂等，都是規定的價格，不能減損，想便宜也是無從便宜的。

書店的分佈，由神保町向東，一直到駿河台，向西一直到九段，向北一直到水道橋，靖國通算是中心，最盛、最大的書店，都在這裡。因為書店多，學校多，所以神田被稱為東京的文化區。

在這些書店裡，我曾看見過好些可愛的書籍，往往因為價格高，不能得到手，看一看，終於又給端正地放在陳列的櫥裡了。但是過兩天，又要去看看，看被人買沒去，而愛惜的心情，彷彿比我自己所有的書籍還要更加親切。

我歡喜的書籍裡，日本版比較少，歐美版比較多，尤其是精美插畫的書，與關於美術的書，更為我所嗜好。比如琵亞詞侶（Aubrey Beardsley）的畫集三大冊，線條是那樣美，而且還有彩色畫，為往時所未見，這第一為我所愛好。

其他如三色版精美插繪的《一千零一夜》，如三色版精繪本的《魯拜集》，如三色插繪本的雪萊的《含羞草》，這些精裝的大冊，每冊定價都在十元以上。還有英國的黃表紙志（一種每頁附插圖的滑稽荒誕小說。——編者注），這十幾本精裝書，老是放着作為店頭裝飾的，我每一次走過，總每次牽住我的眼睛。此外一本愛侖坡的神秘故事，那著名的英國插繪家亨利·可雷克（Henry Patrick Clarke）的惡魔派的線條畫，也像使我中了魔似的，老是不能忘記。同是可雷克插繪的書，在國內，我曾購有一冊美國本的《浮士德》，看起來，彷彿比之琵亞詞侶的畫，惡魔氣息還

要更重的。

在一次各書店聯合開的古舊藝術書籍展覽會中，曾看見好些可愛的希有的本子。有一厚冊俄國出版的專講民俗藝術的書，中間三色版的插圖，幾乎每頁都有着，那樣樸美與可愛，可以看出俄人民俗的風習，但是因為價格高，終於沒有買。另外一冊《世界木刻傑作選》，是非常精美的，價格自然也很高。我正在躊躇着，想要購買來，但是已被他人立刻付了代價了。至今尚未見第二次同樣的本子。

我也買過幾本自己所歡喜的書籍。在某次展覽會中，曾買到一本《英美現代書籍的插畫》，中間木刻也很多，因為是專講插畫的書，所以各種派別都有着，而趣味也是多方面的。比如柳倩近來出版的詩集《生命底微痕》，那插圖，也就是本書所收插圖的一頁。作畫者是 Rockwell Kent 氏，原在 Chaucer 的 *Canterbury Tales* 上採來的。又曾買到一本三色版插繪的《唐吉訶德傳》，這是出版得較早的，在東京也不曾再見。

另外因為自己很想研究中亞細亞的藝術與宗教，曾買到德國本的一冊《土爾其藝術》，一冊《波斯藝術》，另外兩冊日本全譯的《可蘭經》。這書因為是非賣品，所以雖是日本版，價格仍然不便宜。

日文舊書，我收的以詩集為多，小說戲劇次之，成套的總

集，還未去購買。

　　蕗谷虹兒的詩畫集，曾尋到三冊，有一冊《睡蓮之夢》以前被朝花社翻印過，那時曾引起我的歡喜，至今興趣已比較淡薄，不過因其在舊書店中，還不易多見而已。其他有幾冊是作者簽名本，也不易多得。在日本，簽名本與限定本，也同樣被珍視着。

　　日本因為抵制外來貨，即是書籍藝術品，舶來品也特別貴，不過書店中陳列的幾套文藝書，凡是日本版，一過時都很便宜。比如一部《世界戲曲全集》，精裝四十多本，也只要十餘元，這對於讀書人是很為有利的。

　　除了書店之外，還有夜市的書攤，歡喜看看的，一個攤子一個攤子翻過去，也盡夠消磨兩個鐘頭，偶然也可以買到好書。因為從神保町一直排列到駿河台，書攤也是無數的。一些歡喜在都市中夜散步的朋友，這正可駐一駐疲足。

<div style="text-align:right">

4 月 18 日夜在東京

（本文連載於 1935 年 4 月 30 日至 5 月 4 日《中央日報》副刊。）

</div>

# 從谷崎的《春琴抄》說到日本的文壇

　　谷崎潤一郎的《春琴抄》，是在不久前，很馳名於日本的文壇的。這書，在東京神田的書店中，我也略略翻閱過，印刷裝訂都很考究，很別緻，是上等的柔軟的淡黃色的薄紙印刷的。本子是蝶裝的式樣。當時因為售價貴的原故，翻閱一下也就放下，有些書我都是用這樣方法「望望然去之」的。內容既未細讀，經久也就淡忘了。最近由於友人儲安平談起這本書，才重新來細讀一過。

　　谷崎氏是中國人熟悉的一位日本作家，曾來過中國，而且據說還非常歡喜中國的各種事物，常穿中國衣服的。他的書以描寫肉慾著稱，這冊《春琴抄》，自然也不能例外，不過比之以前寫得更其美，文章更其工緻而已。書的內容，描寫一個名為春琴的女子，出身於富商的家庭，姿容是絕世的，而自幼喪明，練成音樂上的絕技，但性格是非常愛美與高傲的。以一個名為佐助的男子，作為她的配角，而刻畫出她的一生。在描寫變態心理上筆墨非常深刻而且手法也非常高妙，深合於布爾喬亞的讀者的嗜好，

以博得文壇的盛譽，這不是偶然的。在從前也許我會為這書所沉醉吧，但而今對於這樣唯美的作品，是不感到多少興味了。自然他的價值我還是相當重視的。

東京的文壇上，因為這都市是在資本主義社會的旺盛期，所以唯美派的作品，仍有其相當的讀者，而且勢力也多少猖獗着。如谷崎氏及詩人佐藤春夫、堀口大學、日夏耿之介等，所印的集子，都帶着高貴的裝飾與內容。他如新感覺派的橫光利一，也是一時的驕子。

但廣大的讀者群，卻是擁護着另外一些人的作品的，因為那些人能寫出他們在積重的壓力下的痛苦，而且能為他們儲蓄一些新的力量，如實地把大眾的生活與意識暴露出來。如島木健作的《癩》《黎明》等集的出版，就足以雄視一九三五年的文壇，而被稱為島木健作的時代。雖然日本法西斯勢力想對文藝加以統制，而撲滅其異己者，如已往對於小林多喜二所使用的方法。但不料在寒冷的一角上，又開出一朵璀璨的奇花來。

在去年的日本文壇上，有過這麼一回事。說是有一個文人名叫松本學的，與警視廳有着密切的關係，曾被認為是一個深有修養之士。由其發起組織文學家座談會，並弄來一筆三千元的文學獎金。當場推舉出票數最多者，就發給一千元的榮譽獎。當時橫光利一得到一千元，島木健作也以同樣的票數有得獎的資格，

但據松本學的意思以為是異己者，遂改給了專寫復仇小說的室生犀星。座中有人問起獎金的來源，松本學的同黨說，「探問獎金的來源的傢伙也就是反動的」，於是就沒有人再敢追問了，而對於這來源也就會心地了解。其後呢，佐藤春夫說是與得獎者有私嫌，首先宣言退了會。其後接着更有退會的。其後就這樣無聲地冷寂下去了。

日本農村急激的破產，社會的不安，在不可遏止的轉變中，而文壇上島木健作的一流也將代替了谷崎氏的一流。在松本學的眼中，島木自然是不應得獎的，而島木也無需乎去接受。但是實際上島木的作品即是唯美派的作者也為之俯首的。谷崎氏的《春琴抄》，自然有其不朽的價值，但恐怕也是代表日本資本主義社會的讀物中的最後一本聖書吧。

（原載於 1936 年 5 月 29 日南京《新民報・新園地》。）

# 東方的鄧肯：田澤千代子的舞蹈

　　在東京，對於有名的舞蹈藝術家中，我是非常歡喜田澤千代子的。這是一個研習古典的以及蘇聯各國現代舞蹈的藝人，她鄙視一切卑俗的商業藝術。曾在蘇聯、美洲學習舞蹈數年。她有獨創的優美的作風，潛心不停地研究，每年有很多新的舞曲發表。她想實現她的理想，曾創辦一所舞蹈學校，招收很多美麗年輕的女弟子，來從事練習。如今弟子中也有能夠自製舞曲，繼承她的藝術者。我常稱她為「東方的鄧肯（Isadora Duncan）」。

　　當我初到東京的時候，因了在國內的友人而現在僑居於東京的一位畫師的指引，發現一所異於俗流的茶店，在神田的一條街上。這是田澤家所開的。主人田澤靜夫君，即是千代子的父親，是一個古董搜集者。這很小的茶店內，滿列着奇異的各種好玩的搜集品。其中有各國的玩具，有日本的古能樂假面，也有中國和南洋的戲面。牆壁呢，是用不同的火柴盒的圖案糊裱的。陳列酒類的架子旁，一支銀樣的金屬的圓球，據說是多年來吸煙的錫包

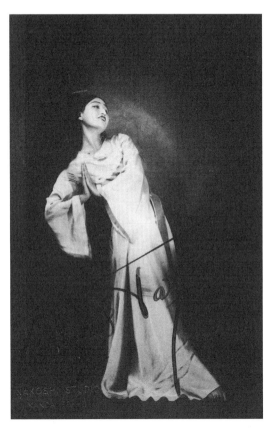

作者收藏的田澤千代子簽名舞台照

所熔成。在天花板上垂下來許多林林總總的東西，在四壁也懸着千代子各式舞蹈的照片。總之這裡面都是有趣的物品。

田澤主人是一個刀劍鑑別家，但最著的還是他對於音樂留聲片的收藏。在這小小的茶店內，一箱一箱的，都是著名的音樂片子。在東京的報紙上，曾經有過這樣的記載，説是田澤君以三百元收買過一張世界上著名的而被禁毀的孤有的片子。這在社會上很是驚奇的，所以常來往於這茶店的，多是畫家、詩人、音樂家、舞蹈家這一類人物。當我偶然憩息於這茶店中的時候，瞑目聽着高雅的樂曲，總會忘去一切煩勞，而遊神於幻妙的境界的。

田澤千代子為田澤靜夫君的長女，姿質的美麗是著名的，而其可愛尤在性格上的美麗。當她舞藝成名的時候，東京著名的寶塚曾來聘請她，充當教練的職位，卻被她毅然拒絕了。她説：「我的藝術是不合於商業的舞台的。」她很遭社會的非難，曾獨自出國去研習，她的父親也像完成一件藝術品一樣，努力完成她的志願。等她回國後，藝術更精進，聲名也更加宏大了。

她已是三十多歲的人了，為了藝術的原故，她獨身度過了美麗的青春，雖然她仍舊是一個少女樣的美麗的。她終身不願意花嫁，去盡力藝術。實際她對於組織家庭，也不感到興味。

（原載於 1936 年 5 月 31 日《中央日報·貢獻》第 17 期。）

# 由日本的狗說起

在日本，人家是不大養狗的。無論在都市在田舍，狗都不甚多。我想大概是為了生活的關係，想節省一點經費而不養狗的吧？因為中產以下的人家大多房屋很小，人已經住得滿滿的，更沒有住狗的地方，而且不養狗還可多一點人的食料，於是索性不養了。有人說中國所以到處養狗，因為賊多；日本所以不養狗，因為沒有賊，即是有賊還可以用比狗更好的工具，所以不養狗是沒有危險的。他們並非厭惡狗，有些富人們不是也養些狗玩玩的嗎？

提起狗，我是非常歡喜的。記得幼小住在鄉村的時候，走動就常帶着狗，無論下田收穀子，到湖邊去牧馬，狗總是在前面遠遠地跑着，有時等人等得不耐煩，又回頭跑轉來。或是趕集上城在日暮歸家的時候，而先迎接的也總是狗。在農村裡耕田的牛馬，報曉的雞與守舍的狗，彷彿都是組成家庭的一分子，是相依為命的生物，也像家人父子一樣的親愛着。

記得小時死了一條歡喜的狗，曾經哭過一場。為了同鄰村鬥狗而發生械鬥的事情也有過。我們家裡七條狗，每一條狗都有一個名字，這些狗的名字還記在我小時的日記裡。

我歡喜的狗，正是這一類，因為牠兇猛粗野，然而也親愛真誠。

至於在東京這都市裡所常見的狗，就使我不能發生好感。有些小型的狗，是抱在太太小姐們的懷裡的，吃得好，住得好，冬天還加上狗衣，自然養得好看。但其作用也只是在好看好玩而已，說不上是一條狗的。有些大型的狗，是用繩子牽在人的手裡的。看樣子，大頭大耳的，也像很兇猛，實際只是裝腔作勢的傢伙，專吃牛肉麵包吃慣了，狗的本性也早失去了。

這些狗的來源都是在狗店裡出售着。無論大小全都裝在籠子裡，從祖先到子孫，一出母胎就是商品，有些大商店是放在畫眉鸚鵡一起的，這簡直變成為鳥狗了。由金錢移轉到主人的手裡，於是由主人牽引着，玩戲着而生活着，這也就是這種狗所以能生活的原故。

日本都市現有的狗種是非常複雜的，比之日本的人種還複雜。比如在日本人中間，就人種學的特徵上，長臉小眼睛的大抵是朝鮮種，高顴骨大眼睛的大抵是阿伊奴種，其他有些是漢人混血種，多是一望而知的。可是這些都市的狗種，卻使我不能辨別

清楚。或是英派或是美派，雖然不知道，大概都是洋種吧？因為樣子總與土狗不相同，這也可以一望而知的。日本善於改種，比如馬就是改得非常壯大的，如今狗種也改成合式的商品了。

我想日本原有的狗，一定不是這種傢伙，而同我們鄉村所蓄養的狗，或許有相同的地方。在蘇俄北極探險的影片裡，我看見拖着雪車的一群狗，勇猛精進的在風雪中奔走着。這狗同我們鄉間所蓄養的狗，大致頗為相似，或許正是同種。

日本是由北方遷來的民族，則其遷移的時候，帶着狗而南下，是可想而知的，而且也一定得着狗的不少力量。在部落生活中，在狩獵時，在畜牧時狗都是重要的一員。但時移世轉，這些拖着雪車或跟隨着移民之群而來者，卻漸漸不被需要了，卻漸漸滅種了，只有讓這些洋種的狗，在市場上大出其風頭。

我是歡喜狗的，但這些牛頭狗獅子狗，和其他叫不出名色的狗類，我只要一看樣子就討厭，我還是歡喜我們鄉村所蓄的土狗。這些狗大概也幫助我們的先民不少吧！所以至今每家還是有幾頭蓄養着，雖然在溫帶地方，在農耕的平原上，一點也看不出牠的力量來。

在風雪的北極，這些狗曾助過多少科學家的成功，曾救過多少勇敢的冒險者的性命，像是神聖的生物，在極艱苦的境遇生活着，然而至今已不存留於日本的商業社會了。

---

這些改良的洋種啊！這些裝在籠子裡的鳥狗啊！這些牽着的或抱着的狗類啊！這能說是日本狗的特色麼？

<div align="right">

9 月 13 日在東京本鄉

（原載於 1936 年 9 月 22 日南京《新民報》，署名常征。）

</div>

# 鄰人的死

一個鄰人的兒子，剛由學校畢業後，在一個會社裡找到一點職業，就被徵兵徵了去。這人呢，是非常好的一個青年，勤懇誠篤而且謙和，可以作為日本青年中的代表的。在中產以下的家庭中，生活是常常立在飢餓的邊沿的，這青年很幸運地在學校中畢業後，剛可以作補助家庭生活的一員，卻被徵兵徵去了。

說起徵兵，在日本的青年中，都是不可免的，任憑家庭怎樣需要你，或是你思想怎樣清楚，或是你反對戰爭，反對作侵略者的工具，然而你仍得當兵。據說當兵是你的義務，為了「皇國」的光榮，戰死也是應該的。

我的鄰人的兒子，就是在這光輝的名義下，被犧牲了的一個。這青年從入伍到死亡，我是知道得頗為清楚的。

記得入伍的那天，鄰人的兒子，穿起嶄新的軍裝來。戚族呢把這天作為一個盛典，並且作一個送行的儀式，長輩的訓話也是必有的。在門前有些人送來的旗旌一樣的東西，用長杆子立起

來，在風中飄搖着。

從此這些青年離開了家庭，從此也就沒再回來。這青年在軍營中，常常寄信回來，說是怎樣思念家庭，怎樣為老年的父母的生活擔憂，父母之思念兒子自然也是更加迫切的。然而這是沒有方法的事，因為為「皇國」而遠征，這是光輝的事情，是應該加以鼓勵的呀！

說起來窮人教養一個兒子，實在是不容易的事，日本的教育呢，正是十足的資本主義的教育，學費非常重。做父親的以衰退的筋力，勉強去工作，以極省減的生活費支持家庭，餘下來的作為兒子讀書的用費。雖然他知道就是兒子畢了業，也仍舊像自己一樣，不過做一個資本家的奴隸，拿到僅能糊口的生活費，有時失了業，生活便沒有辦法，然而不叫兒子去讀書，則連做奴隸的資格也沒有，因為資本家的奴隸，也是要選擇優秀的呀！在兒子畢業後，或者可以作為生活的助力者，這也是做父母的一點遙遠的幻想。

為了被徵兵，自然這是父母非常痛心的，然而這是光榮的，是為了「皇國」的應盡的天職呀！雖然在日本實際的窮困階級中都知道執掌生命的權威者，是三井三菱這般財閥們，官僚軍人政黨也不過是他們的走狗與爪牙。然而誰敢說出來，工具仍舊是工具而已，奴隸仍舊是奴隸而已，餓死也是定命應該餓死而已，強迫到戰場去犧牲，也是應該犧牲而已，安分的日本人，是想也不

敢想的，而況還有好聽的名義，為了「皇國」的光榮的犧牲。

今天在報上看見我們鄰人在滿洲戰死的消息，並且發出死者的照片來，使我感到很深的哀悼。看見苦顏的父親同母親，更使人觸動遲暮無依的悲哀。將壯年的心力與僅有的資財，集中在兒子身上，而所得的只是一個紙上的戰死的光榮。

這光榮也是資本家與野心家獎賞的。

10 月在東京

（原載於 1936 年 10 月 13 日南京《新民報‧新園地》，署名常征。）

# 東京舞蹈場

　　跳舞在日本非常流行，特別在東京最顯現得興盛，舞蹈教授
所，每一區域都有好幾間，至於舞蹈場也林立於東京繁盛地，
即以「銀座」一區來説，已經有四五間。日本人對於舞蹈之發生
興味，乃最近十年來的事，十年以前即正式營業之舞場，尚不
多睹。

　　單在東京市內來説，舞場已不下十多間，最著名的要算赤坂
的「普羅利達舞蹈場」。場內佈置得異常華麗，擁有黑人音樂，
頗多異國人和貴族階級中人置身其中，舞券白天的下午四時到六
時半一元一角十張。不過進到舞蹈場去隨意擇座，決沒有侍者騷
擾你，吃不吃東西，有自己自由。

　　至於舞女有從日本各地方來的，大都受過相當教育，本來日
本女人多不會説英語，惟有舞場的舞女，有不少説得一口流利的
英語。據説舞女的收入很豐，紅舞女動輒以五六百元計，不過日
本舞女大都很節儉，每日所得有一部分要存在舞場司理中，以備

脫離舞場時好有一筆生活費。雖然日本舞女穿得異常華貴，物質的享受也不過於一般婦女，然而她們有不少是靠她的色笑去養活全家人的。

除了「普羅利達舞蹈場」算是東京首屈一指的舞場外，其次好像新宿的「帝都座」和新橋的「新橋舞場」都是很有名的。舞場很寬，熱天裝有冷氣，冷天裝有熱氣。此外二流的舞價很便宜，白天的五角十張，晚上一元五角十張，不過音樂稍差一點而已。

日本盛興着星期六和星期日的「家族舞」，或有甚麼節日，也一定舉行的，入場不過一元，還有點心好吃，時間大概由上午十一時，至下午三時，置身其中，隨便可以請一位女性伴跳，決不會拒絕。這差不多是一個交際場所，有不少婦人、女學生都很喜歡星期日的「家族舞」，因為所費很少，得到高尚的享受。

在東京，舞女置身舞場之前，先要向東京警視廳註冊，且要花一筆錢，經過調查才發舞女證明書。

在日本跳舞，據說是全世界最便宜的，不用說沒有像上海開香檳的一回事，跳一次給予一張舞券差不多是成了習慣，你要多給她票子，她倒說你是對她有野心，呆子。

每年聖誕節舞蹈場，其熱鬧處極足使人迷戀陶醉，有的舞蹈場舉行贈餐。至於化裝跳舞，送發氣球，各種紀念品，差不多各

舞場都是一律的。

　　資本主義國家中，自然都需乎色情的點綴，東京為日本首都，舞場之興盛，又豈足怪！

　　　　（原載於 1937 年 3 月 3 日某報。據作者自存剪報整理。）

# 東京的印象

　　因為過去在東京住過些時候，所以把東京的情形講一點，讓國人知道日本的首都是甚麼一種情形，也可以作為對日認識的一種參考。

　　東京是日本政治上、經濟上、文化上的中心點。在日本明治維新以前，文化的重心在西京。西京自從隋唐以來，完全是依照中國的文物制度，種種的文化，都是中國的文化，至今在西京尚可看見隋唐文化的影子。東京是在明治維新以後興盛的，吸收歐洲文化，以造成現代的日本，也是日本治史的一大轉關。所以說西京是過去日本的代表區域，而東京正是現代日本的代表區域。要了解現代的日本，則必須認識目前的東京。

　　東京是半封建半資本主義的社會，以至全日本也是半封建半資本主義的國家，現在由於少數野心家軍人的主使，又向法西斯的方向邁進。

　　中國文化給日本人以種種美德，使日本由不開化而走向開

化的階段，但是歐洲資本主義侵入以後，把日本的美給破壞了，使得多數日本人痛苦，生活不安，作少數資本家的奴隸，比如三井三菱都是擁有無數奴隸的主子。東京的日本橋區，有許多銀行，都是壓榨日本人血汗的機關。使得日本的窮苦民眾，飢餓，自殺，偷盜，忘記了道德，忘記了法律，也忘記了由中國所學的良好品性。農村的青年，以及少女們，都成群地流到東京來，成為資本家的奴隸，不能回到美好的園地裡去，這都是資本主義的罪惡。若果日本再由資本主義的社會而走向法西斯的方向，則將來許多良好的日本人，必定更痛苦，做了少數野心家軍人兇惡的工具，沒有毀滅他人，首先毀滅了自己。其實日本的少數軍人野心，就是日本美好的破壞者，這在各地良好的有知識的日本人中間，也是普通地知道的。

我在東京的時候，遇到的都是非常好的良善的日本人；我在帝國大學的先生，更是有學問潛心研究的師表，他們親切有禮貌，誠懇而富責任心，遠非國內人所想像的樣子，我在他們中間，絲毫沒有生疏隔膜的感覺；我住房子的房主，都是日本的良善的公民，他們待我如同自家人一樣。我常同他們說，日本和中國本是同文同種的民族，本來是兄弟一樣的國家，在文化方面，永久是提攜的，不能分離的，從隋唐以來是如此，今後也還是如此。中國廣大的民眾與日本廣大的民眾，永遠相親相愛。在中間

破壞這種親善的情感的，就是日本少數野心家與軍人。這是中日良善民眾共同的不幸。

東京以及全日本的民眾，遭受軍人與財閥的壓迫剝削是非常厲害的。東京尤其顯著，窮苦民眾常站在飢餓線上，一天不做奴隸，一天就沒有飯吃，失業者眾多，固不必論，就是有職業者生活也很艱難，但是他們因為被封建的思想所支配，一切歸之命運，所以刻苦的忍耐着。但是若果逼迫到最後的關頭，也就是日本社會總崩潰的日子。這也是日本一般研究社會問題者所非常注意的。

東京的優點是：（1）秩序好；（2）整齊；（3）清潔；（4）有禮貌。但這只是外表的好看，在內層就蓋藏着許多污穢，比如在銀座可以說是東京代表的街道，在外面看接連着都是華美的商店，寶藏所聚的地方，在背後街上的荒淫無恥，就成為不堪寓目的場所。

在本所的貧民區，許多民眾更過着非人的生活，但這與良善的民眾是無干的，這只是少數資本家、野心家的軍閥政客們所造的罪惡。在沒有太陽的街道上，將來太陽總會出現的。像大谷光瑞這種毫無人性的假佛教徒，他們永遠看不見國內的黑暗苦痛的。我們為人類悲憫，我們也希望日本良善的民眾得救。

日本的軍閥們，以為向外侵略，就可以解救日本人失業的痛

苦，其實這也是騙人的方法，不過自己的野心而已。試問在侵佔滿洲以後，一般良善的日本人有甚麼利益。在東京許多青年入伍的時候，野心的軍人們告訴他們以為國犧牲的話，等到打死了，他們也毫不覺悟，結果並非為國犧牲，不過做了野心家的兇暴的工具而已。有許多女人喪了丈夫，父母喪了兒子，過着更苦的生活，是沒有人注意的。在上海「一‧二八」事變的時候，有成隊的士兵不願作戰，而被野心者所殘殺，東京婦孺號哭的慘狀，也同中國被蹂躪的民眾一樣遭遇着不幸，這究竟有甚麼利益？我舉出更確切的證據，比如東京最大的報紙《朝日新聞》上所登載的：

二月十五日夕刊的標題説：滿洲事變的奇勳者，沒有飯吃做強盜。

二月二十日的夕刊説：上海事變勇士的強盜，凱旋兵的強盜，從失業走入邪道。

所謂奇勳者、勇士、凱旋者沒有飯吃做了強盜的事實，就可以説明日本的侵略者野心家，對於日本的良善的民眾是毫無利益的。不過成就了野心者個人的功利，滿足了野心家個人的貪慾。像這樣的事實，日本軍閥們是再也沒有方法解説了。

在東京我的日本朋友很多，我歡喜他們，我也永久忘不了東京。東京除了少數野心家軍閥們，東京的民眾是非常可愛的，中

國同日本，應該永久親善，應該共同建立東方的文化，不應該讓軍閥們野心的侵略，以挑撥民族間的情感，我想在有識見的日本民眾，也必定同情的。

（原為 1937 年 4 月 28 日南京中央電台播講稿，
發表於 1937 年 5 月 18 日南京《廣播週報》，
署名「中央大學實驗學校教務主任　常任俠」。）

# 電影在日本

　　以土地的面積比例說，日本的電影院數目之多，不只在東方，超過許多國家以上，即是在西方，也應該是列在前幾名內的。電影已經成為一般日本人的嗜好，普及到每一個小都市的中間。但，日本也像中國一樣，成為一個外片的市場，其自出的片子，實在是不高明的。在意義方面，也許比之中國更落後，雖然在發音與攝製的方面是比較進步些。

　　我在東京住過兩年，而看日本電影僅只有過一次，那還是被一本著名的小說所吸引的原故。這片是取材於夏目漱石的《哥兒》的。當我讀這本小說時，頗為著者幽默的筆墨所陶醉。而這些情節表現於電影時，卻成為淺薄的滑稽，使原作含着熱淚的刻寫，都不知消失到何處去了。因此，我就從不再去看日本的電影。我常問過帝大嗜好電影的同學們，他們也說日本電影「駄目」（不成的意思），而不歡喜去看。日本電影以松竹與日活兩系最大，而一般下等社會中，頗多歡喜日活的出品，歡喜野郎頭武士道的片

子，猶之中國的《張文祥刺馬》《火燒紅蓮寺》一類的貨色，猖獗於下等社會裡一樣。

在東京，則淺草公園前有一條電影街，逐家都是娛樂場，來往的多是俗惡的傢伙，而上流社會人士則較少。至於日比谷這一帶電影院，卻比較高級些。像著名的帝國劇場，就是這附近的一個。建築比較堂皇，而賣座也比較昂貴，自然選擇片子也比較上等。其他如日比谷映畫館、日本劇場，都是這兩年新近的建築，屬於東京寶塚這一個系統，以五十錢均一的價格，吸收的觀眾也非常眾多。另外一處娛樂場較多的地方，是新興的新宿，惟其是新興的市區，所以氛圍也比較塵下，拿銀座來做標準，便顯出新宿的浮囂。

在日本電影院裡，每次都連續放映兩個片兒，就像帝國劇場，選取的多是名片，也總是兩張。彷彿一張不能滿足觀眾的饕餮似的。但經濟雖然經濟，當我們走出影戲院的時候，總是覺得頭目昏昏的，想來日本的觀眾大概已經習慣了，因為所到的地方如神戶等處，電影也總是兩張。

高級的電影院，放映多的是外國片，但不像中國，十之八九是美國片，在日本則歐洲英、法、德的片子也頗多，像近年法國明星保爾所做的片子，就盛極一時。但是在日本俄國的片子卻不大容許輸入，日本法西斯主義者怕看新社會的成績，像怕看洪水

猛獸一樣，雖然一般日本良善的民眾，愛看蘇聯影片也像中國人一樣熱狂，但卻沒有中國人幸福，在法西斯的統治下，即是娛樂也受到很大的剝奪。

日本檢查電影者，也非常愚蠢，不要說新思想的片子不能通過，即是俄國的教育電影，也不能放映。反之則鼓吹法西斯主義的，如西班牙叛軍的勝利、阿比西尼亞（埃塞俄比亞）之被摧殘，則不斷地在電影院中出現。此外則美國電影中之接吻，也多被剪去。電影院的觀客，也總是男女分座，這都可以看出封建的殘餘的影子。美國資本主義的產品，本來惡俗者多，但不拒絕於日本，也如不被拒絕於中國一樣。美國所出的侮辱中國的片子，更為日本所歡迎，成為對於中國惡意宣傳的資材。

在日本所映的歐美片子，多有所謂日本版者：一種是映日本語於片上，已經破壞了畫面的美；另一種是日語發音，則簡直不成話說，處處都極其可笑，這情形也被日本有識者譏抨過。我嘗看過日本展覽無聲的名片，其站在台上翻譯解說者，也成為一種專門家，口才是很足動聽的，這使我回想十四五年前在南京看電影的情形。至今則南京電影院發達的狀況，也同東京的一樣飛進了。

<div align="right">

1937 年 2 月 6 日

（原載於 1937 年某報。據作者自存剪報整理。）

</div>

# 櫻之國與地震之國
## ── 東京雜寫之一

日本之櫻，是馳名於世界的，而地震次數之多與非常的劇烈，也為世人所共悉，日人用來作為自己國度的名稱，可以說非常恰切。在我初來東京的這一週間，櫻花還未開放，而輕微的地震，卻已經有過兩次，想來這是很平常的了。

在日本的氣候，卻沒有江南暖燠，這是因為海洋的關係，早晨同晚間，覺得很涼，在國內不用的皮衣，還時常拿來披在身上。想來在南京，太平門外的桃花，孝陵的櫻花，都應該已經開了。而這裡雖然就要度春假，但極盛的櫻花，卻仍在寒氣中孕育，等待和煦的日子。

地震在過去，給了日本一個很大的創傷，至今雖然已經平復，而且還更加壯健，但那一次的慘劇，卻仍然留在每個人的記憶中，據說那一次是地殼直地躍動，上下約有一英尺，不像平常從旁邊的波動。我們的房主，就是親嘗這慘劇的一個。在淺草一

帶，震動最甚，死者將近萬人，房屋的燃燒不盡，由於地心噴發火焰，實際是正當治餐的時候，加斯（Gas）氣管，都未關閉，所以燃燒很廣。在中國很知名的一個日本文學家廚川白村氏，即是在這時死亡的一個，而地震時的映畫，那時我也看過，所以在當時中國人民，對於日本人民，很有同情的捐助。

在當時街道都裂開，一座二十二層被稱為東亞最高的大廈也倒毀，電繩都紛亂地縱橫滿路。但因此卻激動起日人對於自然抵抗的決心，在地震後，他們要用鋼鐵同水泥來征服自然。在東京的建築，除了少數一些居民還用木屋外，大概都是水泥鋼骨的堅固的建造。交通的軌道，像細網一樣，而且還有地下鐵道同高架鐵道。日本不是產煤的國家，但用水力來發電，甚至火車都改用電力，在東京，在每一個都市，電氣事業都非常發達。

東京的建築，最高的不過六七層，大概以前地震時二十二層高廈的倒去，給了他們沉痛的教訓。因此他們對於地下的工程，卻更加注意，更加費力。我曾觀察地下鐵道同淺草松屋、美松、三越等地下二階，使我對於這地震之國的人民，發生很大的讚美，他們的毅力似乎比之他們的櫻花更可愛哪。

1935 年 3 月 17 日

（發表於 1937 年 3 月 12 日南京《新民報》。）

# 日本的女人
## —— 東京雜寫之二

　　講起日本的女人，在社會上的地位，卻是頗為卑下的，那程度應該說比中國還要更甚，在西洋女人的夢想中，也許都沒有夢想到這種情形吧？

　　按之禮節上，一個妻子對於丈夫，猶之一個奴婢對於主人一樣。跪是女人自小練習的姿勢，一個丈夫從外面回來，平常總是跪接，送飯進來，要跪着放在面前，而自己應該謹慎的扶侍，以免引動丈夫的暴戾。在平常，自己總應該清潔美好，以取得丈夫的愛憐。

　　在東方的女人們，如中國如日本，如舊俄時代，所受的待遇以及在社會上的位置，都大致相同，如土爾其、波斯以及印度，聽說還有更神秘的非人的生活。不過近年來，蘇俄自然是解放了，而中國都市的女人，也往往學會歐美女人的習氣，幾乎由男人的足下驟然跳到男人的頭上，但是在日本，情形卻沒有甚麼多

大變化的。

日本的教育很普及，大學很多，但為女人設備的，只有一所女子大學，多只是專門學校、師範學校，而且往往注重音樂、美術、家事等課，大學收女生的固然也有，但如最著名的東京帝國大學，即不招收女生。在他們的心目中，女子的能力，是永遠不能與男子同等的。

在日本不知有沒有蓄婢的名稱，但是實際上，卻到處都是蓄婢的現象。女子高中畢業生，往往充下女的職業，而不再升學，小學畢業而充下女的，這更為普遍，自然這是窮困人的女兒，訓練成為高等的婢女。富貴的資產階級，是又當除外的。

近年來日本女子是又有新的職業了，如東京的松坂屋、高島屋、白木屋、淺草松屋、美松、三越，這些大百貨公司，三省堂這樣的大書店，這裡面的店員，以及管理電梯者，門旁的立侍者，大率盡是女孩子，而選取的標準，必須要年輕美麗，經驗同能力似乎還是次一等的需要條件，據善於生財的資本老闆說，這是對於商業甚為有利的。她們美麗的衣飾，多由公司代製，薪資也比較很少，只是作為招徠顧客的工具。其次如日本橋區那些大銀行中，往來行員、經理、算盤、打字機中間的侍者，也是青年美麗的女子，這正與中國機關衙門中的「花瓶」相仿，不過地位比較更下而已。再其次如電車賣票員、汽車賣票員、火車賣

票員以及電梯管理員，商店出入口女侍，則終日所講的話語，以 Arigatogozaimasu 為多，這利用她所需要的大概不是她的才幹技能，而是另一種關係罷。

在日本旅館的侍者、酒館的侍者、咖啡店的侍者以及浴室的侍者，普遍的好多是充任着，日本的娼妓營業也成為世界上首屈一指的繁盛，這些都是日本年輕女子的工作。我想在三十歲以後的日本女子，也許生活比較更加惡劣哩。

（原載於 1937 年 3 月 13 日《新民報・新園地》。）

# 日本橋區
## —— 東京雜寫之三

東京日本橋區，是日本金融集中的地方，也是日本侵略中國的策源地。「九一八」的事變，固然由於軍人侵略的野心，而日本橋區的銀行家，也實在助成這一次戰端。

在日本橋區，有許多銀行的建築物，都是高大的，達到東京最標準的建造，這有如紐約的百老匯街一樣，握有東方的經濟的樞紐，助成許多戰爭，也散佈許多罪惡。

在「九一八」戰爭時，大阪的實業界是非常反對的，因為利益不同，實業界所需要的，是推銷貨品的商場，假使中國抵制日貨便蒙很大的損失。而銀行界則利用戰爭利用侵略的土地去投資，所以可以認為有利。因為注意點的不同，在戰爭初起時，辯論頗激烈，假使日本國內抵抗能維持較長，也許能夠取得較好的結果。

至今日本軍人的侵略固然成功，便是實業界與銀行界，也各

得其所，所以對於這次戰爭的勝利，除去一些貧苦的民眾外，都是共同慶祝的。

（原載於 1937 年 3 月 16 日《新民報·新園地》。）

# 「九一八」後日本文藝界動態

「九一八」是日本帝國主義者加緊壓迫中國並大量掠奪財富、侵佔領土的日子。隨着這件事，日本法西斯軍人的氣焰更加高漲，影響及於日本社會的一切。即在日本的文藝界，「九一八」後，也注入法西斯的毒汁，使一般投機薄行的無國際正義的文人，隨着軍隊後面，為帝國主義鼓吹。

在「九一八」事變後，日本的詩人中，產生許多宣傳所謂皇軍威力的詩歌。如《皇軍進行曲》《滿洲進行曲》之類，把「膺懲支那」一類的口號，織入這些詩行的中間，如北原白秋、西條八十之類的唯美派詩作者，也改變了往昔的傷感的調子，而從事於侵略的頌祝。

接着，上海「一‧二八」事變發生。這時日本作者來華的，有村松梢風、直木三十五等人，專從事於收集戰事的材料，來作宣傳的文藝。這一戰事的結果，他們產生了許多通俗的向日本大眾宣傳的作品。最流行的有《男裝麗人》《空閑少佐》《肉彈三勇

士》等。《男裝麗人》是寫女間諜川島芳子的故事的。《空閑少佐》是寫廟行之戰的一個被俘虜的軍官的故事的。被俘虜者即是主角空閑，而我方的管理俘虜者甘海瀾君，對於俘虜的寬仁推愛，也為敵人稱頌着。《肉彈三勇士》則是描述江灣之戰的。這些宣傳的故事，不止有小説，也有電影，也有戲劇，也被編為流行歌曲，製為留聲片子，傳唱着，演映着，普及於日本全國，以及日本勢力到達的地方和日本人居留的地方。他們想以這些淺薄的、歪曲的、向外侵略的宣傳品，來侵蝕良善的日本民眾，麻醉他們的心靈，作為日本帝國主義進攻中國的工具。

「九一八」和「一‧二八」不過是進攻中國的序幕，接着這更大的侵略戰爭在準備着，日本帝國主義者準備了各部門，在文藝思想方面，也盡了壓迫與統一的工作。

這手法是分兩方面進行的，一種是利誘，一種是摧殘。對於正直的、良善的、有正義感的日本文藝家、思想家，日本帝國主義者，是使盡了詭計與殘狠的。從而可知日本帝國主義者不僅對外侵略壓迫，對內也一樣。良善的日本人，也遭受着中國民族同一樣的命運。

用利誘的方法是這樣，有一個前警保局長名叫松本學的，出面發起組織一個文藝座談會，網羅許多知名的文人，並弄來三千元的獎金，説是推舉出票數最多的，可以發給。投票的結果，是

新感覺派的橫光利一同專寫復仇小說的室生犀星得了獎，本來島木健作也被舉，有得獎的資格，但松本的意見以為島木是普羅作家，是不順眼的傢伙，所以獎金給取消了。有人問獎金是從哪裡來的。松本說，探問獎金來源的，也是可疑的傢伙。於是便沒有人敢再問了。畢竟佐藤春夫有骨氣，他說他同室生不睦，首先聲明退會，接着還有些退會的。這會便無結果地瓦解了。

日本有兩位新作家是值得推重的，一個是丹羽文雄，一個是島木健作。丹羽描寫都市社會，有其特長，一種浮世的刻繪，藝術是獨到的；島木是一個普羅作家，寫貧農的痛苦，寫牢獄的生活，大概都是自己的實感。其寫作的技術，即是為藝術而藝術的作家們，也不能不對之佩服，這實是不易多得的作手。

早先橫光利一以新感覺派著名，以悠閒的趣味，在文字上使用着聲音、香味、色澤的調和，但已不為目前緊張的日本人的生活所歡迎了。

日本帝國主義者，用摧殘的方法，獲得很多毒惡的成績。在先，我們知道歷史家野呂榮太郎、文藝家小林多喜二都死在警察的毒打之下，但在「一・二八」以至這幾年，則受難者就更多了。法西斯的警犬搜尋到每一個角落裡，使良善的有正義感的日本人，都不能安生。奈宇加（NAUKA）書店的被封，店主大竹博吉的被捕，《文藝評論》同《社會評論》這兩個雜誌被停，使得神田

文化街失去最好的讀物。其他如中條百合子等人的被捕，筆禍事件是很多的。就是帝大同學所辦的《堤防》雜誌，也被強禁，編輯人也被捕。而我自己因與編輯者同居一個房子的關係，也被數次垂詢。在日本，良善的人是沒有人權的。

日本帝國主義者，對於殖民地的文藝工作者，也盡了摧殘的能事，對於朝鮮和台灣地區的優良的文藝作家們，幾乎一網打盡，都送在牢獄裡。如朝鮮的金波宇、金時昌，台灣的吳坤煌等，這些為文學藝術努力的人，都被惡魔的毒手掌握着，度着慘酷的命運。來自中國其他地方留日的文藝工作者，同樣的，也受着嚴酷的摧殘。在捕拿許多文藝同志的前兩天，我離開東京了。據事後一個朋友告訴我，我的名字也被檢舉的，我不知道一個研究考古學的人，有甚麼不穩文書的。總之，殖民的或移民的文學者，都被日本法西斯給掃了。

在日本帝國主義者對於文藝界施行殘酷的壓迫的時候，文藝工作者有一個現象，即是歷史小說的發展，成為一個高潮，如島崎藤村、山本有三、真山青果等人，對於歷史小說與戲劇的著述，都有良好的收穫。最著名的為《夜明之前》《洋學年代記》《青年與成年》《高野長英》《坂本龍馬》《女人哀詞》等，這些題材大概取的都是明治維新前後的故事，這是大有意義的。大概稍治日本歷史者，都知道在明治維新的時候，是日本從封建的進入資本

主義的社會的一個階段。而許多保守主義者，對於一個新的力量的侵入，視之為洪水猛獸一樣。於是這些社會的先驅，都遭着迫害，但由於歷史的必然性，終於不可遏止地進入一個新的階段了。現今日本更向一個新的階段前進，而軍人法西斯們，又視之為洪水猛獸一樣，想遏止不使其進步，在這些著作中，作家們正在訕笑着軍人法西斯的無知與愚蠢。在另一種意義，即是這些作家們，必須避開現實，才能自保。而迂迴的戰術，對於現實的諷喻，也是有效的為人所共知的。

在演劇界也採用着同樣的方法，上演的大概都是歷史的或歐洲的古典的戲劇。日本有兩個著名的大劇團，一個是新協，一個是新築地。上演的劇目是歌德的《浮士德》，雪萊的《強盜》，日本歷史劇《坂本龍馬》《高野長英》《女人哀詞》等。兩個劇團在紀念高爾基的時候，演過兩個高爾基的戲。我們留學的中華劇團也參加演出高爾基的戲。新協的領導人是秋田雨雀，他從事於古典戲的發展，揚棄或強調其內容。而新築地的領導人是佐佐木孝丸，他告訴我，不革命的戲他是從不導演的。但因為法西斯勢力的壓迫，都只能做着歷史的和古典的戲劇的活動。

中日大戰前的日本文壇，是在日本法西斯的毒霧籠罩中。當華北和華南的戰爭一開始，於是日本的文學界，受法西斯的毒化，更加多起來。即以反戰文學著稱的《一個青年的夢》的武者

小路實篤，也變更了他的素習，而謳歌日本軍部之作戰，謂係替有色人種爭體面。如社會主義作家林房雄，亦一變而為日本法西斯主義者，作為《改造》雜誌的從軍記者到了上海戰線。這可以說日本帝國主義者的瘋狂的病毒，已經瀰漫地傳染着，本來清醒的，也昏惑狂暴起來。

到華北的第一個，是通俗的小説家吉川英治，他以《大阪每日新聞》特派記者資格赴華北，除作通訊外，並以華北事變為背景，寫了一部通俗長篇小説，題為《華北戰話迷彩列車》，在《大阪每日新聞》與《東京日日新聞》兩個報紙連載。

繼吉川而來華的，有林房雄、榊山潤、尾崎士郎、木村毅、吉屋信子等。改造社長山本實彥，當盧溝橋事變時，適在北平，故亦有戰地紀行文字。

日本的四大雜誌，《中央公論》《改造》《日本評論》《文藝春秋》等，自去年八月號後，每期俱為中日事變特刊，本來月出一次，後每月復出臨時增刊，合計兩次。日本的出版界，受着日本法西斯的指揮，每一種雜誌，每一期雜誌，都充滿着肅殺氣，如戰爭小説、戰爭與文學、現地出征戰士座談會、特派記者戰地報告等等。講到中國總先加以「抗日支那」的稱呼。僅有少數如鹿地亘氏的著述，還是對於中國表示着平日的好感。

但在日本法西斯的壓迫下，好人實不易做，如《星座》的主

編者矢崎彈氏，當中日戰起，曾作反戰小說，即被拘捕未放。至今東京的文化人，還在繼續被拘捕着。連帝大及各大學的教授，凡是具有人類正義感者，都時時被法西斯的警犬追索者。而演員與文人者，也常被迫上戰場，為帝國主義者所驅逐而無價值地犧牲了性命。

日本帝國主義者給我們民族兇暴的壓迫，我們良善的日本友人，也同樣遭殘酷的厄運。

日本帝國主義指揮的法西斯文學者，已經盡了他的任務了。以暴力還擊暴力，才能消滅暴力。我們必須這樣地答覆我們的敵人。

起來！我們文化人起來保衛我們的民族，並救救我們良善的友人！

（原載於 1938 年 2 月 6 日《抗戰日報》。
題前編者按云：「湖南文化界抗敵後援會敦請
教育家常任俠先生講演，歡迎各界自由聽講。
日期 1 月 26 日（星期三）上午 10 時，地址中山東路銀宮電影院。」）

# 哀悼魯迅先生在東京

魯迅先生之死，應該説，這是世界的損失，不是單獨中國的損失，所以對於這位文化戰士，藝術巨人，懷着永久哀悼的，也不僅是中國人。

當魯迅先生死時，我正在東京，記得那是 1936 年 10 月 19 日的早晨，我翻開《讀賣新聞》，一個魯迅先生的像，一個《親日文學家魯迅之死》的標題，映入我的眼中，使我突然起一個震悸。

哦！魯迅先生死了！這戰士，他捨我們而去了，他永恆的休息了。

同我鄰室的一位朝鮮文學家金時昌君，是我們帝大的同學，他在編輯一個進步的叫作《堤防》的文學雜誌。在洗臉時，遇見我，他以哀戚的聲音，向我説：「魯迅樣（樣，日本常用漢字，表示對人的尊敬。——編者注）死了！」

「是的，魯迅樣死了！」

我回答着。我們的眼都紅紅的。我繼續説：「魯迅樣不僅是

我們的，也是你們的，也是世界上一切被壓迫民族的。」

「是的，我們朝鮮人，有正義感的朝鮮人，對於這位巨人是不能忘記的。」

說着，我們相對流下淚來。

我到帝大去，在參考室內，遇到幾個研究中國文學的同學，有的人在翻閱魯迅先生的遺著《中國小說史略》的增田涉的譯本。他們看見一個中國人的我，彷彿慰唁似地說：

「魯迅樣死了，留着這些寶貴的遺作的魯迅樣死了。這是可悲的事情呀！」

我到考古學教室去，史學教室去，遇到的熟人，都是這樣表示着歎惋的意思。而文哲學系中的護手江藤君、大中臣君、齊藤君，幾個平時特別歡喜研究魯迅先生的著作者，更加流露着悲戚，這些悲戚是發自內心的。

這之後，我很留心去搜集關於哀悼魯迅先生的文章。在《改造》《中央公論》《日本時論》等較大的雜誌中，都登載着哀悼的文章；《中國文學月報》並且出過一個特輯。有些畫報中，印有先生的遺照和手跡的，我也買得來。如新居格、增田涉等，都出其平時收藏先生的遺墨刊佈出來。在國人中，有郭沫若先生的一篇哀悼文字，登在《帝大新聞》上。這一些統計起來不下二十幾篇文字吧！搜集來的雜誌畫報和剪貼的報紙，現在都已經散失了。

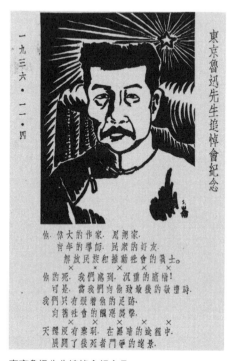

東京魯迅先生追悼會紀念品

記得有一天，我買了好幾本登有哀悼魯迅先生文字的雜誌。在看過坂東氏的端硯展之後，我坐在上野前松屋食堂裡，吃着飯，我翻檢着，忽然不禁流下熱淚來。侍女向我驚異地望着，以為我有甚麼傷心的事情。這一天，我是應原田淑人先生的約，去看上野博物館新陳列的漢封泥和漢碑的珍貴拓片的。天上下着雨，我撐着傘子走着到博物館。我不知所以然地這樣悲哀。在博物館裡，我看了陳介祺氏所藏的幾百顆封泥，這是用金錢奪取我們的珍物。另外一顆漢倭奴國王的印，這是日本國內發掘得來的，於此還可見中國同日本古代的關係。我想：死去的魯迅先生，他是收藏許多墓誌漢畫的，對於這一定也是歡喜的吧？我們不僅失去一位新文化的導師，而且我們也失去一位整理中國文化遺產的學者，這是永遠無方法補償的。

　　這之後，我們在東京，曾為魯迅先生開過一次追悼會，是在神田日華學會舉行的。到的人非常多。這一天，自己因為帝大的幾個教授的約定，去看岩崎家靜嘉堂文庫藏書的，裡面都是我們宋元以來舊刊的寶藏。文庫在市外的山裡面。等我急急地趕回來到會場，而佐藤春夫氏的演講已經完畢了，流着眼淚走出來。即是這眼淚，也可看出深厚的情誼。那天演講的，還有郭沫若先生和其他的朋友們。臨走，我取了一束魯迅先生遺像前的菊花，一直供到不久離開東京的時候。

在報紙上，對於魯迅先生逝世的記載，是有着許多不同的意義的。有的敘述過去的交往，如山本實彥和新居格等。而增田涉氏，對於先生特別有親厚之感。最奇特的是《讀賣新聞》，對於先生加以親日文學家的頭銜。使我欽佩的是《文學案內》所登載的秋田雨雀氏、佐佐木孝丸氏幾個人的短短的文字。他們説：「稱魯迅為親日文學家，也可以説中國的文學家中，多是親日的，他們對於日本良善的民眾，非常親密，而對於日本帝國主義者，則非常厭惡。」這話正是針鋒相對的、正確的言論。

　　魯迅先生正是中日向上的文化的連鎖，他以全力促進中國文化，同樣也想促進日本文化。日本文化卻在暴橫的軍閥壓迫下，窒息而死了。在先生死之後，而日本帝國主義者，攪亂着兩個民族和平的生活，便對中國愛和平的民眾殘殺起來，這是日本帝國主義的罪惡，是我們民族的不幸，也是日本良善的民眾的不幸。我想，在海之東，在海之西，在許多哀悼魯迅先生的人的心中，一定共同蘊蓄着反帝的正義，來繼承先生的遺志，努力奮鬥以求和平去發展各民族真正的永恆的友誼的。

　　　　　　　　　　　　（原載於 1938 年 2 月 12 日長沙《抗戰日報》，後載於 1940 年 10 月 19 日重慶《新蜀報·蜀道》第 259 期時有修訂。）

# 哀濱田耕作先生

濱田耕作先生是東亞考古學界的權威學者，也是全世界知名的學者，他充任日本京大教授數十年，也在歐洲講過學。日本考古學界出其門下的甚多。最後他以六十高齡、學術聲望，升任日本京都帝國大學的總長。竟為了為學術尊嚴爭一口氣，死在日本軍閥的手裡。

從前我在東京帝大讀書的時候，因為學習日本史、考古學這些課程，曾往西京奈良等處作實地的見學，於是住在京都帝大的附近宿舍中，在暇時，便入先生的研究室，去參考圖籍，對於先生雖無師承關係，可是獲益是匪淺的。離開日本後，也時時讀着先生的著作，想起這位勤懇努力的學者來。

在前年的秋天，為了軍事政治工作，我奉令赴粵閩戰區視察，經過衡山時，以交通不能前進，偶然得閱到東京的《朝日新聞》，登着先生的死耗，只是簡單地記述着先生應文部（教育部）之召，赴東京開教育會議，歸途便暴病而死了。

關於這件事，事後我調查到下面的一點消息：説是軍部、文部，為了全力對我侵略，生怕教授、學生的思想異動，才召開了一次自各大學總長以下的教育會議，來防止反對對華侵略的政策，及其他反法西斯暴力的活動，但是濱田先生是有骨氣的，他居於日本教育界首席的地位，首先倡言反對軍人的干涉，維護學術的尊嚴，他以追求真理、研討科學為教，他極重講學的自由，他並指斥日本軍閥的措施失當和侵華的無理。結果，他遭了軍閥的記恨，於當夜的歸途，便得了暴病，剛到京都便死了。據説他是受了辱，並且被毒死的。

這位全日本以至全世界所尊仰的年高望重的學者，死於日本軍閥的手裡，已經兩年了。其後我的東京帝大的有正義的師友們，也同樣遭到日本軍閥的毒手而死亡或囚禁。日本的文化，在寒冷的空氣中，也窒息而死了。

日本的軍閥們，不僅想毀滅我們的文化，毀滅全世界的文化，同時也毀滅着日本自己的文化呀。

今夜讀着濱田先生生前的著作，不禁又憶起為學術尊嚴而力爭的這位不朽的學者來。

（原載於 1940 年 3 月 15 日重慶《新蜀報·蜀道》第 72 期。）

# 重訪東瀛

我的青年時代，有兩年是在日本度過的。東京，是美麗的都市；在帝大的講堂裡，曾聽過不少著名學者的講論；在神田的書肆中，曾收集過不少學者的著作，充實了我的知識。上野和井之頭兩處公園，一在市中心，一在市郊，它們雖風景不同，但各有魅力。我的青年時代的論著，也曾在這裡就正學人，使我永不能忘。

特別使我感到親切的是日比谷公園，我常同愛侶在這裡散步。我們最後的金鈿誓約，也就是在日比谷公園之內。這個誓約，隨着殘酷的戰火而破滅。她足足期待我五年，把一個兒子背負長大。她臨別送我的一個負着幼兒的布娃，不料正是她自己的寫照。我帶着這個布娃，流轉戰火之中，而巴蜀，而昆明，而印度。直到 1946 年，別她已經十年，才從印度寄信去東京，不料信又退回到桑地尼克坦（泰戈爾國際大學所在地，當時我在該校任教）。人的存亡莫卜。在殘酷的戰爭年代中，我東京的愛侶，

她逃避到哪裡去了？我的心長久懸於東京，東京是我青年時代眷戀的地方，教我夢寐難忘。我曾寫過一冊《收穫期》，一冊《江戶帖》，用新舊體詩，來留下我美好的記憶。但是一年一年待下去，一年一年老下去，已經四十五年了。我期望着能夠重遊東瀛，一溫舊夢。我的希望終於實現了。感謝千宗室的邀請，感謝中央文化部的派遣，1980 年 11 月 4 日，我又重到東京。

飛機 9 時半從北京國際機場起飛。四個小時後，在滄波蔚藍的大海之上，逐漸現出了日本土地。真是一衣帶水，一葦可航了。從機中下看，白雲如絮，遙望碧波，猶如明鏡。在機中不禁再寫小詩：

> 大海洪濤靜不流，白雲扶夢過滄洲。
>
> 金帆昔日常來往，不見扶桑四十秋。

下午 1 時 30 分，已在成田空港着陸，真的又看到我的舊遊之地了。

從千葉成田空港，到東京大倉飯店，並不算遠，但費的時間卻超過北京到成田的時間。過了 6 點，才到達主人預定的歡迎會場。大倉門前，守候着許多東京的友人，我立刻看到井上、大野、宮本、閑野、原田等友人，他們是從埼玉縣的熊谷市遠來歡迎的。這中間四十五年不見的李和，再度握手，也使我引起許多回憶。

這個盛會是熱烈而歡快的。由茶道專門學校校長千登三子夫人發起，裡千家十五代家元千宗室先生也從京都遠來主持盛會，文部大臣田中龍夫先生致辭。席間多是東京的社會名流，學術碩彥。於此我會見到東京大學的兩位老同學，一是文學博士岸邊成雄教授，現任東洋音樂學會會長，以著作《唐代中國音樂史的研究》而馳名國際，為此道權威。昔年同學帝大，有共同的愛好，彼此相得甚歡。多年來也不斷互通音問，互換著作。今日重晤，相看白首。他特意同他的夫人來會，夫人並為大會演奏古箏，曲終話舊，依依難別。曾寫詩贈他：

> 樂舞專攻接講筵，赤門儁秀記當年。
>
> 白頭博士重相晤，著作煌煌世界傳。

另一位是谷信一教授，他是日本美術史的權威。十餘年前曾來北京，在國際俱樂部聚坐傾談，後常通信，他寄來過不少著作。1979 年再來北京，曾專到中央美術學院見訪。今日殷切相會，更添白髮。贈他絕句一首：

> 信一先生藝苑尊，秋燈午夜讀宏文。
>
> 何時碧海重相過，狩野圓山更細論。

谷教授以《近世日本繪畫史論》等著作，為國際稱道。他同

岸邊是我在帝大讀書時，碩果僅存的老友。其他如駒井和愛、青木正兒等都已謝世，不能再見了。

新交的友人中，有幾位在此會見，也使我感到親切。井上宗一郎先生，是文化服裝專門學校的理事長，他在來華訪問敦煌和北京的時候，看到我所發表的《子守人形》，向他們的專家技師介紹，引起了大野光代、原田壽子、閑野紀子、宮本慶子四人的熱情合作，從服裝文化藝術研究出發，考證了圖書館、博物館的歷史資料，製成一個精美的「子守人形」，從天外飛來。另外還有幾位「飛天」，隨之御風而至，花團錦簇，使我的書架上突增光彩。大野善於書道，還為我手寫一冊《妙法蓮華經》，凌霄遙寄。這是可貴的純摯友誼，是中日兩國人民和平友好的願望，也是我們自古以來歷史的因緣。我們兩國的文化是有長期親緣關係的；我們今天的建設，也正有待於長期互助合作。

還有蘆田孝昭先生，他是早稻田大學的研究中國語文導師，曾著《中國詩選》《中國紀行散文選》等書，作為日本青年學習中國語文的教本，其中選入了我的文章。他到會持以相贈，情誼可感。

大會中有一位山口淑子（即李香蘭。——編者注）女史，特來同我接談，她是參議院議員，自民黨的婦人局長，並任外交部會副部會長等職。她從幼年到青年時代，生活在我國大連，所以

嫻於華語。在過去的藝壇上，是有名的人物。今天從事政治工作，對我國依然富有感情。我曾為她寫詩一首，以答謝她的厚誼：

　　昔日聲徽震藝壇，今宵盛會接芳顏。

　　中華兒女常相憶，願結和平百世緣。

　　其他善說華語的友人還不少。如滕穎、吉田富夫、黃濟清、清水茂教授等，這些是在京都結識的朋友，容後再談。這裡應該特別提出的是茶道總本部的關根秀爾部長和松村娜峰子女士。他們接待我們非常周到。娜峰子是松村謙三先生的孫女，松村為中日友好事業工作了一生，鞠躬盡瘁，死而後已。他把孫女送到北京語言學院，學習華語，來繼承他的事業。從我們到成田空港開始，她同關根一直伴隨着我們，從生活顧問，到學術討論，遊觀山水，巡禮古蹟，給我們很大的幫助。我們訪問日本的整個行程，時時都有他們的勞績。在東京大倉的第一個盛會，就顯出松村擅長華語的才幹。她為我們傳譯了茶道主人千登三子的嫻雅美麗的辭令和文部大臣田中龍夫的熱情洋溢的講話。

　　在到東京的次日上午，我們參加了明治神宮的獻茶儀式，這是由千宗室先生來主獻的；也是由日本茶道代表集合的大聚會。有五百位上流夫人參加，儀式隆重莊嚴，從這裡可以看出日本茶道組織的範圍甚廣，影響甚大。飲茶起源於中國，而茶道與禪宗

關係甚密，也是由中國傳入日本，源遠流長，故茶道是中國的情深意厚的朋友。由明治神宮我們到上野博物館，工藝課長林屋晴三來迎，其中展覽的書畫陶瓷，均與茶道有關。我國宋、元、明瓷器，館中都有珍藏。這個建築物似曾相識，大概還是舊來的形狀。我們午餐於不忍池畔的東天紅，此地與東京大學是近鄰，本是昔年常與好友來遊之地，今日憑欄一望，高樓連苑，彷彿置身在另一新地，已不相識了。

下午我們到麻布區的文化廳和外務省，作禮節性的拜訪，再到我國駐日大使館，會見符浩大使。館址還是過去的葵園，只是新建一座十層大廈，規模宏大。使館富園庭之美，有游泳池和假山，園中茶花盛開，草坪如茵，正像是祖國的春天。

在車中我們瀏覽東京的新貌，完全打破了我昔年的記憶。第二次大戰時的殘破，經過幾十年的恢復，已改面貌。我們所過之處，只有東京驛、皇居二重橋、國會議事堂等還保持着舊觀。神田、銀座等處，和四十年前對比，已經換了人間。遺憾的是未能一去東京大學，重到研究室、圖書館看一看我常坐的地方，重溫几席，夜車就把我們載向京都去了。

（原載於《中國建設》1981 年第 7 期。）

# 日本兩京飲食雜憶

　　青年時到日本東京讀書，對於小吃店的日本料理，很感興趣，常去光顧。帝國大學門前有一個食攤，擺攤的是一個年近古稀的老頭子，賣的是正宗酒與燒鳥（燒雞）之類。每晚他總把布棚搭起來，開張營業。他倚老賣老，在招待我們帝大的學生時常説：「青年們，你們吃過了，碗筷不要亂放！我這裡是大臣來吃的，你們將來也是大臣，要學好規矩。」這食攤的老頭兒，接待過不少後來顯赫的人物，他也可以算是昭和時代的三朝元老了。

　　我家住帝大對面的菊坂町關口刀自（老太）家，到帝大赤門，近在咫尺，晚間常來這一帶的舊書攤翻看，偶有所得，便挾書走進飯攤的布棚，一杯正宗，就着盤中的燒雞，陶然自樂。有時我也在家裡買雞買肉，做一樣「支那料理」（中國餚饌），邀請節子老太與春子姑娘，都博得她們的好評。當我返國以後，尚得到主人的書箋。我曾作詩一首，來抒寫彼時的情景：

江戶櫻花窈窕春，青年舊夢已成塵。

曾踏菊坂初升月，夜市翻書過赤門。

　　至今思之，賣酒菜老頭的形象，仍然如在眼前，而節子老
太，想已歸骨新潟故鄉了。

　　我所懷念的多是東京市民的愛好，那不登大雅之堂的普通小
吃。1936年年底，我在東大研究院畢業的時候，有幸在日本帝
國學士院漢學會作學術報告，受到德川家達公爵的盛情招待。
座中都是名流，筵前都是名菜，每一位貴客面前都有二位酌婦勸
酒，像哥麿（江戶時代浮世繪畫家喜多川歌麿，他的畫有時落款
「哥麿筆」。——編者注）畫中的人物。使我不能忘的是一道昂貴
的刺身（生魚），酌婦用半生的酸橘汁代醋，擰在盤中，殷勤勸
食；我勉進一臠，雖不太習慣，也能體會它的鮮味，異乎尋常。
我認為這是日本較原始的生食海味的遺留，與貝塚同樣古老。遵
守古俗，以橘酸代醋，可能還在釀醋的方法發明以前吧？

　　當1980年我再去日本的時候，承茶道大師千宗室先生的盛
情招待，千登三子夫人為我們親製「懷石」菜，菜味清淡，與茶
味的清淡可以為偶，大概起於禪宗傳入日本以後，絕無濃膩的
味道。

　　在京都的幾日中，千宗室先生讓我們逐日品嘗和漢洋菜，都

是高級名廚製作。但我記憶最深的，還是京都南大門的一家日本菜館。這是一個木結構的建築，在四層樓上。我們圍爐品嘗雞燒，吃得很有味道。雞燒起源於鋤燒，農村人在山野打捕到鳥類，就用農具的鋤生火烤了來吃，近似於我們的「叫化雞」。後來日本養了雞，叫作庭鳥，也就是家畜的鳥。所謂「燒鳥」也就專指燒雞而言了。

我們在日本京都最後一次宴會是在著名的桃李園，吃的是中國名菜，烹飪方法從中國傳來，司廚的是日本高手。不過，我仍眷眷於日本街頭的風味小吃，飯攤酒棚。能夠接近平民群眾，有如聽一聽《浮世風呂》中的各種俚言，其享受又不止於珍異美味了。

（原載於 1985 年 7 月 24 日《人民日報》海外版。）

# 記原田淑人教授

我對於中國服裝史的研究，發生興趣是受日本東京帝大的教授原田淑人先生啟發的。在 1935 年春天，我到東京帝大文學部大學院研究東方藝術史，廣泛地閱讀有關各藝術史的著作，在研究室的參考書中，我看到原田先生的《唐代的服裝》(這是他的成名博士之作)在文學部紀要的第四冊，讀來很有興趣。我想把它譯為漢文，商之原田先生。據他說，有一位留學生正在翻譯。因此我就不進行這項工作了。其後，又在東京東洋文庫的專刊中，讀到原田教授的又一本著作《西域繪畫所見服裝的研究》，又重新引起我對服裝史研究的興趣。但是，為了趕寫我的論文《漢唐之間西域樂舞百戲東漸史》和收集這方面的資料，就無暇多分力量去顧及此事了。1936 年年底，我承帝大鹽谷教授的推薦，在上野帝國學士院漢學大會上作了報告，旋即匆匆返回南京。其後戰端已啟，從軍武漢，學術研究因以停頓。至 1939 年在重慶，受中英庚款的協助，重理舊業，粗有所成。1945 年，戰爭勝利

結束，乃西遊印度，任教於泰戈爾國際大學，開始與東京友好通信，只有鹽谷教授幸賜詩章及寫照，其他俱無信息。至 1949 年春，由印度返北京，任中央美術學院圖書館館長，收得傅芸子遺書，則《唐代的服裝》《西域繪畫所見服裝的研究》兩書皆在其內。兩書在北京，已稀見難得。因亟為譯出，以饗社會。其《唐代的服裝》原書，當年在帝大時，於頁中所作的手記猶在，應即當年手把之卷，然則昔日欲譯出此書者，可能即傅芸子君，而芸子與其弟惜華，俱已早逝，無從問之，我能踵其志而有成，亦是機緣。1937 年原田教授又出版《漢六朝的服裝》一書，因並譯出，今特將三書彙為一冊。

原田先生篳路先驅，獨闢蹊徑，三書出版，俱已半個世紀，仍有參考價值，誠為難得。因治此學者之少，這書能夠出版，將是有益的。唯近五十年來，我國建設飛躍，新出土的文物不少，多為原田先生所未見，因寫一「導言」，略作補充。原書一仍其舊。先生於戰後將近八十高齡，曾重來北京講學訪問，得於科學院歷史考古所中一晤談，備感親切。原田淑人先生今已謝世，東京帝大舊友存者，就所知亦僅岸邊成雄、谷信一兩君而已。我今八十四，編著此書，以貽學人；相信繼有作者，若能得到一些便利，這工作也就可以自慰了。

助我譯寫的袁容禮、蘇兆祥兩友人，於艱苦的環境中，費了

不少力量，惜已先後謝世。「唐代」及「西域」兩稿，曾發表於《美術研究》1958 年一號，今對舊稿重加修改，幸賴丘慶蘭同志為助，得以編著完成，並此謝之。

　　　　　　1987 年 8 月常任俠記於北京東城西總布胡同 51 號陋室

（《中國服裝史研究》，日本原田淑人著，常任俠、郭淑芬、蘇兆祥譯，黃山書社 1988 年 2 月出版。第一編為常任俠撰《中國服裝史導言》，後三編即為原田淑人所著《漢六朝的服裝》、《唐代的服裝》和《西域繪畫所見服裝的研究》。此文原為該書後記，現據文意更改標題。）

# 回想東京文求堂與郭沫若

　　回想 1935 年我在日本東京帝大讀書時，文求堂離帝大赤門很近，從我居住的菊坂町去銀座，常從這書店的門前經過。這一帶多是日本的老式板屋，文求堂卻是新式三層建築。這是一所有名的出售漢籍的書店，主人田中慶太郎氏，精通中國古書版本，在日本的書業和學人之中，他是頗受稱譽的。

　　我與文求堂發生關係，是由郭沫若先生的介紹。郭老當時住在千葉市川，為東京近郊。我與李佑辰、宋日昌等幾位友人，常到郭老家求教。郭老為了研究中國古代社會，運用摩爾根、恩格斯的學說，探討中國社會歷史的發生發展，他對龜甲獸骨文字、青銅器銘文，以至秦石鼓（獵碣）刻文，都下了很大功夫，完成了《中國古代社會研究》，並從這些原材料的研究中，寫成《卜辭通纂考釋》《兩周金文辭大系圖錄考釋》《金文叢考》《金文餘釋之餘》《古代銘刻彙考》《石鼓文研究》等一系列的著作。這些著作中貫串着摩爾根、馬克思、恩格斯學說，發過去未發之秘。例如

郭老在《釋祖妣》中，以祖為男性生殖器的象形，妣為女性生殖器的象形，由崇拜生殖，孳生人類，而開尊祖敬宗之端。把原始的母系社會加以闡明。郭老與摩爾根、恩格斯的貢獻鼎足而三，使中國蒙昧的時代昭然揭示，使學人傾心佩服，雖當時南京的中央研究院亦願投票推為院士，尊為學術界的光輝典範。吾晤董彥堂、傅斯年時曾談及此事。

郭老這些著作，都親自手寫，筆姿端秀，影印傳世，而且，我們看到的早期的印本，都是由文求堂發行的精美製本。田中慶太郎氏可以說是郭老在東邦的知己，他能認識這些著作的價值，而且敢於承擔風險。郭老在寧漢分家，發生危難之後遠去日本，過着隱遁的生活，在政治上是受日本當局壓抑的。他的著作以馬、恩思想為主導，是被日本當政者視為異端的。田中敢於出版，可見他的卓識與魄力，以視今日有些出版者，不願出版學術著作，只知媚俗謀利，其品質何啻霄壤！

郭老當時的生活是夠清苦的，一家六口，惟賴稿費生活。當我第一次去千葉市川拜看郭老時，他的室外有一位穿着勞動服的婦人在掃地，我就問：「且那樣（主人）在嗎？」她說：「在。」入室後，才知她就是郭老的夫人。在留午餐時，只有一碗雞蛋炒飯供客，另無菜餚。郭老說：田中收下他的《兩周金文辭大系》原稿時，送了他三百日元，說是可以維持一年的生活呢。我得知，

郭老把那本《屈原》賣給開明書店時，只得到六十元錢，比較起來，可以算是優厚的報酬了。後來，我看到田中慶太郎氏的紀念冊中，所發表的郭老寄的手札最多，可見彼此有深厚的交誼。

郭老原是在九州帝大習醫的。在創造社時期，他寫詩，寫小說，有《女神》等書問世。參加北伐後，受到政治上的壓迫，重到日本，才開始了古文字、古金文學的研究。這也有賴於日本朋友的協助，與田中的努力是分不開的。田中壯年時來往於北京、東京之間，廣交中日著名學人，彷彿是為中日文化界搭橋的使者。文求堂是當時學術界常去求書的地方，可以翻檢，可以座談，郭老到東京，自然也去文求堂。郭老所研究的資料，多在日本尋求。田中既交郭老，自然會為他聯繫。據我所知，他所取材的龜甲獸骨文字，是三井家藏品；三井的藝術顧問河井荃廬氏與郭老有交往，由他介紹，郭老得閱三井所藏的全部拓片。河井氏所藏，也供郭老閱覽。這些藏品，成為他著作的基礎。此外，還有書道博物館、靜嘉堂文庫、東洋文庫等收藏古文獻、古器物的地方，這些館內的負責人都與田中有交往，由於田中的協助，郭老得以博採旁搜，從 1931 年到 1937 年完成了九部考古著作，均由文求堂為之出版，傳播於日本、中國，以至全世界的學術界。

在 1936 年年底，我完成了東京帝大大學院的學業，經鹽谷溫教授的介紹，在上野帝國學士院漢學大會中作了學術報告後，

便匆匆返國。在 1937 年盧溝橋事變爆發不久，南京被炸，我在戰火中率領着學生西遷。在長沙時正逢郭老也從日本歸來，我們又復相聚。我與郭老有同樣的悲劇，都遠別了日本的妻、孥。但是我們決不氣餒，發憤戰鬥，直到 1945 年 8 月抗日勝利之後，我才離開戰後的國土，應聘往印度的泰戈爾國際大學去講學。1949 年，我由印度返回北京，與郭老又時時會晤，直到 1978 年他在病榻上安息為止。我們曾憶起在日本時期，我曾帶去我的兩本著作，一是《毋亡草》詩集，二是《祝梁怨雜劇》曲集，分送日本朋友青木正兒等人，把餘存的交文求堂發賣，匆匆離開日本時也未去結清。戰禍使中日兩國都受到深重的災難，友好不知存亡。我到印度後，就分函存問，妻子已不知所往，後來才得知田中慶太郎氏謝世於 1951 年，文求堂也於 1954 年閉店。我們回想那些為中日文化交流作過貢獻的先驅者，雜憶種種，猶有餘痛，惟祝今後中日兩國人民世世代代友好無間！

（原載於 1988 年 12 月 3 日《團結報》。）

卷二

談藝

# 中日文化藝術的交流
## ——《日本繪畫史》譯序

日本民族是一個偉大的民族，她有豐富的創造力和愛好美術的悠久傳統，中國人民和日本人民有長期友好的關係。自從中國和日本兩個偉大的民族有了接觸以來，便互相學習，推動社會向前進步。在文化藝術的諸方面，有了血肉相連的關係。古代的日本人民，曾經遙遙渡海而來，不畏風波，從唐代的長安帶去了不少珍貴的文物，寶存至今，成為兩國人民歷史友好的證據。在過去悠長的封建歷史時期，兩國的藝術、都市建築、禮樂、服飾、工藝、器用等等，都呈現了相似的形式，而又各具不同的民族風格，各有其自己的精神面貌。這些都表明了兩國人民的文化關係是如何深遠。中日兩國一衣帶水，像並蒂的花枝，在古代的東方文明領域中，呈現出燦爛的色彩，散發着馥郁的芬芳。

兩國人民的文化交流，是平等互惠、互相推動社會前進的。日本人民的辛勤努力，創造出了獨具風格的美術體系。在遙遠的

古代，在日本的土地上，已展露出了美術的萌芽。日本考古學者所發掘的史前遺物，如繩紋土器、彌生式土器、埴輪土偶等等，這些原始樸質的塑造，是日本藝術的開始。日本東北地方的阿夷努（蝦夷）民族，展佈到關東關西，在文化藝術上，有所創造發明，在日本文化的曙光期，曾放射出光彩。

日本文化與中國大陸文化相接觸，大約開始於漢魏時代。我國的《魏書》開始有了明確的敘述。而在日本，由於漢倭奴國王金印在志賀島的發現，有不少漢代的銅鏡從甕棺古墓中出土，魏景初三年（公元 239 年）銘文鏡在大阪黃金塚古墳發現，中國漢魏時代的文化藝術，與日本古代文化藝術密切接觸，就有了實物證明。再從隅田八幡出土的畫像鏡銘文上，江田船山古墳出土的大刀的銀嵌銘文上，我們看見了 6 世紀初年（公元 503 年）的日本古代藝術遺物使用漢字記錄歷史年代的確證。可知至遲在漢魏時代，海洋雖深，風媒已播送了友誼的種子，兩國人民的手臂，已經遙遙相挽了。

古代日本人民與中國的頻繁接觸，是在隋唐時代（公元 581–907 年）。他們對於中國文化藝術的汲取，懷着極大的熱情，中國人民也以極大的熱情相待。

在隋代的大業三年（公元 607 年），日本派遣大禮小野妹子來使，自此以後，曾遣使三次。日本的使臣前來中國，偕有留學

生同來，使臣回國後，留學生在中國學習，常達數年。在唐代，日本繼續派遣使臣前來中國。據日本的記載，前後任命「遣唐使」共十九次。唐中宗至玄宗時期，日本四次遣使，規模宏大，人數眾多，號為最盛。

日本遣唐使來中國的目的之一，就是交流文化。遣唐使官一般都是選擇文藝優秀、通達漢文經史的文臣，使團人員中包括醫師、陰陽師、畫師、音樂長，並且有眾多的學問僧和留學生同行。來長安的遣唐使團，人員常常多到幾百人，唐中宗到唐玄宗時代的幾次，都達到 500 人左右。日本遣唐使歸國後，多位列公卿，參與國政，唐代的文化藝術隨之介紹到日本。當時中國人民對日本遣唐使的往返，親切迎送，也常像兄弟般的難分難捨。這些遣隋遣唐的留學生和學問僧、繪師、樂師、建築師等，帶去了中國大陸的文化藝術。日本藝術家們以之借鑑，發展着自己民族的文化藝術。

回溯日本自欽明十三年（公元 552 年），漢文的佛典由東北陸路經百濟渡海而傳入日本，佛教的經論、造像不斷地由大陸輸往，律師、禪師、比丘、尼、咒禁師、造佛工、造寺工等也相隨而至。因為崇信佛教，大量建築寺院，雕塑佛像，繪壁畫，繪經卷，日本的宗教美術有了很大的發展。當他們對美術技法正多方進行研究的時候，無論創制或學習，中國的藝術家們都盡力與之

合作。這些早期藝人的名字，曾載入日本的史冊。日本雄略七年（公元 463 年）七月詔命新漢陶部高貴、鞍部堅貴、畫部因斯羅我等，遷居於桃原、下桃原、真神原等地。相傳魏安貴公之子龍，一名辰貴，也以擅畫入日本。這些從中國大陸去的第一批藝術工作者，對交流兩國的文化藝術，作出了自己的貢獻。由於日本美術家的勤懇努力，這時期，日本的繪畫與裝飾畫，有了很大的發展，進入了成熟階段。日本畫派中的唐繪，即產生於這個時期。

從日本飛鳥時代的藝術遺物看，法隆寺所藏玉蟲廚子，作中國宮殿建築式樣。下承須彌座，正面繪舍利供養圖，左側面繪金光明經捨身品捨身飼虎圖，右側面繪涅槃經聖行品施身聞偈圖，背面繪須彌山圖。廚子上部宮殿部分，繪有天部、菩薩諸像，畫法於黑漆地上，施以朱、綠、黃等色，賦彩雖簡，而線條雄健，似我國六朝時代的畫風。據傳為推古時代遺物，初藏橘寺，橘寺既廢，轉送法隆寺。

又中宮寺所藏《天壽國曼荼羅繡帳殘闕》，據銘文為推古二十九年（公元 621 年）十二月聖德太子之妃橘大郎女所繪。在這繡品上，殘存有比丘敲鐘、天女飛翔、玉兔搗藥、蓮花坐佛各部分。這兩件遺物的繪畫，雖然色彩簡單，構圖樸質，但是韻味筆致，都同中國六朝時期的畫風十分近似。當其時在中國畫壇上，陸探微、張僧繇、曹仲達等名家輩出，謝赫的六法闡述了繪畫的原

則，畫風東漸，對日本初期的美術也有一定的影響。

日本奈良時代，在公元 7 世紀建築的法隆寺，大體仿照中國宮殿式樣，是古建築的寶貴遺物。寺內金堂壁畫，繪於 7 世紀末 8 世紀初年，妙相莊嚴，婉麗多姿，它與盛唐時期的敦煌壁畫，同一風格。這個壁畫是日本、中國、朝鮮的藝術家們的精彩合作。它不僅為日本人民所喜愛，也為中國人民所喜愛，不幸流傳一千多年的瑰寶，近年遭到燒毀。與壁畫同時的聖德太子像，服飾冠帶，彷彿唐制，寫貌傳神，也彷彿是一幅美好的唐畫，這幅肖像畫被稱為日本大和繪的初祖。在奈良正倉院中，曾保存不少唐代傳去的藝術珍品，為日本藝術家所寶愛。我們研究日本的大和繪，可以明顯地看出它與唐畫的密切關係。閻立本等名畫師寫真的技法，已經成為中日兩民族藝術家們共同的遺產了。

奈良時代包括白鳳（公元 7 至 8 世紀）與天平（公元 8 至 9 世紀）兩個時期。前期的法隆寺金堂壁畫與五重塔壁畫，規模宏大，內容充實，而且藝術水平很高，是很有氣魄的作品。在奈良時代的盛期，繪畫內容，巧緻有餘，但缺少潑辣的味道，所謂豐麗柔媚，可以説是白鳳時期繪畫的特色。到天平時期，藥師寺所藏公元 8 世紀的《吉祥天像》，與正倉院所藏《鳥毛立女屏風》，作風相同，都是胎息於唐畫的手法。據日本美術史家關衛所説：「這畫的背面，記有開元四年（公元 716 年，日本元正帝靈龜二

年）的年號，其為中唐的畫，自可明白。」<sup>〔一〕</sup>這些畫用墨勾出輪廓線，施以丹、綠、藍等色，論其技巧，若與張萱、周昉所畫唐代的仕女對看，細緻豐腴，色彩柔和，頗為近似。

正倉院所藏琵琶的撥面，繪有騎象鼓樂圖，阮咸的撥面，繪有松下圍棋圖。兩者雖然是附在樂器上的繪畫，但這種即興點染的生活小景，不像佛畫那樣有一定程式，它可以自由抒寫，隨意表達人物的情態，因之更能看出當時寫實技法所達到的成就。另外附在阮咸和琵琶上的，還有彈奏阮咸圖、騎獵酒宴圖，也屬於這一類的繪畫。從這些遺品上，我們可以知道中國古代用油彩作畫的技法，也已傳到日本。日本著名的漆繪，據日本美術史家的研究，與中國的關係也很深，而且早植基於唐代。

8 世紀的另一著名的作品，是醍醐寺報恩院所藏的《繪因果經》卷三上。這個繪卷以上圖下文的形式，描繪了佛本生的故事，並且襯托着樹木、山岩。其中人物的畫法，以及表現樹石的方法、寫經的書法，都顯示着唐代的藝術作用。這個繪卷下啟日本「繪卷物」的美術式樣，並且是後來木刻印刷經卷上圖下文的常用形式。

到 8 世紀末，日本都城由奈良遷於京都，開始了平安時代，

---

〔一〕 見《西域南蠻美術東漸史》，建設社昭和八年（1933 年）出版。 —— 原注

在畫風上繼續着唐繪的規範，盛行的仍然是佛教美術。日本高僧空海（弘法大師）與最澄（傳教大師）等隨遣唐使入唐求法，帶回了天台、真言兩宗，並把唐朝佛教密宗的佛畫圖樣也帶入了日本，於是佛教美術由顯教轉入密教，出現了不少白描的圖像。如京都神護寺的《金剛界曼荼羅》，教王護國寺的《胎藏界曼荼羅》便是 9 世紀的密宗佛畫代表作品。此外著名的密宗佛畫，如高野山智證大師的《赤不動尊》，園城寺僧空光的《黃不動尊》，以及和歌山的《五大力吼像》等，怒目注視，威猛懾人，強烈的色調與凹凸的畫法，應是傳習了中晚唐的佛畫作風。又李真所繪金剛智、善無畏、大廣智、一行、惠果等五祖肖像，由弘法大師傳入日本，這種細緻而謹嚴的寫貌傳神的技術，曾為日本肖像畫家所重視。其後加入龍猛、龍智及弘法大師像，稱為真言八祖。這些肖像畫，長期成為日本肖像畫法的基礎。這個時期，中國的畫家，也有不少人定居日本，子孫世傳其業。日本、中國的美術家，相互學習，融會調和。到了 10 世紀，日本創立了大和繪的鮮明獨特風格的畫派。

佛教藝術的日本化，產生了新的藝術品種。在天曆五年（公元 951 年）落成的醍醐寺五重塔內，繪有《兩界曼荼羅》壁畫，天喜元年（公元 1053 年）落成的平等院鳳凰堂壁上，繪有《九品來迎圖》，這些壁畫的筆致優婉華麗，顯示了日本美術的新作風，

適合了社會的愛好與貴族們的趣味。

日本美術的更加成熟，是從公元 10 世紀到 16 世紀，包括着日本美術史上的藤原（10 世紀至 12 世紀）、鎌倉（12 世紀末至 14 世紀）、室町（14 世紀至 16 世紀）各時代，日本美術經過了多樣的發展，而民族風格越來越鮮明。從唐繪演變到「大和繪」，「繪卷物」與「屏障畫」盛行一時。「繪卷物」是從「繪因果經」等佛教繪卷發展的。日本今傳的古繪卷，在 11 世紀中期，有《聖德太子繪傳》《伴大納言繪詞》《吉備大臣入唐繪詞》《寢覺物語繪卷》等。這時期以佛教為內容的繪卷仍復不少，如《地獄草紙》《善財童子繪卷》之類。但是繪卷的題材內容，以後逐漸擴大，描寫戰爭，描寫閨情，描寫尋常世態，遂開江戶時代「浮世繪」的先路。例如《源氏物語繪卷》《紫式部日記繪卷》《古物語繪卷》等，它的內容完全脫離了宗教範圍。繪卷猶如現在連環畫一樣，用連續的長幅繪畫，解說一個故事的內容。從佛繪到物語繪，可以區分為說經、和歌、故事、戰記、緣起、記錄、傳記、小說等等。它的畫風和內容純然是日本特有的，它用繪畫記錄了這一時期的傳說、習俗和故事，反映了日本社會各階層豐富多彩的生活。

這一時期的另一特殊藝術是屏障畫，由於貴族社會考究園庭，室內多用屏障，於是屏障繪畫成為時尚。屏障畫特別重視裝飾趣味，內容有風景、花鳥、舞樂、遊戲等等，色彩喜用金碧。

金碧屏障風行一時，至桃山時代達於極盛。在大和繪中，佔有重要的地位。

從飛鳥、奈良到平安時代的前期，日本的唐繪派成為畫壇的主流。到公元 924 年以後，日本遣唐使中斷，唐繪派有了演變，大和繪逐漸發展。當日本延喜、天曆（公元 901–957 年）之間，不時有中國船舶來往，中國宋代的繪畫，又復輸入日本，日本水墨畫的產生，同中國宋代繪畫的影響不無關係。

佛教在宋元時代，與理學相結合，發展而為禪宗，棄漸進而倡頓悟，常說心即是佛，不拘泥於形式。在繪畫上也發展出新作風，產生了逸筆草草、不拘形似、不用豔麗色彩的水墨畫，以古淡為貴。日本的僧人不斷來中國，中國僧人一寧、良全等也去日本，把佛教的禪宗傳入日本。在 13 世紀以後，日本出現了如拙、周文、宗湛、雪舟、宗譽、雪村、秋月、宗淵、周德等禪師而兼畫師。同中國一樣，日本水墨畫與禪宗的關係也是很深的。在日本的室町時代，中國的水墨畫風可以說盛行於日本的畫壇。試以大畫家雪舟為例，他的畫曾吸取了夏圭、馬遠的畫風。他又曾遊歷中國，住四明天童山學習，至老作畫還眷眷於中國的風物，在畫中表現出了濃重的中國景色。

16 世紀的後期，日本繪畫從水墨畫的籠罩下，發生了新的變化。以狩野正信為首，形成了狩野派，這個畫派一直繁榮到江戶

時期。正信之子元信，生於 16 世紀末葉，在足利將軍家為官，狩野派便也成為官派畫家，子孫世襲其業。狩野派的特點，即在於把漢畫的樣式日本化。他們常為封建貴族的宅邸畫風景、花鳥屏障。到江戶時期，也寫社會風俗，與後期的浮世繪發生了關聯。歐洲畫風東漸，狩野派的繪畫中，也常有所表現，所謂南蠻屏風，就多出於狩野派畫家之手。

把日本繪畫更向前推進，在 17 世紀有海北派、長谷川派、土佐派、住吉派、宗達・光琳派等。宗達與光琳，對於寫生有堅實的基礎，描寫現實生活，作風嚴謹。日本繪畫於是更加成熟。

這時期不可忽視的是「浮世繪」版畫的興起。「浮世繪」產生於 17 世紀，當時市民階級抬頭，這種藝術，表現了他們的趣味、願望與生活，對封建統治者曾予以批判嘲諷，這在當時是有進步意義的。「浮世繪」產生於我國明代版畫藝術高度發展以後，顯然是受到明代版畫的影響。日本早期的「浮世繪」，從寬永到寬文年間（公元 1624–1673 年）為京阪的「肉筆浮世繪」，即彩色風俗畫，而非木刻。到日本慶長十三年（公元 1608 年），光悦本《伊勢物語》刊行，是為木刻「浮世繪」的開端。進入江戶時代，藝人輩出。岩佐又兵衞（字勝以，公元 1578–1650 年）繪有《庶民遊樂團扇圖》《王昭君》《三十六歌仙繪》等作品，為木版浮世繪首出的畫師。但上溯此種藝術的源流，土佐派與狩野派繪畫，已開

其端，岩佐勝以的畫藝，即從土佐畫派傳習。至於木版浮世繪的成就，菱川師宣實為其重要的一人。師宣的作品，明顯地受有中國版畫的影響。如其所作《繪本風流絕暢圖》，即由於看到中國的彩色版《風流絕暢圖》，加以模刻。又如「丹繪」開始於日本延享年間。延享三年（公元 1746 年）法眼大岡春卜出版《明朝生動畫園》三冊，刻有明畫五十九圖，繪者有文徵明、東郭克弘、戴文進、丁玉川、朱銓文衡、王維烈等。康熙時我國所印套色版《芥子園畫傳》，亦為日本所翻刻。日本「浮世繪」師們，常常參考中國的版畫，這在日本「浮世繪」版畫的初期發展上，曾有不少影響，在後期更進一步發展，形成了日本獨特的民俗藝術風格。

「浮世繪」的代表畫家，菱川師宣是其先行者，繼起的有宮川長春、鳥居清信、懷月堂安度、西川祐信、奧村政信、鳥居清滿、鈴木春信、礒田湖龍斎、勝川春章、東洲斎寫樂、喜多川歌麿、鳥居清長、葛飾北斎、安藤廣重等人。鳥居清信與清滿為鳥居派「浮世繪」的開創者，這一派為歌舞伎的舞台藝人寫貌傳神，並繪出許多舞台場面，與我國的楊柳青年畫常繪京劇戲出相類似。鈴木春信的作品，作風纖柔，婉麗多姿，但是常常男女形態不分，男子亦似女子的姿媚。東洲斎寫樂的作品，專寫優伶的相貌，形狀近乎怪異，如漫畫般的誇張，並且常用銀灰色的雲母粉紙作底，在浮世繪中，獨樹一幟。喜多川歌麿，以繪仕女著名，馳譽

西歐，給法國近代畫家以不少影響。北齋生於江戶的葛飾村，他的作品有濃重的鄉土景色，也是知名國際的「浮世繪」作家。廣重則以描繪旅途風光著名，在東海道中，表現了各驛站的風土人情，活畫出江戶時代社會各階層的面貌。其他作家所表現的有市井風俗、花鳥人物等等，都是純日本式的情調。「浮世繪」到現代，經過藤懸靜也、高橋誠一郎等專家的繼承研究，更得到國際重視。

其在印刷「浮世繪」技術上，初為單色墨摺，繼續發展為丹繪、漆繪、紅繪等等，由單色發展為多色。到 18 世紀的後期，套印繁複，色彩絢爛，稱為錦繪，在手工印刷技術上，有很高的成就。「浮世繪」與中國木版的年畫，作用相似，它植根在群眾中間，在都市和農村，都有廣大的愛好者。

從 18 世紀的末期到 19 世紀，還應該提到的有文人畫派和圓山‧四條畫派，它與中國美術也發生着聯繫。文人畫以池大雅、与謝蕪村、浦上玉堂、青木木米等為代表，畫風與中國的文人畫相似。作畫取材於山水、花鳥、人物，重在主觀揮灑，自抒性靈，不拘泥於客觀的描繪。但後期的渡邊華山，學習谷文晁的技法，卻以善於寫生著稱。如他所繪的鹿的生態，即栩栩欲活。他長於人物肖像、花鳥、蟲魚，把握形象，超越常人。到幕末維新時期，文人畫派達到全盛。在同時的狩野、土佐、圓山、四條以及「浮

世繪」藝術等流派，均被文人畫的波濤所捲。但它自身也逐漸變化，非復本來的面目了。

　　圓山・四條派以圓山應舉、松村吳春為代表，學習了元、明、清畫家錢舜舉、仇十洲、沈南蘋等的寫生畫法，更加參用歐西的科學透視方法，寫實的基礎非常嚴謹，在日本畫中，開一新派。圓山的追隨者有駒井源琦、山口素絢、森狙仙等。松村吳春畫風景，混合着抒情和裝飾趣味，駒井源琦善畫中國仕女，山口素絢善畫日本仕女，森狙仙善畫猿猴，寫生妙技，都達到很高的水平。應舉畫有《群獸圖》屏風，其中對於各種獸類，都能抓住牠獨具的生態，觀察的仔細與狀寫的妙肖，可以稱為寫生大家。四條派的松村吳春，也出於圓山應舉之門，他的追隨者有松村景文、幸野楳嶺和後來的竹內棲鳳。棲鳳的作品，花鳥生動活潑，尤其名重一時。

　　自室町時代到江戶時代，在所有水墨畫中，狩野派、文人畫派以至圓山・四條派等，雖派別不同，可以説都與中國畫的影響有關。中國畫為日本藝壇所喜愛，它具有很大的魅力，為日本美術史家所公認。日本人民自具獨創的精神，由於她同中國文化有千年以上的聯繫，所以神契難分。小室翠雲畫師就以中國傳説為題材作了《鍾馗圖》，但是日本畫師們卻又能發揮其特殊的智能，創造出新的面貌。日本畫家向來尊重中國美術，自雪舟入明，從

張有聲、李在傳習宋元畫技，在日本畫壇得到極高的聲譽，號稱畫聖。宋、元、明、清的畫幅多量地輸入日本，各種畫傳畫譜，日本也多翻刻。清代的伊孚九，在日本傳授文人畫，沈南蘋傳授寫生畫，都給日本畫壇以很大的影響。日本的長崎畫派，以僧逸然與沈南蘋為宗。沈的花鳥技法、動物寫生，被日本畫家長期研究，更加提高發展，培育出民族風格的獨特面貌。直到清代末年，還有些畫家如費晴湖、陸雲鵠、朱柳橋、陳逸舟、華昆田、王克三等，長期居住日本，也使日本畫與中國畫保持着親密的關係。

從以上的歷史往跡看起來，中日兩國藝術關係的密切，是不言而喻的。西村真次博士曾說過：「詫摩派從前代以來於佛畫上器重宋元的風格，努力創造新風趣，至榮賀採取李龍眠和元代顏輝的筆意，而有中國風的表現，得到成功……在此時代的晚期，可翁留學元朝，從牧溪學畫十年歸國，立北宗畫的一派，是不應忘記的。如像建築方面起了『唐樣』一樣，繪畫上也表現出中國風。」[一]

日本已故老畫家中村不折氏在他的《中國繪畫史》序言中說：「中國繪畫是日本繪畫的母體，不懂中國繪畫而欲研究日本

---

〔一〕 見西村真次《日本文化史概論》第八章「中國技術的影響」。 —— 原注

繪畫是不合理的要求。」又中國繪畫專門研究者伊勢專一郎氏說:「日本一切文化,皆從中國舶來,其繪畫也由中國分支而成長,有如支流的小川對於本流的江河。在中國美術上更增一種地方色彩,這就成為日本美術。」這是過甚的謙虛說法,但從這些專家的著述中,也可以看出日本與中國美術的親密關係。

日本當我國的宋代,即以倭漆和倭扇藝術著名,由商舶傳入中國。倭漆與福建漆藝,在藝術上互相觀摩,得到進步。倭扇為中國的摺扇藝術,開導了先路。宋郭若虛《圖畫見聞誌》卷六載:摺疊扇,「用鴉青紙為之,上畫本國豪貴,雜以婦人鞍馬,或臨水為金沙灘,暨蓮荷、花木、水禽之類,點綴精巧。又以銀泥為雲氣、月色之狀,極可愛,謂之倭扇,本出於倭國也。近歲尤秘惜,典客者蓋稀得之」。這是日本扇輾轉傳入中國宋代的記載。按倭扇即摺扇,當時為中國所無。日本的和名為「末廣」(日語讀作 suehiro),因為末端寬廣,從它的形式得名,又叫扇子,是接受了漢語的名稱。日本書畫扇面的形式,從古寫經扇面開始,它的歷史已久。到明代的紅金扇、烏油描金扇、溫州的赭紅戲畫扇,殆無不受日本倭扇藝術的影響。倭扇書畫扇面藝術的傳來,為中國藝術家所學習,到明代而大盛,數百年來,刻竹嵌鈿,象牙紫檀,製以為骨,名家書畫,代有發展,成為精緻藝術的一種。推源其始,它是從日本傳來的。

日本自明治維新以來，社會起一巨大的變革，從西方世界，輸入了文化藝術；中國早期的洋畫技法、西洋美術知識，則是經過日本輸入的。中國的藝術學者，有不少曾赴日本學習，例如我國著名的藝術教育家徐悲鴻，在赴法之前，曾到日本，參觀學習，遊覽各名跡及著名收藏，達一年之久。南京的呂鳳子（濬）、呂秋逸（澄）兄弟，是在日本學的畫藝。鳳子教學美術數十年，秋逸講西洋美術史、色彩學於南京美專等校。李叔同（弘一）學藝日本，歸國介紹美術技法及西洋美術知識，從事藝術教育工作。廣東嶺南畫派的畫家，如何香凝以畫虎著名，高劍父、高奇峰兄弟善畫猿鳥花果，獨樹一幟。陳樹人、經亨頤畫花鳥竹樹，構圖新穎，他們多出於日本關東關西畫家的指導。

在我國北方的畫家鄭錦，學於日本，所作花木鳥獸，技法謹嚴，為中日藝壇所重，曾任北平藝專校長，培育出不少著名藝人。北京著名畫家陳師曾（衡恪），對於書法、篆刻、花卉都有獨到見解。他講授中國美術史於南北各大學，早年也曾學於日本。陳之佛、傅抱石，皆學於日本，曾主持南京藝術師院與畫院，有聲藝壇，為推進美術事業，盡了不少力量。這裡不過舉較著名的而言，其他學於日本的藝術家，有成就的還不少，不能盡舉。中國在推翻了清代的封建統治以後，藝術教育，逐漸發展。我們不會忘記日本藝術家給我們的助力。

中國的插圖木刻版畫藝術與日本的「浮世繪」版畫藝術，都有數百年的歷史，代表了民族藝術的傳統。但歐西的新版畫技法，日本卻居先接受；中國吸取這種新的技法，也是向日本學習的。在解放前，魯迅先生曾為了培育新木刻的學徒，為革命事業盡力，他在上海組織了木刻學習班，請來了內山完造之弟日本木刻家內山嘉吉，講授技法，並自任翻譯。魯迅還選印了中國、日本、歐洲的木刻名作，以備學習參考。

　　建國以來，日本藝術曾多次在我國展出，如木刻畫、光琳畫、日本古代與現代畫、日本書法藝術、北斎畫、現代日本傳統工藝展，和最近的東山魁夷畫展，都增進了中日藝術的關係，使中國人民對於日本藝術有了更深的了解和借鑑。

<div align="right">1978 年 8 月 12 日</div>

（收入日本秋山光和著，常任俠、袁音譯《日本繪畫史》，人民美術出版社 1978 年出版；又發表於 1979 年《社會科學戰線》第 1 期。）

# 唐鑑真和尚與日本藝術

中國和日本在文化上的密切關係，在藝術的諸領域都有顯著的表現。特別是在公元 8 世紀的奈良時代，中國的藝術技法、樣式和美術製成品，大量傳進了日本，導致日本美術與中國美術結成了兄弟般的血緣，在東方具有相類的風格。雖然中日兩國各有其民族的特點，但大體上卻有不少共同之處。在中日文化交流史上，起了很大作用的是當時佛教藝術。而崇信佛教的大德們：法師、律師（佛教中的律師指專門持誦、研究、解釋與教授佛教戒律的僧侶。──編者注）以及為佛教服務的建築師、雕塑師、畫師們，在這方面起了很大的作用。在這些人當中，鑑真和尚是一位重要的代表人物。今年恰值鑑真和尚圓寂 1200 週年，中日兩國佛教界與文化界都發起紀念。這正是中日文化交流歷史上的盛舉。

鑑真生於我國封建文化極盛的唐代。他傳戒講律的中心地區揚州，不僅是六朝隋唐以來的經濟文化重鎮，而且還是當時東方

的國際都市，為各國文化匯合的一大中心。鑑真掌握了許多當時的文化成就，並團結了一批有專業造詣的工技人才。他的東渡弘法事業，就是以僧團組織的形式，用集體的力量，把盛唐時代高度成熟的文明介紹到日本去。通過他個人崇高的德望、精深的學養和堅強的意志，十分圓滿地完成了那一時代使命，為中日兩國人民文化交流史留下了輝煌業績。

據鑑真傳記，他自開始東渡，即率有玉作人、畫師、雕檀、刻鏤、鑄寫、繡師、修文、鐫碑等工手常近百人；末次東渡，也有這些藝術名工參加。他把盛唐時期的藝術成績，有計劃地介紹到日本去。

僅就鑑真這次東渡所帶的珍貴文物種類和數量來說，日本史學家公認曾給日本文化藝術以深刻的影響。首先是繡像、畫像、金銅像等，給日本的造像和佛畫藝術提供了取法的樣式。其次大批的唐代寫經傳入日本，給日本的寫經書法，做了楷模。其中還有王右軍真跡行書一帖，小王真跡行書三帖，獻入宮廷。我們知道，日本在白鳳和天平時代，皇室盛倡學習王右軍書法，蔚為一代風氣。日本的書道，飄逸多姿，即植基於這個時期。今日本所傳御物《喪亂帖》，為正倉院藏寶之一，鐵畫銀鈎，筆筆精到，在右軍書中，應列上乘，此帖或即此時輸入之物。當時日本學習王書，為書道的主流。日本遣唐留學生也多學王書。王書真跡流入

日本，自當成為學習書法的準繩，日本所傳《三筆》《三跡》，皆有王書筆意。又鑑真在揚州時，曾請經生寫《一切經》三部。此次攜赴日本的佛典，數量也很多。而日本寫經頗有唐風，鑑真對於日本書道藝術的推進也應是有功的。試觀鑑真在日本所營造的「唐招提寺」門額（傳為孝謙女王所書），即係王右軍書體，可見其崇尚之一斑。

在天平時代及其以前，有不少日本高僧來中國求法，也有不少中國高僧赴日本弘法。由於這樣的文化交流，大唐文化與日本文化結成了不解之緣，蔚成日本天平時代燦爛的文化。鑑真和尚的功績，雖然只是其中的一份，卻是異乎尋常的。日本瀧精一博士在《天平時代之藝術》一文中說：「唐僧之渡日者，以鑑真和尚的氣魄最豪。」這絕不是過譽之言。

鑑真和他的弟子們對天平文化作出了很多傑出的貢獻，除佛學外，首先是藝術，包括寺院建築、佛像雕塑和壁畫。鑑真帶去的藝術家們，正是盛唐培育出來的人才。他們在日本的文化和政治中心奈良，發揮了我國唐代藝術所達到的高度水平。風格精湛而宏偉，富於寫實性，比過去傳到日本的藝術有了進一步的發展。形式也有了顯著的不同，因而更快地促進了天平時代藝術高潮的形成。

鑑真初到日本住在東大寺，為日本奈良朝皇家首刹，其中盧

舍那佛雕像尤宏偉精好，為唐代雕像技法東傳的第一傑作。據《東征傳》載，公元 754 年 1 月，入唐副使大伴古麻呂與鑑真的造佛工到達日本，次年 11 月塑造成二丈五尺千手觀音像，安置在東大寺講堂。公元 756 年 6 月，日本聖武天皇遺物向大佛獻納，有獻物帳，是為正倉院的濫觴。這年做成了佛像百鋪，盧舍那佛、觀音各一鋪，純金觀音一軀。到公元 757 年，製成東大寺大佛殿東西壁的聖觀音不空索觀音像織成圖帳。這些工作，可能有鑑真和尚所率領的藝術家們參與。東大寺的獻物，也可能有鑑真帶去的珍品在內。在同年 11 月，日本皇室把新田部親王的舊宅、備前國水田一百町，賜與鑑真，因之建立了唐招提寺。

唐招提寺中的金堂，據傳為隨鑑真剃度的弟子少僧都如寶所建。據日史稱，文祿五年（公元 1596 年）秋閏七月，近畿大地震，唐招提寺的古建築多數傾圮而金堂無恙。這是現存天平時代最大最美的一座建築。除金堂外，唐招提寺的講堂，也還是當時的遺物。

金堂內的佛像，還有不少留存下來。其中有的完成於鑑真生前，有的為鑑真弟子所創造。這些造像都能代表當時最進步的藝術成就。

首屈一指的是金堂中央盧舍那大佛座像，為日本現存古藝術品中最大最宏偉的乾漆夾紵造像。像高十一尺二寸。據平安朝初

的《古寺記》，為鑑真弟子義靜所作。但 1918 年修理本像時，於台座發現有這樣一行墨書銘文：「漆部造弟麻呂、物部廣足、沙彌淨福」等各異的三種筆跡，書體有天平時代的風格。這三人大概是輔助義靜完成此大佛座像的。

乾漆夾紵造像法，據我國歷史文獻所載，初見於東晉時；戴逵於招隱寺作夾紵行像五軀，和師子國（斯里蘭卡的故稱）所進玉像、顧愷之所作維摩圖並稱三絕。又東晉時尚書何充，作泥像七龕，年久毀損；唐沙門智周，於流水寺重加漆布丹青，變泥像為夾紵像。又如意元年（公元 692 年），武則天把嵩山少林寺普光佛堂神王像兩軀，迎入宮中，改為脫胎夾紵像。初唐盛唐之時，此法盛行京洛，後遂傳入日本。據《唐招提寺記》説：「以龕造之，以布及漆重十三返云。」從這尊盧舍那佛造像看，它的技法，達到非常圓熟的程度，遠非同時其他造像所能相比，大概是盛唐時期新傳去的方法。這尊像的面部，莊重肅穆，給人以渾厚的感覺。這是盛唐雕塑的特殊風格。試與敦煌盛唐期彩塑或龍門唐代石刻造像相較，可知其具有同一的優美作風。

此佛像的頭部和全身的比例，似嫌稍大，頸部亦覺太短。但此像豐頤廣頰，肌膚盈潤，全體構圖，非常諧和，因此使人不覺它的缺點。古語説，「充實之謂美」。充實而有光輝，正是唐塑所追求的美學的準則。它的各個細部都很精緻，顏面、手指以及胸

部，線條柔和洗練，達到完善的要求。若從側面看起來，更覺優美。這尊大佛造像，可以說是盛唐造像技法東傳的傑出代表作。

其次是金堂的藥師如來立像。據《唐招提寺記》說此是如寶所造，一說是鑑真的另兩個弟子思托或軍法力所造。這也是一尊夾紵造像，並貼金箔裝飾。

此像大概是在本寺初建時期所造，與盧舍那佛和千手觀音菩薩，並為三尊古藝術品。此像雕造手法，優雅豐麗，一望而知為盛唐作風。大概是奈良朝後期傳入日本的新樣式，與前期造像形態厚重而缺乏秀雅者不同。初唐作品，仍承隋代的藝術餘緒，所以傳入日本，也是一脈相承。到盛唐時期，在藝術上有了新的創造。雕造佛像，雖必須遵守一定規範，但藝術家們常是以自己的美學觀念進行工作。佛像造型，只要無背於大體，也能有所變通。盛唐的新風格，也體現在這尊高達一丈二尺二寸的立像上。此立像也可以說是這時代少見的巨大遺品。它的兩手和兩袖以及自腹部下垂的衣紋，都顯出一種柔和的質感。這種技法，在印度的佛教造像中，很難找到相同的例子，但在中國佛教造像中，卻常常見到。日本古代的佛教造像術，初傳自百濟、新羅；次之，盛唐時期的造像術由藝術家直接傳到日本。於是中國、朝鮮、日本在造像藝術上，成為一個系統。

金堂內的千手觀音菩薩像，是一尊高達一丈七尺六寸的夾紵

造像。上塗薄漆，再貼金箔。此像與上述兩尊造像，都相傳出於鑑真弟子之手。此像頭部有 11 面。又有千手持各種法物，表現出非常高的技巧。觀音面部，豐頤廣頰，與該寺藥師佛相似。在形態上各部頗為均衡。面部、肩部、胸部、腰部比例適當，特別是千手羅列，佈置得變化多樣。在其外層較長大的 42 支手臂上，有着各異的手勢，各法物的持法也不相同，造像者的思考力實在令人驚異。觀音造像與藥師如來造像，都有優美的背光，尤以觀音像背光的精工鏤刻，直可與印度笈多時期最優秀的佛像背光相媲美。三尊像的背光上都繪有唐草與火焰抱珠圖案，為唐塑中所常見。雖然多已剝落，但從其勻整與典麗的作風上，猶可想見天平時代藝術所受盛唐藝術影響的深厚。

金堂除此三像外，尚有梵天像、帝釋天像及四天王像，風格大致相同。四天王的面部，威猛懾人，在唐塑護法金剛中，也有此類面型。

唐招提寺有一更寶貴的作品，即鑑真和尚坐像。此像在舍利殿西北隅開山堂中，高二尺七寸。是一尊等身大的乾漆夾紵像。據《東征傳》記載，這像是唐僧思托在鑑真生前作，不僅富於寫實的技法，而且表達出這位盲聖者的堅毅沉潛、凝神內觀的精神世界。由於他長期接觸群眾，神態嚴肅而面露笑容，溫和可親；造像的衣紋甚淺，線條也顯得很柔和。日僧義澄《招提千歲傳記》

説：「尊顏和雅而猶笑也。」這種技法創作出形神兼備的藝術。唐塑生人像傳世甚少，這像在中日美術史上也是一件重寶。

最後，有關鑑真和尚的《東征繪傳》也在此略述一二。此畫敘述鑑真的生平事跡，用日本「繪卷物」的形式，全畫五卷，紙本，着色，卷子裝，共長 20 餘丈，由永仁六年（1298 年）畫工六郎兵衛入道蓮行所作，為鐮倉時代的作品。這是有關鑑真和尚的唯一的繪畫，與《東征傳》互相參證，可以對鑑真的一生獲得更加具體而形象的認識。在鐮倉時代，盛行「繪卷物」，其同類作品，有園伊的《一遍上人繪傳》和《春日權現驗記》《石山寺緣起》《法然上人繪傳》等繪傳，與此卷創作之年，前後相接，在畫風上帶有宋元時代的風格。這個畫傳內容，開始於鑑真 14 歲時。畫中想像不少中國景物的畫面。在鐮倉時代，中國宋元畫風傳入日本，很快地便被日本畫師所接受，其中充滿着宋元畫派的筆趣，這是可以理解的。按日本早期的美術，到奈良時代受到唐畫的熏染，起一巨大的變化。日本奈良朝的「唐繪」，成為當時學習的典範，其初多是佛教畫，即顯教、密教的佛像與壇儀以及高僧祖師像，其謹嚴寫實的技巧，奠定了日本人物畫法的基礎。由「唐繪」而產生「大和繪」。唐繪題材，多關宗教；大和繪題材，漸及世俗。在大和繪的基礎上，發展出「繪卷物」，是一種連環圖畫的形式，有文有圖，敘述一件故事或風俗。其初源於上圖下文的《過

去現在因果經》到《源氏物語繪卷》的繪畫；文字與繪畫分段相間，已經類似小說的插圖了。《鑑真繪傳》，也是採取這一形式。不過畫風隨時代而變，日本從奈良到鎌倉時代，相當於中國由唐而至宋元，兩國畫風的變化，也是息息相通的。

中國人民深深感謝日本人民把唐招提寺及其無比精美的雕像文物保存了一千多年，使我們今天還能大體完整地窺見我國盛唐時期在建築雕塑方面的高度藝術成就。它們是我們兩國人民的共同遺產，是兩國人民傳統友誼的標誌。我們的祖先通過親密合作創造了這一批無價的文化瑰寶，今天我們也一定要通過親密合作把它們永久保存下去，決不能讓它們受到任何破壞與威脅。而且我們一定要互相支持，互相學習，使我們同根同氣的藝術得到發揚光大。當此紀念鑑真和尚的時候，追想他在締結我們兩國文化友誼方面經歷的艱苦和成就的偉大，我們將更加堅決地、更有信心地把我們共同的責任擔負起來。

（原載於 1963 年 10 月 6 日《光明日報》。）

# 日本畫聖雪舟在中國的旅行

　　日本畫聖雪舟，生於公元 1420 年，卒於 1506 年，今年（1956 年）是他逝世 450 週年，不僅日本人民隆重地紀念他，中國人民也同樣地紀念他。

　　雪舟曾經到過中國旅行遊學，對中國有崇高的友誼和親密的感情；他那卓越的繪畫藝術，也因為吸收了中國繪畫的風格，獲得更高的成就。他不僅善於運用中國山水畫的潑墨方法，而且還常畫中國的山水名勝，記錄他行腳所到過的地方，在中國旅行期間，寫出了大陸的壯麗風景。更由於對中國的無限嚮往，老而不忘，因此在他遺留的寶貴作品中，也時常出現大陸山水的雄渾氣派。

　　雪舟生於日本備中岡山縣的都窪郡赤濱村，初名等楊，為武士小田氏的兒子。小時候入井山寶福寺為僧，到四十二三歲時，才在繪畫上署名雪舟。晚年居山口保壽寺雲谷軒，因取以為號；別號又稱備溪斎。他自小就愛好藝術，歡喜繪事，常常因為私自繪畫，忘記了學習佛教經卷，以致被他的師僧責備。相傳有一次

為了這個原因，被師僧縛在佛堂的柱子上，他的眼淚滴到足下，就用足指沾了淚水，畫成一鼠。師僧看了他的畫，深加讚賞，才許他學畫。從這個傳說裡，可見他的藝術的幼芽是萌生得很早的。

雪舟十一二歲時，他的父親把他轉送京都相國寺，為春林和尚的弟子；後來又到鎌倉的建長寺，從玉隱英璵學習。相國寺和建長寺都是當時最有名的寺院，雪舟在那裡接觸了不少著名的禪師和畫師，因此在佛典的研究和繪畫的修養上，都有很大的成就，成為當時卓越的名僧。47 歲來到中國遊學。

雪舟遊學中國，是在明憲宗成化四年，即日本應仁二年（公元 1468 年）。那年 2 月，日本足利將軍義政為了善鄰的目的，派三支遣明船前來中國，船由博多出發，正使是天与清啟，副使是桂庵玄樹。雪舟和他的好友呆夫良心，就搭乘這一次的船來到中國。後來在呆夫良心所著的《天開圖畫樓記》中，曾記載雪舟來中國的情形。

是年 3 月，雪舟乘船抵達寧波，即赴天童山和其他名勝地方巡禮。8 月，隨使溯運河北上，經江蘇、山東，於 11 月到達北京。《皇明實錄》說：「成化四年十一月甲戌，日本國王源義政，遣使臣清啟等，奉表來朝，貢馬及聚扇、盔、甲、刀、劍等物。」遣明船返日本時，明憲宗也以彩緞 20 匹、表裡紗羅各 20 匹、錦 4 匹、白金 200 兩答贈，並贈義政夫人彩緞 10 匹、表裡紗羅各

8 匹、錦 2 段、白金 100 兩。這是中日兩國親善交往的歷史事件之一。

雪舟在北京期間，據《天開圖畫樓記》說：「大明國北京禮部院中堂的壁上，尚書姚公（名夔）曾請雪舟作壁畫。」並提到姚夔對雪舟說的一段話：「現在外國重譯入貢的，到三十餘國，未見能如你畫的。本部掌管科舉考試，選拔名士，都登此堂。當及時告訴諸人，這壁畫是日本上人等楊雪舟的妙墨。外國尚有此絕手，你們就應更加勉勵。」姚夔並命鐵冠道人詹僖，書贊在畫上。雪舟的這幅壁畫，可惜至今未曾發現，也可能已經毀滅，否則，正是中、日文化交流的重要紀念品。

雪舟在北京住 3 月後，仍回寧波，直到成化五年（公元 1469年）五月下旬，才由寧波乘遣明船返國，有四明徐璉（希賢）《送別詩》為證。他這次來到中國，除在天童山學佛作畫外，還訪求著名畫師，學習設色要旨和破墨的方法。中國的長江大河、南北名山，那種雄偉壯大的氣勢，也激發了他的無限興感，成為他繪畫上取之不竭的泉源，他的畫藝因而有更高的發展。在天童山時，由於畫藝著名，號稱「天童第一座」，這個光榮稱號，他直到暮年還是眷眷不忘。現東京國立博物館藏有他 76 歲時為他的弟子宗淵畫的一幅《煙雨山水圖》，下款便寫着「四明天童第一座老境七十六翁雪舟書」。畫幅上端，還有他寫的一篇長達 218 字的

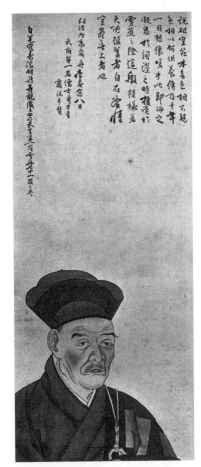

日本畫聖雪舟等楊像

題記，是研究雪舟在中國旅行的經過和學習繪畫的重要資料。

　　雪舟是一個多才多藝的畫家，山水、人物、肖像和花鳥，無不有名作傳世。從他所遺留的寶貴作品中，我們可以看出他的藝術有幾個特點：

　　第一是結構氣魄的雄大。當宋、元時代，中國的水墨畫法，與中國的佛教禪宗，一併傳入日本，因此日本的禪師有不少兼為水墨畫師。前於雪舟的有如拙和周文，他們所畫的山水，都是小結構，筆墨謹細，氣魄不夠偉大。雖然雪舟在他的《煙雨山水圖》的題記中，曾經提到他學習過本國的前輩禪師如拙、周文兩翁的畫法，作畫的規模，一承前輩的作風，不敢增損，但實際上自從他直接來中國學習，親自巡歷了中國偉大的山川，結構已經轉變，氣勢磅礴，遂開宗派。像他的傑作《天橋立圖》《秋冬山水圖》等，筆墨豪放，淋漓盡致，不但吸收了夏圭、馬遠的筆法，更有他自己的面目。後繼的雪村、秋月、宗淵等，都以雪舟為師，成為日本畫壇上水墨畫的鼎盛時代。

　　第二是筆墨的雄勁與多樣。雪舟來中國以前，師承如拙、周文，業已善畫；到中國後，又向張有聲、李在兩畫師學習。張有聲已無可考。李在是莆田人，與戴文進同時，工畫山水，細潤如宗郭熙，豪放如宗夏圭、馬遠；也善畫人物，有《夏禹開山治水圖》傳世（見《明畫錄》等書）。證之以雪舟的作品，如相傳的前

田家藏雪舟花鳥屏風，設色工妙，對於傳統的花鳥畫技術，有很深的工力。東京國立博物館藏雪舟潑墨山水圖，用巨筆揮灑，則是破墨法的具體表現。又《慧可斷臂圖》，使用同樣的筆墨畫人像，彷彿梁楷、牧溪等人的作風。我們可以說雪舟不僅向當時的李在學習，他實在還吸收了以前宋、元水墨畫家的多樣技法，加以融會，才形成他的多彩之筆。

第三是遠近法的確立。雪舟在旅行中國以後，以中國自然界的山水為師，對景寫實，創立了遠近法，在日本繪畫史上，掀起了一次革命。他的名作《天橋立圖》和毛利家藏《山水長卷》，從畫面的空間上，顯出深度、廣度與高度，這種畫法，實已超越了他的前輩周文。由於他自己去觀察物象，運用自己的筆墨方法，把自身引進了美麗的自然界中，用藝術使之再現，就使他脫卻了當時封建體制下的宗教政治權力的束縛，成為卓越的名畫師。日本繪畫史上給他以崇高的地位，並不是偶然的。

雪舟住居天童山時，朝夕對着浙江山色，在他的心靈上，留下了極深刻的印象，因此他有不少山水畫表現出濃重的浙派韻味。浙派山水，開始於南宋馬遠，到明代又復盛行，雪舟來中國，適當其時，從他的畫中，可以看出他和浙派山水畫，在某些地方，有着共同的風格。東京國立博物館與黑田家所藏雪舟的《四季山水圖》，便是極好證例。狩野家模寫他的遺畫，也有不少浙

派風格的作品。

雪舟的人格和他的藝術一樣，是清逸高潔的。他自中國歸後，聲價十倍，得到朝野推崇，按理可以得到很高的僧職，然而不，他對當時的幕府將軍、貴族權勢者等上層社會，深致厭惡，絕不趨營，因此寧居林下，終老於雲谷軒畫室之中，與田夫樵叟為伍。他的前輩周文，藝成後，成為貴族的御用畫師，他卻拒絕了貴族的招請。東山時代，日本貴族競尚奢侈，以室有名人畫跡為美。義政將軍曾邀他作畫，他薦狩野自代，婉言：「金殿上的繪畫，僧人是不合適的，狩野正信正在青年，是一個優秀的畫家。」狩野由於他的推薦，成為御用畫師狩野派的開山祖，烜赫了好幾世代。在他的前後，可以説很少畫師能同他的高潔的人格相比。他不是屬於日本貴族的，而是屬於日本人民的。至今他的作品，成為日本的國寶，「畫聖雪舟」，也便是公眾送給他的稱號。

雪舟到中國的旅行，是中日文化交流的重大事件，不但他自己的藝術得到了輝煌的發展，同時由於他那富有中國韻味的繪畫風格，流傳於日本藝壇，也就增加了日本人民對中國的景慕親善。另一方面，中國人民對於雪舟，也永遠致以懷念之情。使這個深厚的友誼傳統發揚光大，正是我們今天的責任。

（原載於《旅行家》1956 年第 6 期。）

# 談日本歌舞伎

　　在二十年前，我住在東京的時候，開始同日本的歌舞伎演藝接觸，發生了很大的興趣。為了探討有關歌舞伎的問題，在大學的圖書館裡，參考了一些專家的書籍，並且到早稻田的演劇博物館，費了不少時間，去看坪內博士的收藏。常常在悠然的晚風中，由銀座走向築地，到三原橋邊的歌舞伎座，欣賞這一傳統的、世界馳名的、日本人民所珍愛的藝術。如今以許多著名的藝術家組成的日本歌舞伎劇團，來到我們的首都，為我們演出了歌舞伎中的寶貴劇目，給廣大的觀眾以難得的欣賞機會，在我，喜悅的心情更是難以形容的。

　　日本人民是熱愛勞動、熱愛藝術的人民，具有快樂、勤勞、堅毅不屈的性格。日本的歌舞伎可以代表日本人民的這一特質。歌舞伎藝術，是日本人民自己的創造，從內容到形式，都是獨具特色的。它開始是產生在勞動人民中，是人民大眾的快樂表演。日本的劇場稱為「芝居」，就是群眾在草地上表演的意思。演者

與觀者圍聚在一起，演者也可散入觀者中，觀者也可參加演出。這就是叫做「芝居」的原故。至今日本歌舞伎座還保持着特殊的劇場形式，即是在台前設有「花道」，通到觀眾中間，演員可以從觀眾中走到台上，也可以從觀眾中退出。從日本的「田樂」、「能樂」，發展到「歌舞伎」，有其悠久的歷史，從農村到都市，逐漸地增加了新的內容，但它始終保持着鄉野的純樸氣息，包含着豐富的民間傳說、民間舞蹈、民間音樂，因此它為日本社會所喜愛，擁有最多的觀眾，這是有它的歷史原因的。

「歌舞伎」是用漢字錄音的日本古語，它的原意是「調笑」或「好色」，充滿着民間的詼諧趣味。它最早發生於出雲地方，在日本慶長年間，即公元 1603 年，那時正是德川將軍第一代的開始期，在出雲神社的一個巫女，名叫阿國，創始了一種念佛舞，在京都四條的河灘上演出。她不僅為祀神化緣而舞，還汲取了民間舞的形式，去描寫男女的戀情，因此深受群眾的愛好，這就是「阿國歌舞伎」的開始。阿國的舞藝向反映人生的方向發展，以悲歡離合的戀情為主，逐漸地表演了小故事，擺脫了宗教的色彩，這就給歌舞伎跨進了第一步。「歌舞伎芝居」從此在日本演劇史上留下了名字。

歌舞伎的初期，全用女演員扮演，猶如我們的越劇一樣。內容以歌舞為主，稱為女歌舞伎。到 1629 年，遭到統治者以有傷

浮世繪中的歌舞伎

風化的藉口而禁演。但是這種新鮮活潑的反映人民生活的戲劇，是被人民擁護的。在女歌舞伎禁演之後就產生了「若眾歌舞伎」，若眾就是青年的意思，全由青年男子扮演。它仍繼續着女歌舞伎的傳統，受到群眾的歡迎。在公元 1652 年，若眾歌舞伎又被禁演。不久開禁，但演員須將額頂中央的頭髮剃光，使他們不便扮演女角，這種頭叫做野郎頭，因此也就叫做野郎歌舞伎。

歌舞伎雖然遭受了這樣多次的輕視和迫害，但由於群眾的熱愛，藝人的堅持，終於一步步向前發展。到公元 1688 年日本的元祿時代，歌舞伎已經發展成完整的戲劇形式。當時優秀的劇作家近松門左衛門和傑出的演員坂田藤十郎等，把歌舞伎的內容，增加了人民所喜愛的情節，並提高了演劇的藝術，創造了一些優秀的劇本，「元祿歌舞伎」也就成了歌舞伎年代記中的輝煌名字。

到明治時期，隨着日本新興的資本主義的迅速發展，作為町人階級所喜愛的歌舞伎，它的藝術水平，也得到更好的發展。名演員九代目市川團十郎、五代目尾上菊五郎、市川左團次等相繼出現在舞台上，成為傳統的光榮的名字。這種輝煌的成就，使歌舞伎演劇，成為廣大日本人民所喜聞樂見的國寶，不僅平民擁護它，便是封建的宮廷，到這時也加以重視了。它和日本的「錦繪」「浮世繪」藝術一樣，當日本由封建社會進入資本主義社會的過程中，由於反映人民生活，代表着人民所愛與所惡的意志，具有

人民性。歌舞伎的藝術本身，是不斷發展演進的，到第一次世界大戰後，曾受時代影響，出現了「新派劇」，並逐漸改變着古典的形式。今後也必然會受時代的影響，出現更新的面貌。

歌舞伎既然是日本的傳統藝術，它在發展中一定不斷地吸收了民間藝術的成績，來豐富它自己。猶如我們的京戲一樣，它的藝術內容，歌唱、舞蹈、音樂、服裝、做工、扮相，諸種形式，不是一個來源，乃是過去藝術的總和。從它的類別看，也和我們的京戲近似。大體上歌舞伎可以分為四種：

一是義太夫狂言。這種戲在歌舞伎中，居於最主要的部分，它是繼承日本的杖頭傀儡戲發展的，表演動作也模仿傀儡戲。從公元 1190 年後的 150 年間，正當日本的鐮倉時代，流行着一種從古代散樂演變的能樂。能樂又分兩種，一是能謠曲，比較嚴肅。二是能狂言，為短小的幽默喜劇，這是能狂言的起源。有一位樂師竹本義太夫，創作了演傀儡戲所唱的曲子，所以義太夫狂言，又名竹本戲，也就是傀儡戲。歌舞伎從傀儡戲接受了義太夫狂言，經名工加以提煉發展，做出更出色的成績。這次歌舞伎演出的《傾城返魂香》，它原是近松門左衛門所作的傀儡劇本，它的伴唱「淨琉璃」也還是傀儡戲的唱腔，為竹本義太夫所創。可見它與傀儡戲關係之深。我國傀儡戲從唐代傳入日本，成為日本的「文樂」。日本古劇的謠曲與狂言，與中國古劇，也頗有遠親的關

係。據日本友人七理重惠教授的研究，謠曲與元曲的時代相同，曾受有元曲的影響。而狂言與《蘇中郎》《參軍戲》也有其相似的風趣。

二是時代物狂言，也就是歷史戲。歌舞伎接受了「能狂言」小戲的演技，更根據着古代的歷史故事和民間傳說，改編為劇本，排演大戲，它已不為能狂言的小戲所囿。這次演的《勸進帳》，就是歷史故事戲的一例。它從歷史的人物中，表達了日本人民的愛與憎。

三是世話物狂言，也就是時事戲。這與日本的浮世繪一樣，反映的多是里巷的平民生活。最富有人民性的也就是這種戲，因此觸犯了統治者，常常遭到禁止。

四是所作事，也就是舞蹈戲。這次演出的《雙面道成寺》，是這種戲的最好的一例。歌舞伎是從阿國的舞蹈起源的，經過了長期的歷史演進，在舞劇中組織了民間故事，歷史傳說，於是有多彩多樣的發展。

以上是歌舞伎的分類大概。關於這次演出的藝術，在這裡也可以把我的淺薄見解談一談。我所看的三個戲，《雙面道成寺》、《傾城返魂香》和《勸進帳》，以後一個戲給我的印象最深。這劇情是源氏既滅了平氏，奪有了政權，源賴朝又要誅鋤對他有功勳的兄弟源義經。義經與他的家臣弁慶等化裝頭陀逃去。經過關

口，源賴朝的家臣富樫在那裡把守，奉命捉拿。弁慶用機智用義氣感動了富樫，被放過關去。飾弁慶的市川猿之助是演這個戲最成功的名角。在眼神中傳出了活的弁慶。在他的面部肌肉上和身段上，表現出深沉、忠義、機智、勇敢、懊恨、喜悅的弁慶的性格與激情，恰到好處。這個戲為市川家傳的十八個名劇之一，從公元 1840 年在江戶首次上演，以迄於今，得到社會長久的擁護。它表現了日本人民的愛與憎。弁慶雖不見於日本的正史，但已成為家喻戶曉的人物。這個戲產生在江戶時期，那時正是新興的市民階級與武士的封建統治發生矛盾的時期，以好的武士與壞的武士鬥爭，藉以暗擬當時的矛盾衝突，這是它受着市民社會擁護的原因。

其次關於《傾城返魂香》，所演的是一個窮畫家又平的故事。又平因患口吃，雖然畫藝很好，卻因此不被其師和社會重視，夫婦生活潦倒，甚至要自殺。其後他的才能終於為師發現，抬高了社會地位。劇情雖不免於誇張，但好人終於得到好報，卻表現出日本人民的善良願望。飾又平的市川猿之助，和飾又平之妻的片岡我童，在演技上都有很好的現實生活的刻畫，喜怒哀樂的感情表現，在藝術上達到很高的水平。

其次關於《雙面道成寺》，原是一個民間傳說，描寫一個名為清姬的少女，熱愛一個名叫安珍的和尚，追求不捨，跳水化為蛇

精。安珍藏在道成寺的大鐘下面，蛇精繞鐘吐出火焰。道成寺的方丈，誦經祈禱，才置蛇以死。蛇的怨魂不散，仍然留在鐘上，時顯靈異，因此每年必有舞蹈祭鐘的祭禮。這個戲頗與我們的《白蛇傳》相似，無論是道成寺的大鐘或是法海手中的金缽，都象徵着封建的惡勢力，活活地把少女的貞純火熱的愛情壓死。

歌舞伎是在日本封建的社會裡產生的，不可避免的它帶有封建性，但是它的根株是茁長在人民中，為廣大的人民所愛，無疑的它是富有人民性的。在日本，人民的力量不斷地壯大的時候，藝術的人民性，必然更加發展，這個大眾所愛的國寶，今後必然更好地放射出燦爛的光芒。

（原載於 1955 年 10 月 11 日《光明日報》。）

# 唐代音樂與日本雅樂

## 一、唐代音樂的淵源與盛況

中國在東晉（公元 317–420 年）時代，開始了國土的大分裂，分為南北兩個不同的政治局面。北方經過五胡十六國、北魏、東魏—西魏、北齊—北周，至隋而結束；南方經過東晉、宋、齊、梁、陳，統一於隋，前後大約三百年的時間。在音樂舞蹈方面，南方保持着中原古老的傳統，並發展了南方的民間樂舞。在北方卻是各民族的大遷徙，大融和，許多原住西北、東北、北方的民族，都融合為一個中華民族，成為混合的整體，不可分辨。也就是説他們各民族的文化合作已經創造了新的文化，其中漢文化是更加悠久的，因此在這個基礎上更加豐富發展。馬克思曾指出：「野蠻的征服者總是被他們征服了的民族的較高的文明所征服」，這個歷史的永恆規律，是不可抗拒的。北朝經過了三百年的長時間，從通往西域的這條漢代以來的絲綢之路上，通過了許多國

家，向西遠達拂林（拜占庭），傳播了中亞以至西亞的音樂舞蹈藝術。各民族樂舞藝術也像各民族的大融合一樣，融合於中國悠久的傳統藝術之中，更煥發出新的光輝。中國文化，當時已經形成強固的體系，為四周圍各民族所景仰，真如汪洋大海，可以容納百川。西域各民族，帶着他們各自不同的音樂藝術，匯聚長安，投入這個文明大海的中心，孕育出新的文明，對世界有所前進，有所貢獻。在西漢，李延年曾因張騫傳來的「摩訶兜勒」二曲，而作《新聲二十八解》。在隋代，萬寶常也因蘇祇婆傳來的龜茲琵琶七調，匯合諸國音樂，加以釐定，為隋的九部樂、唐的十部樂，奠下了基礎。

胡族樂舞之流行，至北齊開其端。《通典》（卷一四六）說：「《安樂》，後周武平齊所作也。行列方正象城郭，周代謂之城舞。舞者八十人，刻木為面，狗喙獸耳，以金飾之，垂線為髮，畫襖皮帽，舞蹈姿制猶作羗胡狀。」這是初引進的西域舞樂，未脫獷狞之習，使我們聯想到《蘭陵王》舞曲的製作。也是在這個時候，北齊蘭陵王高長恭，擊周師於金墉城下，勇武貌美，刻木為面，勇冠三軍，齊人為此舞以象之。它可能受有西域舞樂的影響。在日本，雅樂《蘭陵王》的舞服，猶是西北胡地的服飾。

到隋開皇九年（公元 589 年）滅陳，得到宋、齊的樂人、樂器，整理樂章，集合域外諸國的伎樂，總為七部，到大業中，又

增為九部。這九部是：《清樂》《西涼樂》《龜茲樂》《天竺樂》《康國樂》《疏勒樂》《安國樂》《高麗樂》《禮畢曲》。除了《清樂》與《禮畢曲》兩部，是南朝傳統的樂府音樂，《西涼樂》一部受漢化較深，其他多是從其他各民族新引進的舞樂。而且除了《高麗樂》一部以外，多從西域傳來。西域舞樂在社會上行之已久，其正式進入宮廷，列入太常樂署，則始於隋代的統一中國。隋代的大音樂家萬寶常，釐定樂律，作了特殊的貢獻。從這裡看，西域音樂舞蹈的比重，是非常顯著的。

　　唐代因襲這個基礎，唐初，仍隋舊制，設九部樂。燕樂伎的樂工舞人，都無變動。開始是《清商伎》，也就是隋代的《清樂》，樂器有編鐘、編磬、獨弦琴、擊琴、秦琵琶、臥箜篌、築、箏、節鼓，皆一；笙、笛、簫、篪、方響、跋膝，皆二；歌二人，吹葉一人。舞者四人，並習《巴渝舞》，這還是漢魏以來的古老傳統，所以放在首位。但其琵琶、箜篌之類的西域系樂器，業已登場，與鐘磬古樂雜用。其次《西涼伎》，是漢化較深的樂隊，除了也用鐘磬外，其他十五種樂器，如箜篌、鸞簫、琵琶、五弦、橫笛、腰鼓、擔鼓、銅鈸等，則全是西域、南海的樂器，浸浸乎奪去古樂傳統的地位了。至於其次的《天竺伎》《高麗伎》《龜茲伎》《安國伎》《疏勒伎》《康國伎》等樂隊，樂工與舞人的服裝，皆從其國，可以想見完全是保持異國的風光，為樂壇上新的花朵。

還有可注意的一點是隋樂每奏九部樂終，常奏《文康樂》。《文康樂》原是為紀念庾亮而作，是古樂的殘存，叫做《禮畢》。唐太宗時，命削去之，其後遂亡。《通典》說：「自長安（公元701年）以後，朝廷不重古曲，工伎轉缺。」這是當時深好胡樂的緣故。後又加入《高昌樂》，用的是豎箜篌、銅角皆一；琵琶、五弦、橫笛、簫、觱篥、答臘鼓、腰鼓、雞婁鼓、羯鼓，皆二人。工人布巾、袷袍、錦襟、金銅帶、畫綺。舞者二人，黃袍袖、練襦、五色條帶、金銅耳璫、赤靴。自是初有十部樂。十部樂的組成，可以說大部分是西域各民族的舞樂，它在唐宮廷的樂隊中，輝煌一時。是從絲綢之路而來的簇簇新花，吸引着亞洲世界。

## 二、唐樂傳入日本的概況

在東方，中國與日本是一衣帶水的國家，兩國的文化交流，已經有長久的歷史。在唐代封建帝國的旺盛期，文化發達，光被四表，向西域傳播了中國民族的文明並吸收了西域各民族的文明，培育出照耀一時的文化。向東首先由陸路傳播到高麗、百濟，對日本人民，發生了很大的吸引力量。因此日本政府，派出了他的優秀學人，「遣隋使」和「遣唐使」隨之浮海西來，不畏風波的艱險，來到唐代的首都長安，這些歷史的往事是使人激動

的。阿倍仲麿的終老於大唐，鑑真和尚之終老於大和，是其很多歷史事例之一，至今猶傳誦於人口。其載在史冊者，隨處可見如膠如漆的友情，凝成一股學習的熱潮，達到空前的盛況。學習音樂舞蹈，也是其中之一。東方各民族帶來了他們的樂器與樂調，大聚長安，鬥奇爭新，朝野上下，風靡一時。唐樂正是吸收了各民族音樂的精華，衝破了古樂的壇坫，百花齊放，燦爛多彩。日本的藝術學人，來到唐朝習藝，非常認真，中國以熱誠相待，推心傳導，視如兄弟。從奈良正倉院的藏寶中，可以看到這些歷史的證物，既珍貴，又豐富，足知中日兩國往來的密切。單就雅樂方面説，正倉院所藏的樂面與樂器，就足以知道日本雅樂的淵源了。

　　據《大日本史》卷三四七《禮樂》十四説：「本朝所傳樂制，五音六律、音濁輕重之法……蓋其始受之於隋唐，以為歌調。而後世歌調亡佚，獨存奏調。樂家相承，至今不失其傳，故其説尚有可考者。凡樂家所傳五調：一曰壹越調，二曰平調，三曰雙調，四曰黃鐘調，五曰般涉調。」日本樂舞，古代分為右舞與左舞，右舞為三韓樂及渤海樂，左舞則唐樂及印度樂。印度樂也即是唐十部樂的《天竺樂》。《大日本史・禮樂志》每稱舞人常裝束，也就是唐裝束。印度樂舞入唐，唐樂部吸收改進，已經有所變化；至於三韓、渤海的樂舞，據鄭麟趾《高麗史》卷七十《樂一》所載

「又雜用唐樂及三國與當時俗樂」，則也是唐樂的系統。可以說日本的雅樂與唐樂，血緣相承。不過它傳入日本以後，增加日本民族的智慧與藝術風格，也並不是原封不動地重現，它可能呈露出新穎的風貌與略異的芬芳，不能即說成是唐樂原型。不過日本宮內省雅樂寮傳習雅樂，是世代傳承，前後示範，必須亦步亦趨，不容改變，以迄今日。這更表現出兩國文化的因緣，極受尊重，這是難能可貴的。

## 三、日本現存的雅樂

日本現存雅樂資料，頗為豐富。其各種類型的舞樂調，也是一宗豐富的文化財產。就其注明為唐樂的，有以下各調：一、《皇帝破陣樂》壹越調；二、《團亂旋》壹越調；三、《春鶯囀》壹越調；四、《蘇合香》般涉調；五、《玉樹後庭花》壹越調；六、《秦王破陣樂》大食調（一曰乞食）；七、《散手破陣樂》大食調（一作道調）；八、《傾杯樂》大食調；九、《賀王恩》大食調；十、《太平樂》大食調；十一、《打球樂》大食調；十二、《撥頭》大食調；十三、《胡飲酒》壹越調；十四、《蘭陵王》壹越調；十五、《賀殿》壹越調；十六、《北庭樂》壹越調；十七、《承和樂》壹越調；十八、《三台鹽》平調；十九、《萬歲樂》平調；二十、《裏

頭樂》平調；二十一、《甘州樂》大食調；二十二、《五常樂》平調；二十三、《輪鼓褌脱》大食調；二十四、《劍氣褌脱》般涉調；二十五、《春庭樂》雙調；二十六、《喜春樂》黃鐘調；二十七、《赤白桃李花》黃鐘調；二十八、《央宮樂》黃鐘調；二十九、《感城樂》黃鐘調；三十、《萬秋樂》般涉調；三十一、《秋風樂》般涉調；三十二、《輪台》般涉調；三十三、《青海波》般涉調；三十四、《採桑老》般涉調；三十五、《千秋樂》般涉調；三十六、《泛龍舟》水調；三十七、《最涼州》沙陀調；三十八、《壹德鹽》沙陀調等。以上各曲，有不少源出西域，而繁衍於唐。唐已加以改變，或更換曲名，再東傳而至日本。唐文化，輝煌一時，光芒四射，煥為異彩。日本「遣唐生」，熱忱傳習，載回東瀛，所被影響至深。今唐代古樂舞，中國多已散失，而日本歷世寶愛，至今尚有傳存。設有雅樂寮，每年仍有演奏。今若研究唐樂，可資參考。雖唐樂傳於日本後，其中也有更變，但是規模猶存。據黃遵憲《日本國志》載，由唐傳入日本的樂曲，尚有《回波樂》《承和樂》《菩薩破》《胡渭州》《慶雲樂》《想夫憐》《夜半樂》《扶南小娘子》《越天樂》《林歌》《孔子琴操》《王昭君》《折楊柳》《柳花苑》(《信西古樂圖》有圖)《平蠻樂》《蘇芳菲》(《信西古樂圖》有圖)《長慶子》《壹團嬌》《荊仙樂》《金獐》(唐健舞中有《黃獐》)《酒胡子》《澀河鳥》《十天樂》《男勝》《河南浦》《海青樂》《一弄樂》《拾翠樂》《宗明

樂》《仙遊樂》《竹林樂》等，往往傳其譜不傳其詞。且中國與日本文字雖同，而語言系統不同，往往曲名亦由音近致誤。如：「白紵」誤「白柱」，「張胡子」誤「朝小子」，「景德」誤「雞德」，「蘇幕遮」誤「蘇莫者」，「西涼州」誤「最涼州」，「康老子」誤「小老子」，「大酺樂」誤「大補樂」，「小飲酒」誤「胡飲酒」，「安世樂」誤「安城樂」等，大抵傳譯多歧，而異地常訛。日本的舞人所着舞服，也不盡仿唐制；其舞式與節奏，也可能按照自己的民族愛好而有所改變或創制。所以只能大體上作為參考，而不能認為就是原封不動的唐代舞樂。不過日本傳習已久，在鄰國中還是獨一無二的。今其樂舞，日本亦不俱存，故未一一論列。茲就來北京的日本增上寺雅樂會所演奏的兩舞，略述梗概。

一《蘭陵王》壹越調，古舞中曲，舞者一人。一名《沒日還午樂》，大概取魯陽揮戈，落日重返，以表示武勇善戰的意思。又名《羅陵王》，常簡稱《陵王》。日本《信西古樂圖》有《羅陵王》圖，所戴舞面及冠，冠上有龍，金光耀耀，威猛儡人。此舞起於北齊，蘭陵王高長恭，勇武善戰而貌美，因着面具，攻後周軍隊於金墉城下，克敵致勝，齊人為此舞以象之，見於歷史的記載。今蘭陵王墓，在河北磁縣南十里申莊公社，前有豐碑，為歷史古蹟保護單位之一，曾經一往瞻望。此舞由尾張濱主傳入日本，其答舞為《納蘇利》，一名《雙龍舞》，舞者二人，云傳自天王寺。

《陵王》及《秦王》《散手》《貴德》等七舞，舞時的手勢，都作「劍印」，即伸中指、無名指，屈食指、小指，抑大指。這種形式或自《天竺樂》習來。《天竺樂》入唐，為十部之一。北朝創作《蘭陵王》舞曲時，也可能受有《天竺舞》的影響。日本高楠順次郎博士研究此舞，以為羅陵王為佛說八大龍王之一，為娑竭羅龍王之略。陵龍同音相混，也不是無因的。惟此舞的起源，歷史記載頗詳，傳之日本也是確鑿的事實。今日本所傳蘭陵王舞面，與斯里蘭卡祀神所用舞面相似，則與南亞次大陸或亦有遠緣關係。亞洲各民族樂舞藝術，在唐代有了很廣泛的匯合，今日本世代傳習，猶得保存盛唐舊型，貢獻世界，這應該是很大的功績。

雅樂演奏的節目另一是《萬歲樂》，平調，新樂中曲，舞者四人。日本舊記女舞六人，後轉為男舞。唐杜佑《通典》說：「《鳥歌萬歲樂》武太后所造也。時宮中養鳥，能人言，又常稱萬歲，為樂以象之。舞三人，緋大袖，並畫鸜鵒，冠作鳥像。」鸜鵒俗名八哥，馴習亦能作人言。在日本的傳說中，或說是飛來的鳳凰，或說是能言的鸚鵡，總之此舞的創作是與鳥有關的。今觀此舞的姿態，如鳥翔集，翩翻往復，進退中節，可以說是平舞的代表作品。今日本傳有古圖，可相印證。

在伴奏的樂隊中，有五人吹笙，五人吹觱篥，五人吹橫笛，一人擊羯鼓，一人司太鼓，一人鳴鉦，共十八人。其中擊羯鼓者

如全隊之指揮。昔唐明皇好羯鼓，制新聲，正曲度，唐南卓作《羯鼓錄》以張之。今在日本雅樂隊中，猶為之冠，如京劇之司鼓板，則其由來應亦很久了。

日本增上寺雅樂會為了紀念中國高僧善導太師圓寂1300週年，來到中國，使我們的古樂在藝壇上重現。這對於我們千年來的文化關係，重新激動了歷史的熱潮，再寫新篇，為兩國人民間的友好事業，增進無疆之福，這是可以預言的。

（原題《唐樂與日本雅樂——聽日本增上寺雅樂會的演奏》，載《人民音樂》1981年第4期。後經改寫收入作者著《東方藝術叢談》，上海文藝出版社1984年6月版。）

# 日本南畫與中國畫的關係

　　日本南畫的發生，與中國的美術思潮，有密切的關係，所以日本把這種水墨寫意畫，叫做「唐南畫」。唐即中國。中國畫在奈良時代（公元710-794年）傳入日本，而產生了「唐繪」，加上日本民族的智慧，演變而為「大和繪」。到了13至16世紀，中國宋、元時代的新畫風，又傳入日本，日本再受中國藝術的影響，而發展了水墨畫，以後這種新的畫派就叫「南畫」。南畫的開始，是由佛教的禪宗僧侶們，渡海引入，在日本有很大的發展。

　　宋畫與日本的接觸，向上追溯，可到平安時代（公元794年-1192年）的中期。其時，中國與日本並無正式的外交關係。中日之間的民間文化交流，也只保持着少數的商船往來，運往日本的有珍貴的紡織品、陶瓷器、中藥材，以及香料等貨物。這些來到日本的商船，有時在九州北部的福岡市博多港口靠岸，有時在京都附近的若狹港口靠岸。有幾位日本僧人如奝然（公元983年）和成尋（公元1072年）曾經冒險渡海前往中國，參拜佛寺，由中

國帶回一些雕刻和繪畫。這種藝術上的新風格，曾引起日本佛教徒的注意，也產生過偶然的反映，如長法寺的《釋迦再生說法圖》，這幅 11 世紀末葉的作品，即曾用粗重遒勁的線條，彷彿是從宋畫中取來的表現方法，但究竟為用不廣。

這時期的中日之間的聯繫，中斷於 12 世紀之初。由於我國內各民族的鬥爭，政治分裂，北方的遼、金建立政權，南宋偏安杭州，對日本仍有商業活動。公元 1167 年日本掌權者平清盛，鼓勵建立中日間經濟文化聯繫，於是又恢復了兩國間的正常往來。這時來中國的日本僧人有重源，曾以中國新的建築方法，重建奈良大寺。又一日本名僧榮西禪師，於 1168 年及 1187 年兩遊中國，將禪宗的臨濟宗傳入日本。有些禪師們往往兼為畫師，對於中國南宋的水墨畫，特別有興趣，在這滄波萬里的海程中，就攜帶了一些名貴的畫幅，傳入日本，起初是宗教畫，其次是風景畫，不斷流入。禪宗以沉思冥想、明心見性為參悟的方法，與繪畫藝術相結合，而建立了以枯淡為宗的美學觀。傳入禪宗的是 12 世紀晚期的明菴榮西（公元 1141–1215 年），他得到武士階級的信仰和支持。13 世紀時，有許多日本僧人到中國學禪，也有不少中國的禪師，到日本傳法。宋代的文化藝術由於他們而得到溝通。在京都、鐮倉的佛寺中，往往收藏着宋元的名畫，這都是由於武士階層在經濟上支援的。在鐮倉圓覺寺的佛日庵中，有一

本《佛日庵公物目錄》（公元 1363–1365 年開列），其中有 38 幅中國繪畫，如趙佶、牧溪、李真等均在其中。13 世紀之末，日本禪僧也研究畫理，以宋為範，這就開始了日本水墨畫的新時代。

在 14 世紀時，無等周位為其師夢窗疏石畫像，以熟練的技術，完成一幅形神兼備的作品，雖則是以簡單樸素的顏色，但卻是高度精煉而和諧。這種趨向於寫實派的風格，大概還是從宋院畫發展而來。在 14 世紀的前夕，有一位默庵靈淵，是禪師而兼畫師。曾於公元 1326 年至 1329 年渡海來中國，在中國逝世，留下了很可貴的作品。另一位可翁，以水墨畫著稱，在日本畫史上，留下了不朽的名字。宋元畫的新風格，可以說是由於他們的吸收、傳播而在日本奠下基礎的。

宋元風格的山水畫，在日本，初期是以屏風及障子的形式，用作寺院或宅邸的室內裝飾，略後更有條幅的形式，懸掛在「床之間」中，作為欣賞怡情之物。非宗教性的畫題，逐漸展開，至今日本遺留的茶道古建築中，還可以看到這種清雅的佈置。從 15 世紀開始，在鐮倉的禪宗大寺院，由於將軍和貴婦們的附庸風雅，加意支持，這些寺院，成為新的中國文化中心。高僧們得有餘裕，過着恬淡的清閒生活，吟詩作畫，互相唱和，這樣就產生了「詩畫軸」的形式，畫僧與詩僧，受到社會的尊敬。其中最有名的水墨畫家如吉山明兆（公元 1352–1431 年），及如拙，俱有

作品傳世。如拙原為明人，應永中渡海赴九州，後至京師，學畫於明兆，遂成妙手，兼工山水、人物、花鳥，以馬遠、夏圭、牧溪、顏輝、玉澗為宗，供職於京師大相國寺。所作《瓢鮎圖》，富有情趣，為日本傳世名作之一。日本畫中的「一角」式，即取法於夏圭、馬遠。一角殘山，可以象徵無限的深邃境界，中國水墨畫，常從一角處為視點，與西洋透視法不同。這在日本的藝苑中，產生了深遠影響。

此後融匯這種新的山水畫風的是天章周文，他繼承了如拙的水墨畫技巧，又傳授給雪舟等楊（公元 1420-1506 年）。宋元水墨畫傳統，周文以其藝術才華，加以實踐，雪舟綜合中國與日本的山水畫境，又賦以民族情調，遂達到成熟的階段。雪舟在日本，有畫聖之稱。他的藝術活動，自來中國旅遊而大顯於世，他至老尚眷眷於中國的風物，為中日文化交流，作出了很大的貢獻。

我們回溯過去的歷史，中國與日本繪畫藝術的結合，已經千年，可以看出兄弟般的友誼，非常深厚。近來中日兩國藝術家的作品，在北京中國美術館舉行聯展，正是這個友好歷史的繼續。以日本南畫院會長河野秋邨為首的 95 位畫家的作品，和我國北京畫院 50 位畫家的作品，交織成一條文化藝術的錦帶，緊繫着大海兩岸的深厚友情。特別使我在畫中重看到金井的櫻花，伊豆的春色，海峽的狂濤與高山的懸瀑，重溫青年時遊學日本的舊

夢。悵望博多灣那一邊的舊侶，不禁神往。日本畫家的畫幅中，也表現了中國大陸上的景色。天壇春月與大同石佛，代表着兩個不同的時代，華清池與秦俑，標誌着古都長安的史蹟。中國與日本的友誼，是從長安發育成長，又在北京繼續發揚。這次北京畫院和日本南畫院的聯合畫展是很有意義的創舉，將載入兩國美術交流的史冊，是值得高興和祝賀的。

1982 年 9 月 18 日

（原載於《中國畫》1983 年第 1 期。）

# 日本浮世繪藝術

　　日本人民是愛好藝術的人民，對藝術有卓越的貢獻。中日兩國人民在盛唐時代的頻繁接觸中，傳播了中國封建文化的成熟藝術，遠在公元 7 世紀，即為日本人民所掌握。日本藝術家以其聰明智慧，細膩而敏感的線條色彩，表現了本土的特殊形式。到 9 至 12 世紀時，這個民族藝術，發展成熟，遂產生了「大和繪」這一藝術流派。這個畫派的開始，是帶有裝飾性的。它為華貴的建築作壁畫，繪畫室內的障子和屏風，並題以和歌的詩句。在繪畫的內容上，有四季風景、各地名勝。在秀麗的景色中，有人物在行動和工作，這表現了日本的風情與日本人民的生活，它有濃鬱的本土氣息，而且具有寫實的深厚基礎。這些大和繪師的技術成就，代代相傳，遂為其後的浮世繪藝術，開導了先路。浮世繪的畫師們，往往自名為大和繪師，這就可知兩者的繼承關係。

　　浮世繪的藝術，初期原為肉筆浮世繪，即畫家們用筆墨色彩所作的繪畫，而非木刻印製的繪畫。肉筆的浮世繪，盛行於京都

和大阪，時在日本的寬永到寬文年間（公元 1624–1673 年），有很高的寫實技巧，善於表現女性美，為社會所愛賞。到寬文、元祿（公元 1661–1704 年）以後，大發展於江戶（今東京）市民中間，作者雲起。由於町人（商人）階級的抬頭，需要量的擴大，從肉筆浮世繪進入版畫浮世繪階段，可以大量印製，以供需求。而且當 17 世紀時，日本的古版小說刊行，風靡一時，其中需要插圖，也屬於木刻版畫的一類。這種木刻浮世繪，表現了市民新興資產者的趣味、願望與生活，對封建統治者予以批判嘲諷，這在當時是有進步意義的。浮世繪產生於我國明代版畫藝術高度發展之後，明代的木刻插圖小說，也已傳入日本，這顯然曾受到一些影響。但在日本浮世繪的造型藝術上，卻獨具民族的特色，因此在亞洲和世界藝術中，它呈現出獨異的色調與丰姿，而為國際藝術界所重視。

浮世繪版畫的印刷技巧，初為單純的墨摺本，到 17 世紀的初期（即寬永時，公元 1624–1645 年）而有丹綠本；到 17 世紀的後半期和 18 世紀的前半期（即日本延寶、享保時期，公元 1673–1736 年），而有丹繪和漆繪，但這是用彩筆添入的。真正的套色版畫，卻在寬永以後（公元 1645 年後），紅繪又在享保以後（公元 1736 年後）。至公元 1765 年後，錦繪出現，浮世繪的印刷技術，達到一個高潮，如錦繡萬花，絢爛多彩，代表了日本民族在

藝術上的高度成就。

　　所謂浮世繪，也就是風俗畫。它的初期京阪「肉筆浮世繪」即彩筆風俗畫，開始者是狩野派的畫師們，今傳有狩野元信、狩野秀賴、狩野內膳等人的作品，以屏風為多。如祭禮、競馬、河原、觀賞歌舞伎諸圖，都是人物眾多的大型製作，繪在六曲或二曲屏風上；其繪為畫冊或手卷的，有《阿國歌舞伎圖》《念佛踴圖》，這表現了當時貴冑與庶民的共同愛好。阿國歌舞伎，在當時是新興歌舞伎藝術的創始者，繼之而起的是若眾歌舞伎、野郎歌舞伎，至元祿歌舞伎，這種藝術的發展，方才逐漸完美。它與浮世繪藝術，並生在江戶時代，關係極為密切，浮世繪中的《役者繪》，就是專為舞台演員寫照的。可以說從《念佛踴圖》《阿國歌舞伎圖》開端，他如《琴棋書畫圖》《婦女遊樂圖》《六女舞踴圖》等，也都是以女性為題材，寫出了富裕的庶民生活，並描繪出當時武士階級的愛好。這彷彿是一面鏡子，記錄了這一階級的歷史情況。

　　日本浮世繪進入江戶時代，藝人輩出，岩佐又兵衛（字勝以，1578-1650 年）為浮世繪首出的畫師。他繪有《庶民遊樂團扇圖》《王昭君圖》《三十六歌仙圖》等作品。據《浮世繪類考》所記，「以能寫當時風俗，世人呼為浮世又兵衛云」。他曾愛好土佐派的繪

畫，所以在他所作的《柿本人麿圖》的背面，用朱漆寫着「寬永拾七庚辰年六月十七日繪師土佐光信末流岩佐又兵衛尉勝以圖」等字兩行，這就可以知道他所師承的流派。如今所傳《小野小町圖》就是土佐派畫風的一例。岩佐除了吸收土佐派的畫法外，並且融會了漢畫的方法。如其所作《唐人抓耳圖》《宮女觀菊圖》等，以來自大陸的筆姿，寫出大和繪畫的風格。他以宋代以來工筆人物為範，創作了不少作品，有名於時。在日本公認他是浮世繪先行者的一位大家。

浮世繪初期，受我國風俗畫的影響很深。在內容上和手法上，都呈現出類似的藝術風格，彷彿並蒂的花枝，互吐芬芳。我國明代的仇英與唐寅，是美人畫的高手，其所畫美人不僅風致優美，容顏秀麗，而且在身體的比例上，也彷彿受過裸體素描的鍛煉一般，在時式的裝束中，體態勻稱，含睇宜笑，得到日本藝術家的高度讚美。而且明代小說插圖、戲曲插圖，常出於高手的製作。現在所能看到的有《吳騷合編》《容與堂本水滸傳》《金瓶梅詞話》《元曲選》等書的插圖，新安派的《列女傳》插圖，尤其書以圖重，人物的線條，與仇、唐大家，並無二致。日本藝術家是相當關心這些作品的。正如藤懸靜也教授所說：「它對於日本文化的勃興，給與不少刺戟作用。」對於明人繪畫的鑑賞與愛好，使日本浮世繪的藝術家，展開了新的境界。明代的美人畫，即時

樣風俗畫，對於日本的浮世繪，即日本的時樣風俗畫，有如姊妹一般，是可以互相媲美的。

中國明代版畫與日本江戶時代的版畫的親密關係，表現在菱川師宣的藝術作品上，尤其顯著。木版浮世繪的早期成就，菱川師宣實為其重要的一人。他的作品，顯明地受有中國版畫的影響。如其所作《繪本風流絕暢圖》，即由於看到中國的彩色版《風流絕暢圖》後加以模刻。其後每一時代，都有這一類的作品。如東京早稻田大學博物館所收集，即有不少珍貴的遺存。它的初期可以說是受有中國的影響。不過，中國在長期的封建制度下，轉無日本資本主義社會藝術多樣發達了。

又如「丹繪」開始於日本延享年間，延享三年（公元 1746 年），法眼大岡春卜出版《明朝生動畫園》三冊，刻有明畫五十九圖，繪者有文徵明、東郭、孫克弘、戴文進、丁玉川、朱銓、文衡、王維烈等。康熙時我國所印套色版《芥子園畫傳》，也為日本所翻刻。日本浮世繪師們，常常參考中國的版畫，這在日本浮世繪版畫的初期發展上，曾有相觀而善之益。在後期更進一步發展並吸收了中西藝術的優點，精益求精，於是在世界藝壇上，獨步一時。為日本江戶時代的市民新文化，發揮了推進的力量，形成了日本獨特的民俗藝術風格。

菱川師宣的作品，今傳有《見返美人圖》，是一幅肉筆浮世

繪立軸，今藏東京國立博物館。畫中美人在回顧，傾城之姿，曼立遠視，頭梳倭髻，身着華服，從服飾上可以看到江戶時代的染織工藝，是何等富麗進步。日本浮世繪師們，特別注意服飾的描繪，吳服翩翩，花團錦簇，這是與當時町人的商業深相結合的。也可以說為織絲業吳服店設計了圖樣。在德川統治的年代中，新興的商業，繁榮了都市社會。各種行業，多有「座」的組織。銀座即當時的銀行業，尤操商業的牛耳。富庶的江戶市民，逐漸地衝破了武家的權勢，分取了上層享樂的地位，歌台舞榭、吉原妓館，應運而生。元祿歌舞伎，與浮世繪共存，兩者成了難分難解的藝術。師宣的作品中，也存留下這種早期的遺物。

師宣的《北樓及演劇圖卷》為東京國立博物館藏品。在這個繪卷之內，有《吉原大堤上圖》《獅子舞圖》，繪出了北里遊女與江湖藝人，供「金持」（富人）們享樂的情景。他的單色墨印木刻《吉原圖》，每個人物的姿態，惟妙惟肖，反映出浮世諸相，不啻江戶時代的一面鏡子。師宣描寫戀情的繪本，如澀井清氏所藏《戀之花阿紫》一圖，彈奏三味線，閉目傾聽，與白樂天江州琵琶，同樣引人入勝。這種抒情之作，在墨刷的短幅中，人物特大，尤其對於面部表情，特別注重，加意描寫，確有高度的藝術成就。

師宣從肉筆浮世繪，轉化到木刻浮世繪，使其藝術普及於平民，作為大眾的娛樂，技藝精湛而價格便宜，因此深為廣眾所歡

迎，製作豐富。據宮武外骨氏與澀井清氏之所收集，從萬治元年（公元 1658 年）到元祿八年（公元 1695 年）的 37 年間，他製作了版畫 150 種以上，有插繪、繪本、一枚繪等。其範圍之廣，有兒童故事、通俗小説、古劇唱本、秘戲畫圖等以及其他雜書。澀井清氏的《好色浮世繪版畫書目錄》中，所舉頗多，雖或混有他人之作，但其流風所及，蔚為眾好，實為江戶木刻浮世繪藝術的重要創導者，這是東西研究的學者所公認的。

繼菱川師宣之後，浮世繪畫師中之著名作者，多以美人畫與役者（歌舞伎演員）畫為題材，不過各派展開不同的樣式、不同的表現方法，如百花齊放，鬥奇爭妍，頗極一時之盛。至後期而有鄉土風物的畫面，感覺為之一新。其中突出藝壇者有宮川長春、鳥居清信、英一蝶、懷月堂安度、西川祐信、奧村政信、鳥居清滿、石川豐信、勝川春章、鈴木春信、礒田湖龍斋、一筆斋文調、細田榮之、北尾重政、喜多川歌麿、鳥居清長、東洲斎寫樂、葛飾北斋、安藤廣重等人。印刷版畫的技法，由一色逐漸進步，而有二色三色，到日本明和二年（公元 1765 年），錦繪的出現，又進入更高的階段，這之後即為浮世繪的錦繪時代。

宮川長春善畫仕女；東京國立博物館藏有所繪《風俗圖卷》。女多肥碩白皙，錦衣翩躚，猶存唐風。唐代仕女多肥碩，如周昉、

張萱所繪，及唐墓女俑壁畫皆如此，此風傳之日本，至江戶而無改。宮川《風俗圖卷》略具遺意。此派宮川長龜、勝宮川春水、宮川一笑等，承其衣缽，所作大率相類。東京國立博物館，俱有藏品傳世。自京都河原初創阿國歌舞伎，繼之為「若眾歌舞伎」、「野郎歌舞伎」，移於江戶，至「元祿歌舞伎」而大盛。浮世繪師，多作演員和演技的場景，猶之吾國天津楊柳青版畫，多畫演員和戲出。鄉人不能入城觀劇，則購買新刊的戲劇版畫，新年張之壁間，以當看戲，所以就叫「年畫」。日本浮世繪也起了相同的作用，因此「役者繪」風行當時，擁有廣大的群眾。有一幅役者繪中，描繪出各種面具和道具，與吾國叫做「切末」的東西，正相彷彿。日本從奈良以來傳世的古樂面、古舞面、能樂面，到浮世繪中的役者相，可以説是歷史相承的發展記錄。

鳥居派的浮世繪，以鳥居清信為創始人，這一派可以説始終為歌舞伎藝術鼓吹者。如所作《山中平九郎》《市川團十郎》《鍾馗》《浮繪劇場圖》等，留下了演劇史的珍貴史料。

懷月堂安度是一位美人畫家。這一派的追隨者，所寫的都是肥碩美人，穿着華貴的錦衣，有各種不同的圖案，反映出江戶市民富裕的生活。這些優人與遊女，在繁昌的社會中，成為不可缺少的愛物，其地位彷彿現代資本主義社會的演技明星一樣，而為浮世繪師們的作品的對象，加意熏染，作為東都富人們娛樂需求

的供應。

鳥居派與懷月堂派，是初期浮世繪的兩個有聲望的畫派。在浮世繪師以外的風俗畫家，英一蝶也是一位有名的人物。他遭時不遇，曾被放逐，遠隔都市，於元祿十一年（公元 1698 年）46 歲時流放三宅島，寶永六年（公元 1709 年）赦歸，寓居江戶深川，卒年 73 歲。他雖非浮世繪版畫師，但屬於浮世繪派，對於岩佐和菱川派先進的畫師們，頗欲作更進步的發展。他傳有《見立琴棋書畫圖屏風》（《國華》210 號所載）《月次風俗圖屏風》（波士頓美術館藏）《朝暾曳馬圖》《嬰戲傀儡圖》等，畫筆清暢瀟灑，不落恆蹊，為英派的創始人。

按照歷史的發展，日本版畫由墨摺（單一的墨色）加彩，再進而作二色的紅摺繪。據日本研究者說，它曾經受了中國套色版畫的影響，這是可信的。康熙時的《芥子園畫傳》，既為日本所翻刻，它的時間與初期浮世繪也相應。中國的蘇州桃花塢版畫，天津楊柳青版畫，很早就已使用套色。清代與日本江戶時代，中日民間的文化交往，頗為密切。長崎成為中國畫師們經常往還的接觸點，則版畫方面，也應結成兄弟般的關係，是可以推想的。藤懸教授曾舉《明朝紫硯》一書為證，以為它與《明朝生動畫園》三冊內容，完全相同。這正是模刻中國版畫導致的一種推動力量。

至於由二色刷進步到多色刷的錦繪，則開始於明和二年（公

元 1765 年）的新年。這是由於一小組俳諧詩人，設計並印製了一些帶有插畫的曆書（繪曆），由於那美麗而充滿情趣的風格，遂成為他們彼此間友好競賽之物，並以這種「繪曆」互相交換。當時江戶正當太平盛世，人們在各種藝術生活中，都無拘無束地追求自己的理想，發揮他們藝術的智慧。這個業餘詩人團體，其中有中產階級的武士和富裕的商人，他們把自己的理想和藝術趣味提得很高，不惜工本，要使那一年的「略曆」上每一頁的美術設計，都達到理想的美好。有些業餘藝術愛好者，就獨出心裁地要把他們的曆書，印成有七八種套色的豪華版。當時有一位富有才能的藝術家，又是最優秀的雕版師兼印刷師，並且對「紅摺繪」藝術有很深的了解，這位浮世繪師即鈴木春信（公元 1725 年－1770 年）。他盡了很大力量，按照計劃進行，遂成就了驚人的效果。顏色瑰麗多彩，印出的成績，為往日所未睹，大大提高了春信的優美設計效果。這種新產品受到一般社會的熱烈反應。於是出版家對這種豪華版美術品，印成有限的少數本，專作分贈朋好之用，它使人想到燦爛的錦繡，遂名之為「錦繪」。由於「錦繪」的出現，使春信在浮世繪印刷發展史上，有了突出的地位，此後錦繪盛行，使浮世繪走上一個新的階段。

　　若論春信的個人作品，則以纖柔為美，所作美女，不似過去的肥碩，獨開一種風致。不過藝術批評者謂其往往男女顏貌不

《水邊二美人》西川祐信

分，男子亦似女子，特別注重抒情氣氛。由於錦繪的成功，得到大眾的讚揚，春信受到鼓舞，為此不間斷地工作，直到 1770 年逝世為止，共留下了六百多套木版，有很多成就，都是他在六年之間製作的。

與春信時代相接者，有礒田湖龍齋、一筆齋文調，俱以畫美人著名。繼之有勝川春章，常畫役者（演員），北尾重政、歌川豐春，常畫美人。至東洲齋寫樂所畫美人與演員，皆相貌怪異，目作鬥雞式，如漫畫特加誇張，有諧謔趣味，在浮世繪中，別具一格。其藝術活動時間，比之其他畫家頗短，但是在藝術影響上，特別注意面部特寫，寫出演員的精神狀態，有其獨到的地方。在美人畫與演劇畫成為各派浮世繪傳統形式的當時，有一二傑出之士，衝破陳規，便覺新異。蓋自從古畫卷《源氏物語繪卷》以來，以細目、勾鼻、點朱為口的女子面容，成了日本美人畫的普通畫法。雖在浮世繪中，時代不同，裝束各異，但是女子的細目櫻口，卻無多大變更，只有寫樂不同於眾。至鳥居清長與喜多川歌麿的美人畫，已達到此類造型的爛熟期，他們在國際藝壇上，頗受重視。其間還有一位細田榮之，又稱鳥文齋榮之，《浮世繪類考》說他妙寫遊女之姿，多錦畫。本姓藤原，名時富，曾為狩野榮川弟子，後習文龍齋與鳥居畫派，故號鳥文齋。門人有榮里、榮昌、榮笑、榮深、榮龜、榮水等，也是一位開派的畫家，傳有不少錦

繪作品。他繪有《蜀山人肖像》(東京國立博物館藏)《喜多川歌麿像》(不列顛博物館藏),頗見寫實的工力。

日本的浮世繪以美人與演員為主要題材,經歷了很長時間,陳陳相因,成了資本主義社會爛熟期的文化,彷彿江戶的町人階級,只知沉溺於北里、劇場,別無他好。藝術家為他們服務,也只有在這個圈子裡打轉,在小町、吉原、風呂屋、演劇場中,尋找描繪的對象,滿足於官能的嗜慾。浮世繪的藝術,漸趨硬化,流於凡庸,而且每況愈下了。

至葛飾北斎、安藤廣重出現藝壇,一洗過去靡麗之習,開闢了寬廣的境界。北斎生於日本寶曆十年(公元 1760 年),卒於嘉永二年(公元 1849 年),壽 89 歲。約當我國乾隆至道光時,正是日本的錦繪從黃金時代轉向衰敗的時代。北斎 6 歲習畫,有堅實的寫生基礎。早期所作,如《浮繪源氏十二段之圖》《浮繪兩國橋夕涼花火見物之圖》《諸國名橋奇覽》等,署名春朗,頗類司馬江漢的眼鏡繪。但他精進不已,到 60、70 歲高齡,仍在努力前進。創作的範圍愈廣,花鳥、風景,無不精工。他的遺作曾來吾國展覽,對於勞動人民、社會風俗,取材廣闊,這是難能可貴的。他對於自然美,有深切的愛好,如所作《潮乾狩圖》,雲水蒼茫,風帆遠引,許多婦女兒童,在海濱乘潮退之際,撿拾海物。這在過去的浮世繪畫面上,是極為罕見的。

《歌撰戀之部》喜多川歌麿

一立斎廣重，姓安藤氏，幼名德太郎，文化八年（公元 1811
年）15 歲，入歌川豐廣之門，習浮世繪，藝名歌川廣重。天保三
年（公元 1832 年）改稱一立斎。安政五年（1859 年）歿，年 62
歲。他對風景、花鳥、蟲、魚俱有卓越的作品。他所作《東海道
五十三次圖》與《江戶名所》《近江八景》，寫出社會的諸態、鄉
土的芬芳，表現了日本國土之美，馳名世界。他描寫鄉村人民
風雨跋涉之勞，歷歷如在目前，與那些專寫熏爐繡被、倚翠偎
紅之作，顯然觀點、愛好不同。浮世繪在他的筆下，追求的境界
愈寬闊，群眾的基礎也就愈廣泛。他的卓越的成就，以《東海道
五十三次圖》為最普遍，曾有 17 種大小不同的版本，足見愛之者
眾了。

　　日本浮世繪錦繪入於幕末明治時代，在 19 世紀的後半期，
如樋口之所收集，其題材內容，更加多樣，色彩印刷，也頗進步。
由於吸收了歐西的透視方法與解剖比例，寫實性是加強了，但失
去了自由的筆趣與生動活潑的氣氛，它彷彿與我國的早期玻璃畫
屏甚至與拉大片的市井俗藝相接近。作者雲起，而藝術超妙者，
殊不甚多。有才華者，似乎多趨向於油畫方面，去研究新輸入的
技法。其中我們也看到少數傑出的畫師，在日本畫、版畫中，吸
收了歐洲人的藝術成就，來為本邦的畫藝更增異彩。他們雖不名

之為浮世繪，但實際是浮世繪師的傳統，它超過了前代，有青出於藍而勝於藍的成績。例如橋口五葉的《少女梳髮》（作於大正九年三月，公元 1920 年），一位美人長髮委地，浴後正在梳理。無論構圖和設色，都淡雅宜人，眉眼與口鼻，也比例勻稱，不似前輩畫師那樣的定型，而靜立若有所思，更繪出了畫中人的內心世界。

更舉兩位現代畫家為例，一是鏑木清方，二是伊東深水，他們既經傳統畫法的錘煉，又受西方藝術的陶冶，人物寫實，有高度的成就。清方的《築地明石町》（1927 年）、《三遊亭圓朝像》（1930 年）兩幅名作，緬懷明治時代的風流人物，在畫筆下寫出清新樸素的情調。《築地明石町》中，女子在靜立沉思，依傍在藍色的牽牛花畔，映出了清寂的身影。體態修長而衣飾輕快，一洗過去作畫者的浮華臃腫，使畫中人飄逸有致，楚楚可憐，絕無一點俗豔。這種詩意的美，是過去浮世繪師們所從未表現過的。《三遊亭圓朝像》畫的是明治二十年代的說書名流，他坐在日本更紗的蒲團上，眼神凝視着，面前放着一把扇子，彷彿使我們聽到無聲的言語。清方在一切細節上，都沒有忘記明治時代的氛圍。他所畫的《一葉女史的墓》也是如此。畫藝而通於神，才有這樣形神兼備的名作。

伊東深水是鏑木清方的入室弟子，我們從他所作的《清方先

生像》，看出他的畫筆是非常嚴謹的。他用的是一絲不苟的線描，頰上添毫，把一個老年畫師在構思的神態表現出來。他的半閉的眼神表現出親切、懇摯的性格。深水筆下的師尊的音容笑貌是如此真切，生動地體現出了作者和表現對象的精神合一，洋溢着無限的崇敬和深情。深水是既勤學而又早慧的。他 18 歲所作木版畫《對鏡》，就為藝苑所稱道。以後名作續出，參加日本的帝展與德國柏林的美展，均得到很高的榮譽。他吸收了歐洲寫實的技法，對日本傳統的浮世繪美人畫，加以革新，有很高的成就。他尤其善繪時裝仕女，如所作《N 氏夫人像》《聞香》等畫，為浮世繪畫派開一新面目，使我們聞到時代的氣息。

最後，讓我們介紹一位藝壇的老師高橋誠一郎博士，高橋氏為日本藝術院院長，享有最高的藝術領導地位。他以豐富的浮世繪名作收藏著稱，並著有《浮世繪二百五十年》一書，收採既博，研究更深，為浮世繪藝術作了一次總結。他自己的畫藝也是出色的上手，這裡介紹他的一幅《乙女》，雲鬟高髻，長身玉立，着一襲朱色的舞服，衣上圖繪的是振鷺于飛，有飄飄欲仙、臨風羽化的情致。這位學人的作品，獨放異彩，可以説是浮世繪二百五十年的殿軍了。

（原載於《世界美術》1980 年第 3 期。）

# 日本書法篆刻展覽會

　　日本的書法篆刻，正在北京北海公園的道寧齋展出，這是極有意義的文化交流工作。日本受漢文化的浸染極深，在隋唐時代，派遣了大批的留學生，來我國學習，把一切典章制度，都傳習而去，他如音樂、舞蹈、繪畫、雕塑、書法、篆刻等等，也都取法我國，尊為典範。由於日本的文字，自其開始就使用的是我國文字，與書法篆刻，有分不開的關係。我國自古尊重書法篆刻藝術，日本也相同。日本的書法篆刻與中國文化，可以說是同氣連枝的兄弟關係，這種親密的程度，是很少有的現象。

　　日本從漢代，就有中國的文物輸入，到奈良時代以來，我國的藝術品，大量舶載以去。日本尊為國寶，至今保存於奈良正倉院內的，有不少是唐代的遺物。其中流傳於日本的著名墨寶《喪亂帖》，大概也是在隋唐時代輸入的。從那時開始，日本的書法，按照唐人的風氣，尊重二王，寫經也以唐人書法為範。平安朝女性文學興起，寫和歌雖則使用假名，但其流利的筆姿，仍是王帖的

韻味。

　　到宋元以後，中國水墨畫和行草，隨禪宗以俱往，日本書法也起了變化。到清代的金石考古學興起，漢魏北朝碑刻，有壓倒叢帖之勢，這個影響也波及到日本，篆隸風行。在二十年前我住東京時，嘗到中村不折翁的書道博物館中縱覽。他的展覽品，書法篆刻，都是兼收並蓄的。我對於書道，有很深的嗜好。過去在日本時，他們的書道藝術，我常有接觸。這次參觀展覽，真如同重見故人一樣。我特別歡喜中村春堂、桑原江南、飯島春敬等人所寫的和歌，筆法流利秀韻。菅谷幽峰所書「相送當門有修竹，為君葉葉起清風」的立軸，也頗有我國明代人書藝的風致。在篆刻方面，小林斗盦所刻的「先難後易」，絳雲香京所刻的「鼾雷」，松丸東魚所刻的「天地長不滅」，生井子華所刻的「剛易折」，都古質可愛，深得漢人遺意。其中石井雙石翁所刻的一首詩，「老仙招我出塵寰，飛上江南萬里山，翡翠岩頭撥雲臥，芙蓉峰下躡星攀。吳波楚岫互吞吐，白虎青羊相往還。夢覺午窗堪一笑，情遊只在瞬時間。」詩既精工，篆刻亦包羅眾法，在風格上有不少是日本自己創造的藝術，更加豐富了篆刻藝術的內涵。

　　　　　　　　　　　　（原載於 1958 年 3 月 18 日《人民日報》。）

攝影瑣談
　——日本照相術與「照相命短」說均傳自中國

　　攝影術是人類文化上的一大發明，有了攝影術就可以把世界上的一切形形色色記錄下來，比之圖畫更加真確。在攝影術發明之後，更派生出電影、電視、彩色電影與彩色電視，不僅記錄下一瞬間的靜態，還能記錄下連續的動態與生態，說明一個故事，一種活的表情，豐富多彩，且從無聲進到有聲，從太空傳到地面，極其神妙。它成為人類聰明智慧的無與倫比的表現。有了攝影，印刷記錄也因之改觀，科學技術的相互傳播，也加快了速度，我們在現世紀對此所得的享受，超過以往任何時代，可以說非常幸運。我在暇時常以攝影為樂。

　　攝影術的發明，最早是法國的尼埃普斯兄弟（N. J. Niépce，1763–1828，C. Niépce，1765–1833），他們經過實驗的結果，終於用固定暗箱，在 1826 年拍攝出第一張照片。同時在 18 世紀之末，韋奇伍德（T. Wedgwood，1771–1805）也曾做過攝影試

驗，卓有成績。雖則英年早逝，未竟其功，他所研究的成果，卻由其知友戴維（Davy）於 1802 年代為發表於倫敦的英國學士院會報中。攝影術的先驅者，歐洲開其端，經過世界聰明人的多方研究，科學實驗，輝煌發展，終於達到今天高度的成就。

攝影術傳入東方，我們的國家是哪一年開始，現在還無結論。最近看到美國華裔劉洪鈞氏所收集的中國歷史珍貴照片，引起我很大的興趣。劉氏於 1954 年開始留心收集有關中國古舊照片，以重價購入，這次在中國美術館所展覽的不過是收集品的十分之一，是從 1850 年至 1900 年這五十年間的照片。自 1839 年法國公佈達蓋爾銀版攝影法，相傳一年之後的 1840 年即傳入中國，可以說接受這種新事物是很早的。劉氏展品中的一張玻璃版人體，攝於 1850 年至 1860 年，新法傳入之後，不過十年，上海已經有業此的「麗昌」出現。1855 年至 1856 年上海「公泰」所攝的婦女像，也為珍貴的展品之一。從這裡可以看到舊中國的婦女裝飾，室內陳設。美國人米勒（Miller）在 1861 年至 1864 年所攝的婦女像也屬此類。香港「芳華」的製品，攝於 1870 年至 1880 年，則較此略後。

在光緒二十年（公元 1894 年）中日甲午戰爭時，日本小川一真所攝戰時照片，以及 1900 年 8 月 14 日八國聯軍侵入北京時的照片，火燒圓明園的殘跡都在展品之內。當時政府的昏庸無力，

人民陷入苦難之中，感念往事，觸目驚心。由今思昔，不過百年，從孫中山先生的辛亥革命，到今天的我國即將收回香港主權，標誌着國家人民的力量，蒸蒸日上，百廢俱興。炎黃子孫，不論在海內外，都受到尊重，在正確的大政方針領導下，我們每個人都有了自豪感，向着一個復興祖國的目標前進。回看照片中被燒毀的圓明園，被劫後的頤和園，殘破的石舫，炮轟的大沽，帝國主義的駐軍，與被屠殺的市民等等，彷彿是另一個世界。一場凶惡的夢已經隨風而去，中國的巨人已經覺醒，來北京的各國友好使者，親戚朋友，手捧花朵，也已化干戈為玉帛了。

過去一位書友魏廣洲曾送我一張賽金花的盛年照片，後來他又借去，說是別人要看，可惜當時未曾翻拍，不知現在何人手中。與劉氏的展品，正是同一時期。在十年浩劫之中，我所收藏的舊照片，也被人掠奪而去。賽金花的照片若在我處，也很難倖免，今觀劉氏的展品，深合夙好，也就足以欣慰了。

最近我曾讀到日本北海道新聞社桑島洋一攝影師的來函，並附他所撰述的《洋畫、攝影、印刷之初祖橫山松三郎》一文，其中他提出兩個問題。一是橫山松三郎曾於 1864 年（日本元治元年）來我國上海研究濕版照相法，玻璃版塗以感光乳劑，學成後於元治元年四月返日本。日本的照相技術，是從中國學習開始的，但不知當時中國的照相情況如何？二是日本有句諺語説：「照

相命短。」查其出處，據說出自中國的宋代畫家朱漸，是宋代鄧椿記錄的，他也希望得到記錄的原文。

關於用玻璃濕版照相，1853年上海「麗昌」已有出品，1855年上海「公泰」也有婦女像傳世，這是兩家職業照相館，都在橫山1864年來華之前，學習當然可能。至於鄧椿所記，即在所著《畫繼》卷六：「朱漸，京師人，宣和間寫六殿御容。俗云：未滿三十歲，不可令朱待詔寫真，恐其奪盡精神也。」形容畫家的勾魂攝魄之作，也用之於新興的照相，成為可笑的迷信。記得在我年輕時，故鄉還有此情形。有一次合族大聚會，請來了照相師，一位長輩就避開不願參加，怕照相攝去了魂魄。不想到日本也有此習俗，把《畫繼》的說法，傳到大海的彼岸，作為根據。

日本的照相術，開始雖則傳自中國，但近五十年來，突飛猛進，科學的進步，實在表現出驚人的智慧。記得在1935年我到東京帝大讀書時，帶去了一個小型的蔡司相機，曾被日友視為珍品，而今天日本製的相機，已經佔去了世界的不少市場，並且普通都用彩色膠片。老式的蔡司相機已經進了博物館，不再有人使用了。

今天的中國也不像三十年前，我們可以把自產相機帶到世界各地。三十年前北京製作彩色片，可說還不多，就我所知「麗影」孫喬森是赴美學習彩色製片較早的一位，近已逝去。如今照相業

已從都市擴展到鄉村。由於農民逐漸富裕，這個事業必將有更廣闊的市場。我暇時以照相為樂，送給城市和鄉村的朋友，彩色的尤其受到喜愛，大概更不怕把他們的魂魄隨之攝來了吧？

<div align="right">1984 年 12 月</div>

（原載於 1985 年 1 月某日香港《大公報》，《國際攝影》1985 年第 3 期轉載。文前原有編者的話：「常任俠同志是中央美術學院教授，熱愛攝影藝術。他看了劉洪鈞先生珍藏的中國歷史照片展覽後寫成此文，並來信說：『此稿在香港《大公報》發表，頗受歡迎，可惜內地看不到。茲剪下寄奉一閱，如《國際攝影》上能登載，也是我所高興的。』」）

# 中日文化交流與茶道

## 一、京都與唐代長安

  德國的作家大威德曾經說：「東京是日本的筋肉和頭腦，京都，昔日皇居之地，依然是日本的心臟。京都保存着自古以來的雅趣，至今也未改變日本文化的特色。」一個西方人能有這樣的體會是不容易的。我是一個東方人，青年時曾在日本學習過，自然對日本文化有更多的愛好。尤其是中國人民與日本人民，在文化上的關係非常密切，一到這個西洛古都，就使我如同到了自己家裡。在綠樹垂蔭之下，板屋明窗，一條曲折的小徑，石級嶙嶙，濕潤的青苔佈滿階下；院中有鳥的聲音與花的香氣，流泉涓涓，在石燈籠邊有一個貯水的石缽，用竹製的勺子，盛起了清潔的泉水……這些情景，使我融合在自然環境中，忘記了一切煩勞。這就是初到京都時給我的第一印象。晚間，換上日本式的寢衣，躺在清潔幽靜的京都有名的炭屋旅舍草席上，我回憶起 1936 年秋

天初來京都的情景。那時我住在京大的學寮，窗外有一排高大的桂花樹，桂蕊飄香，引我入夢。四十四年後重到京都，「夢入洛中似我家」，這是我感到親切的內心的詠歎。

京都又稱洛陽，它的建築規劃，是依照唐代的長安設計的，至今留下不少史蹟。當時有大批的「遣唐生」和「學問僧」，來長安留學，帶回到日本不少宗教的和世俗的信仰和好尚，使兩個民族之間結成親密的友誼，兩國的文化也達到膠漆相投的程度，像是並蒂的花枝，各吐芬芳。日本人民是富有創造力的偉大人民，他們愛美，愛藝術，勤奮而多智慧，吸收了不少中國古代文化，但與本民族的文化相融合，因此有自己獨具的特色。在本國的土地上，有自己的輝煌發展。它和中國保持着長時期的文化歷史聯繫。有些在中國失去了或者削弱了的東西，在日本仍然保存着，一代一代延續着，而又有新的發展。這使我們感到欣喜，使我們有再學習的機會。因為我們都是東方人，在精神生活上有着很久的共同修養，所以很容易互相了解，心心相印。

## 二、飲茶聯繫着中日文化的友誼

中國發明的茶的飲料與燒瓷的技術，自唐以來，也傳到日本。這兩者是相輔而行的。它在日本的土地上，植基生根，開花

結果，從而在世界上放一異彩。我這次專為日本的茶道來學習研究，希望能為促進中日兩大民族的傳統文化，開闢一條交流的渠道。

茶原產於中國西南省區的丘陵地帶。《漢書·地理志》記載：「長沙國·茶陵」(原文為：「長沙國，……縣十三：臨湘，羅，連道，益陽，下雋，攸，酃，承陽，湘南，昭陵，茶陵，容陵，安成。」——編者注)，至今稱為茶陵，大概是由產茶得名。茶葉在早期曾作藥用，當魏晉時道家清談之風盛行，服食求神仙，流行於上層社會，飲茶可以益神養氣。《博物志》説：「飲真茶，令人少眠。」其始歸入藥用植物。至唐陸羽著《茶經》，茶分五類，對於茶有了進一步的認識。在盛唐時代，日本的「遣唐生」、「學問僧」，大批來到中國，傳習了中國人民文化的各方面，帶去飲茶這樣的習俗，傳入了茶子。約在7世紀末或8世紀初年，茶由中國傳入日本，開始也曾作為藥用，流行於佛寺和宮廷貴族中，約在公元918年成書的《本草和名》這部日本古籍中，有了記載。在此以前，日本的僧侶與貴族，業已飲茶。大概在平安朝初年，日本「遣唐生」、「學問僧」，由唐傳入吃茶的風習，應是無可置疑的。

日本嵯峨天皇弘仁六年(公元815年，唐憲宗元和十年)，幸近江、滋賀，過梵釋寺，大僧都永忠獻茶。永忠於寶龜初年(公

元 770 年）留學唐朝，平時嗜茶。嵯峨崇愛大陸文化，因此敕命畿內、近江、丹波、播磨等地植茶，每年作為貢物。又好漢學陰陽五行之説，設「陰陽寮」，倡書道，與空海、橘逸勢共稱「三筆」，茶道與書道、陰陽家言，共同傳入日本，即在其時。

　　但飲茶儀式發展而為茶道，卻是與佛教禪宗相結合的結果。日本仁安三年（公元 1168 年）榮西禪師入宋，約半年歸國。文治三年（公元 1187 年）復入宋。當時宋人飲茶之風甚盛。茶肆遍於社會各地。種茶製茶，皆有專業。社會有鬥茶之好。龍團鳳餅名茶，成為宮廷與外交上的名品。榮西為禪師，茶與禪相結合，流行於禪門之中。榮西歸國，大弘此道。著《吃茶養生記》二卷，獻茶與將軍實朝，説飲茶之益，推動了上層社會飲茶的興趣。僧人為濟民而施茶，也普及到一般社會。從藥用的範圍成為一般社會的飲品，便從此時有了推廣的基礎。

## 三、茶道也就是和平之道

　　把飲茶發展而為茶道，是有文化修養的禪僧的成就。禪僧常兼詩僧畫僧，在日本能詩能畫的緇流不少。從五山詩僧中，可以看出他們的清寂趣味。中國禪宗的南宗，吸收了莊周的玄學思想，不重戒律，而倡頓悟。祖師達摩與南傳的惠能，都受到日本

禪林的尊重。它的宗旨以淨心自悟、心無煩惱為要。飲茶靜慮，
滌去塵勞，即是一種修禪的方法。日本茶道的創始人千利休居士
（公元 1522–1591 年），初入大德寺古溪和尚禪門，受珠光茶法於
武野紹鷗（公元 1502–1555 年）完成茶道，他自始就是與禪門發
生因緣的。茶道的四規是：「和、敬、清、寂」。人間的社會，要
保持和平，世界要保持和平，避免戰爭。以和為貴，不要稱霸。
人與人之間要互相尊敬，不要看不起別人。一碗茶也可交一個
朋友，就是淡交。在物質文化高度發展的今日，不要陷於塵勞之
中，忘記精神生活的重要，一碗茶，可以息去煩慮，得到清靜。
露地草庵，寂然靜坐，是禪味也是茶道；飲茶蔬食，是祛除疾病、
順適自然的生活方法。處在物質競爭的世界中，「富貴不能淫，
貧賤不能移，威武不能屈」，正是人生哲學上的基礎修養。清心
寡慾，無多需求，就為堅持和平之道創造願力。所以說，茶道也
就是和平之道。

## 四、茶道與藝術環境

茶道的早期，既開始於詩僧畫僧禪林之中，則其與詩畫藝術
之間的關係是不言而喻的。因此舉行茶道的茶室，壁上常有名書
名畫和詩人的題詠。這些藝術作品，也往往以古淡為宗，以水墨

作畫，表現出茶人的哲學思想。還有茶碗與茶入，以及日本叫做「棗」的漆器，多很名貴。為茶道而服務的樂家，就是陶瓷名工，世代相傳。傳自我國的天目碗，在茶道中也是名貴之品。因此中國的畫藝與書道，在日本茶人中很受尊重。

此外在茶室的建築上，庭園的佈置上，也表現了特殊的藝術風格。茶室的建築，我們看到千利休家傳的古建「今日庵」，大概還是 16 世紀初年的型式，曾經修繕，已為國家保管的文化財產。千利休是裡千家茶道的流祖，以資財雄於堺市，初名田中与四郎，織田信長賜姓為千，豐臣秀吉賜領地三千石，天正十三年（公元 1585 年）向正親町天皇獻茶，賜號利休居士，在當時是巨富，但他的茶庵是非常樸素的。利休居士於日本天正十九年（公元 1591 年）二月，被豐臣秀吉所迫，不屈自殺。這可見他的富貴不能淫、威武不能屈的氣節。今日庵的園庭中，清趣蒼然，石徑侵苔，花木扶疏，無一點富貴人的塵俗氣，顯得極其幽雅，這應該與他所潛心的茶道禪寂有關。由利休居士下傳十五世，至當代的家元千宗室，皆能善保這個傳統文化，並且能宏其道於世界，使日本傳統的文化，繼續發揚，這是難能可貴的。日本的造園藝術，曾受中國的影響。在平安時代，用自然的林泉景色，佈置遊樂名勝，場地開闊，多為貴族所享受。到室町時代，常用人工佈置，造庭的技術特別發達。當時由於畫僧禪僧的規劃，與茶道相

結合，提倡露地草庵，趨向平民化，茶道有了廣眾的基礎。一般權豪武士也愛好茶道。1587 年豐臣秀吉曾於北野作大茶會，千利休作樂燒茶碗，茶道極一時之盛。在現存的 16 世紀古建築中，往往設有茶室。在京都我曾巡禮過三千院、龍安寺、大德寺、金閣寺、修學院離宮等著名的勝地，其中多建有茶室。著名茶人所建的私家園庭，周圍環境也佈置得極其幽雅。如裡千家的「今日庵」、表千家的「不審庵」、藪內家的「燕庵」，都是寶貴的茶人建築，保護得非常完善。在東京，朱舜水從前到日本，也曾帶去了江南園林的古典佈置，東京的「後樂園」，曾存留着朱舜水的遺制。造園無論大小，愛美愛清幽的情調則一。這是茶道與藝術的結合，值得我們師法。

（原題為《日本茶道考察記》，載《藝叢》1982 年第 1 期。後改為今題，收入《櫻花集》，中國友誼出版公司 1985 年版。）

卷三

日記

1935 年 3 月 6 日，作者乘長崎丸東渡，途中作新詩《出帆》。

# 東瀛紀事一
（1935.3.5-1936.2.17）

## 一九三五年　三月

### 五日

赴北四川路中國旅行社，買船票及神戶至東京車票。並至外灘兌日本錢及銀行匯兌。

### 六日

晨，登長崎丸放洋。所乘係三等，諸多不便。頭等則任何民族，都是一樣，而三等只有華人，居於最下層。舟行有暈船者，余則精神如常。

### 七日

午抵長崎，上岸一遊。初臨島國，事事感覺新奇。市政甚好，不見警士指揮交通，而秩序井然，惟商業頗不景氣，有娼妓，亦

有乞丐。過一公園，一乞丐跪路旁，即擲二錢與之。上船時寫一明片告知任俠級學生。

## 八日

船抵神戶，沿途風景甚佳。海岸群山，在輕霧中，如米派山水。

神戶亦日本一大都市，街道廣闊，有地下鐵道同高架鐵道，交通極便。乘夜行車赴東京，雖係三等，而清潔舒適，勝於中國二等車。黑暗中馳過京都等處，惜未能一觀日本鄉野風景也。晨抵東京。

## 九日

至東京，甫下車，即至青年會接洽宿所。在舊書店買得《蕗谷虹兒詩畫集》一冊，即朝花社魯迅先生據以翻印者。

下午至芝公園孫方令英處，將信送去。遊上野公園、博物館、動物園，參觀日本美術院畫展及獨立美展。至松坂屋購日需品。夜下宿於神田區神保町二丁目十番地北神館，一日人家中。

## 十日

遊日比谷公園。玩銀座街。遊淺草公園，至淺草松屋觀商業情形。寫信四封寄國內。

## 十一日

至留日學生館監督處，託寫介紹書。

## 十二日

同黃輝邦君報考東京帝大文學部，會文學部長宇野哲人教授。更至文學研究室訪鹽谷溫教授，未晤。

## 十三日

至日本橋區川崎第百銀行兌錢，過白木屋商店。日本大商店，皆妙齡好女充任店員。三越高島屋、松屋、白木屋、松坂屋等，皆其著者。

至三省堂買書，此亦東京一大書店。

## 十四日

晨，寫信八封寄國內。至東京驛，乘市內公共汽車，不過十錢，如遇汽車不通行處，並附一票，可以換車乘坐。電車辦法相同，價僅七錢。至銀座三越，內商業甚盛，每層多有御手洗所設備，皆為蹲式。此蓋日人習慣如此也。至日本劇場觀劇，此劇場三樓，入場後可連觀二片，如欲再觀一次，即可不必退席。本日演一日本映畫，劇本為夏目漱石之《坊っちゃん》（中譯《哥兒》），表映技藝亦平平。此蓋猶為日本映畫之佳者。又一為美國

福斯公司片之 Caravan，內為一戀愛題材，敘述收穫期間，ジプ
シィ[一]（吉卜西）人在鄉村工作之情形，極狂熱可喜。此故事係
Melchior Lengyel 所作。

## 十五日

上午至東亞補習學校買日語讀本。下午至銀座築地，欲一參
觀築地小劇場，未尋得。至三越買熱水瓶，竟無此物，蓋日人習
於飲冷水也。晚間買舊書多本。

## 十六日

此間為海岸氣候，晨夕氣溫甚低，尚可御狐裘。

## 十七日

晚間，至舊書店見有大本《琵亞詞侶畫集》三冊，以價昂未
能購得，愛不忍釋，流連久之。買《波斯藝術》一冊，《土爾其藝
術》一冊，金六元。

## 十八日

夜出買舊書多本，其中彩色插繪本《唐吉訶德》一冊，余甚愛之。

---

〔一〕 卷三根據作者日記手稿整理，含有日文假名的店名、書名等，儘可能查對資
料進行辨別和補正，無從考證的按照作者手跡原貌保留。另，日語中，日、
月、火、水、木、金、土七曜表示星期日到星期六。 ── 編者注

## 十九日

丁玉雋來看我。玉雋為丁惟汾幼女，為余實中舊生，現入女醫專。

## 二十日

夜出買舊書多本，此種癖好，自戒非常困難。

## 二十一日

買德貨照相機一具。夜大雪。

## 二十二日

赴朝鮮銀行兌錢。至白木屋買回教《可蘭經》二冊。下午至阿佐ヶ谷看丁玉雋。又至井ノ頭公園遊覽。夜赴風呂入浴。

午在約翰羅斯金文庫吃咖啡。此間藝術空氣甚濃厚，頗愛之。

## 二十三日

以友人黃輝邦之介紹，得識程伯軒君，即同渠補習日文。下午至上野公園。夜遊銀座遇舊生江紹鑑君。途中又買舊書多本。

街頭藝人，為余畫一漫畫像。

## 二十四日　日曜日。

江紹鑑來我處，即同至帝國劇場觀影戲。復至築地小劇場參

觀，為立體派建築。

## 二十五日

讀日文。買半身鏡頭及三足架。

## 二十六日

讀日文，並於上午補習一小時。

## 二十七日

讀日文。夜赴銀座看伊東屋古書展，中有《世界木刻傑作選》一冊，以價昂未購。旋欲往買，已為他人得去。又《太陽與月亮的故事》一冊插圖亦精。

## 二十八日

讀日文。下午至江紹鑑處，並看上野松坂屋世界服裝展覽會。買上田敏詩集《牧羊神》一冊。

## 二十九日

讀日文文法。收到汪銘竹寄來《詩帆》三十本，《毋亡草》二十本。

## 三十日

讀日文。收到吳瞿安師寄《霜厓三劇》一部。

## 三十一日　降雪。

　　寫信寄風子、潘玉良、徐德華三人，又寄謝壽康、黃右昌各一函。寄宇野哲人、鹽谷溫詩集各一冊。

# 四月

## 一日　雪晴。

　　讀日文。寫小詩兩首寄汪銘竹。寄鹽谷溫《霜厓三劇》一部。夜赴銀座。

## 二日

　　與同寓數人，赴橫濱觀博覽會。過中國街（南京街）吃廣東料理，並同劉獅君至一跳舞廳觀舞。彼之舞興甚豪也。晚返東京，並至劉獅住所，欲往訪王道源，為時已晏。

## 三日

　　買《日語會話》一冊。下午又買蕗谷虹兒詩集一冊。至舊書店觀舊書。

## 四日

　　下午至劉獅處。劉有一日本女友，方在室中，即至其同寓

汪君處。

劉請我為寫紀念冊，即草一絕云：「盛年郁奇氣，滿紙風雪走。揮此如椽筆，作大獅子吼。」甚生湊。過長崎曾寫一詩云：「征帆小泊意蕭閒，海氣吹雲惻惻寒。板屋明窗松徑下，東來初見古衣冠。」較此為佳。

晚間同至王道源處，又至一湘人段平佑處，歸頗遲。

## 五日　天雨。

下午雨止。由九段步行繞曲町王城一周至美松。

## 六日

上午赴芝公園方令英處，因溥儀來日，戒備甚嚴。至日比谷電車不通，改乘數寄屋橋電車轉赴芝公園，途中過花電車，誠玩傀儡戲也。

在方處午餐，與其子孫君遊德川家廟。至日比谷影院觀《愛蘭》一片，描寫島人捕鯨生活甚佳。

夜劉獅、汪君來，即同赴上野公園附近一「沙龍‧德‧普蕾英絲」茶座品茗。此中侍女皆美妙絕倫，聞係三百少女中，選取二十人。東京女子就業，純恃貌美，貌非上選，不能獲得職業也。歸已十一時。

## 七日 日曜。

與同寓五人，赴飛島山觀櫻花。遊人雜沓，醉歌且舞，作諸醜態。再赴上野公園，繁櫻尤美，過昨夜茶座品茗始歸。

薄暮買舊書七冊，一《版畫集》，一《西藏美人》詩集，係新派作品。

餘收得《古典風俗》三冊，《書物》五冊，皆甚愛之。《書物》係書物展望社出版，與《愛書趣味》同一性質刊物。（此雜誌曾見數冊，以價昂未購）皆講版本、裝幀、插繪、限定本（閒本）、古本、孤本、藏書票等。今晚購得《尺牘》月刊五冊，印刷尤美。

專述藏書票之書，見有一冊，神奈川縣斋藤昌三著《藏書票の話》，價五元，印刷甚美，書物展望社出版，東京堂代售。

蕗谷虹兒詩畫集購有兩冊，一《睡蓮之夢》，一《銀の吹雪》，其他未見。

## 八日

接帝大通知書，定十三日下午應入學試驗。

## 九日 天雨。

東京好雨，身體不適。啖大蒜，腹瀉。

## 十日

代孫伯醇子孫君補習中文。

## 十一日　雨晴。

下午赴帝大，繁櫻已發，甚美。

## 十二日

未上日文。下午赴銀座買食物。夜劉獅來，同赴田澤茶店吃茶。店主田澤靜夫虹波君好玩小搬什，茶室本小，琳琅幾滿。又全世界音樂留聲片，彼均有之。有一被禁止發行留聲片，渠曾不惜重金，以五百元購得，亦奇人也。其女千代子，善舞蹈，年已二十六，容猶不衰，有東方鄧肯風。室中懸掛渠在俄國舞蹈照片甚多。

## 十三日

下午應帝大考試。

## 十四日　日曜。

天氣甚佳，擬作郊外遊，惜無伴。下午獨赴西郊武藏野小金井看櫻花，此處為東京觀櫻第一名所。

有櫻一千五百株，大者兩人不能合抱，綿亙數里，當花見時，遊女如雲，唱和歌彈三味線，婆娑舞蹈，過者邀同酣飲，醉

嘔無忤。一年之中，此時蓋極樂也。

道左有醉人豚臥，亦有乞人跪道左求乞，面枯蠟無人色。歸時車人尤擁塞，酒氣使人頭眩。

在小金井遇丁玉雋舊生，渠已入女子醫專。

至水道橋下車歸寓。途遇王桐齡先生，渠亦來入帝大研究西洋史，年事已衰而精神不倦，可嘉也。

## 十五日

讀日文。中大實校本級學生盼余歸去，情極殷切。

## 十六日

讀日文。買畫片寄回學校。

## 十七日

買《書物俱樂部》雜誌二冊，此與《書物》大致相類，亦愛書狂者所刊。又《近代文藝筆禍史》一冊，斎藤昌三著，此公亦愛書迷者。又《發》一冊，版本為初印，頗難得。

## 十八日

得北平黃季彬來書，述渠生活，頗為孤寂，此女頗為可憐。彼之書《春天裡的秋天》《秋天裡的春天》各一冊，尚存我處，不圖彼亦正度春天裡的秋天也。

## 十九日

至帝大，在一書店中買來《世界豔笑藝術》一冊，內容徵引頗富。

## 二十日

赴日比谷映畫座，觀《黑鯨亭》一片，德國愛彌兒（Emil Schünemann）氏作，甚佳。

## 二十一日

晨，程伯軒來約同遊江戶川公園。登高阜下瞰東京市，茫無邊際。樹林森茂，令人憶及徘徊北極閣欽天山時情景。

繼同赴新宿，在玫瑰色的風車話劇座中，觀話劇兩劇及舞蹈唱歌，規模雖小，頗佳。下午，赴日比谷公園攝影。晚間在書攤夜市買得《ゴンドニクレィグ版畫集》一冊，寄與汪銘竹君，採為《詩帆》封面。

## 二十二日

入東亞高等日語補習學校。買美術雜誌三冊寄張玉清，又其他舊書數冊。

## 二十三日

覆黃季彬函，並寄東京小玩具與之。

## 二十四日

收張玉清來函。

## 二十五日

收吳瞿安師及周明嘉來函。買舊書數冊。

## 二十六日

赴芝公園范系千處，攝影數張。買舊書數冊，即擇有木刻者，寄與銘竹。

## 二十七日

夜看中華留學生演《雷雨》一劇，佈景配音頗佳。

## 二十八日　日曜。

看日本印刷書籍展覽會，明治三十年至四十年頃出版之書，夏目漱石之《吾輩是貓》《草合》《鶉籠》《虞美人草》，印刷裝幀皆巧究。大正十一至十五年頃，以佐藤春夫之《殉情詩集》為珍本之一，此其處女作也。昭和元年至五年頃，《逍遙選集》插繪甚美。又《不謹慎な寶石》一書，以綠色花玻璃為封面，此蓋仿歐風而變為奇詭者。又《萩原朔太郎詩集》，雖稱外國流裝訂の初期，但考究之至。又谷崎潤一郎之《卍字》，亦奇詭。《矢野雅人譯詩集》，以白樺皮裝幀，亦奇。斎藤昌三著《藏書票の話》、《書痴の散步》

《書國巡禮記》《百鬼園隨筆》等，皆特製精本，此日本愛書者群之著作，故印刷特精美。觀此展覽會，見日本以前印刷，純仿唐風。自明治維新以後，漸趨歐化，近日印刷術益加進步，誠快速矣。

在伊東屋午餐後，赴銀座一帶，看畫展數處，計有青樹社第七回行人社油繪展覽會、紀伊國屋畫廊油繪展、佐佐木永秀作品展、海林吳基陽書道展等。至ラスキン文庫吃咖啡，歸時已五時。

夜再觀《雷雨》一劇。晤安公舊生仇東吾君，彼在早稻田大學讀書。

## 二十九日　雨。

## 三十日　晴。

夜買舊書數冊。下午舊生丁玉雋女士來看我，彼在女子醫專讀書。

# 五月

## 一日

晨，接東京帝國大學文學部通知書，大學院考試已及格，許可入學。夜遊靖國神社，日本學生皆戒裝結隊往，人數頗多。此

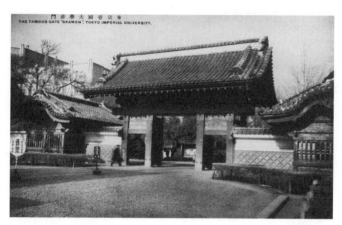
THE FAMOUS GATE "AKAMON", TOKYO IMPERIAL UNIVERSITY.

日本東京帝國大學赤門

中百戲雜陳，頗足窺見日本民眾娛樂之情形，花火尤美。

夜聞貓子叫春，不能成寐。我年年獨居，如一苦行教徒，雖充耳不願聞，但難禁精神之不寧也。時聞舍主人所養貓，項間鈴響，跑來跑去，不知為何。

## 二日

下午，赴帝大繳學費七十五元。夜買舊書數冊。

## 三日

收張玉清來書，囑代買畫片。

## 四日

收錢雲清來函，及所贈照片兩張，並往約遊。買《美術全集》三十六冊，價十五元。付房金二十六元。

## 五日　日曜日。

日本亦過端午節，大約此風自中國傳來。日本謂三月三日為婦人節，五月五日為男子節。端午日以菖蒲及蓬插軒端，謂可除疫病。又食柏餅及粽（角黍）以表慶祝。故又稱端午為菖蒲之節。「菖蒲」之發音與「尚武」二字相同，男子注重尚武精神，此即所以稱為男子節也。又今晚與明晚，以菖蒲切碎，置風呂中，用以浴身，此與中國以蘭湯浴身，大約相同。人家懸鯉幟及吹流高張

空中。又飾五月冑人形，均以為慶祝之用，鯉幟吹流，以取男子「立身出世」之意，此則中國所無也。

上午與劉世超、葉守濟兩同學赴大網山鄭學秋同學處，即同遊洗足池公園、多摩川公園，又至新丸子跳舞廳觀舞。新丸子原係農村，去東京市內頗遠，資本家特修一電車鐵道，並築一跳舞廳於麥田中，吸收鄉村少女，以為淫樂之所。都市之罪惡，資本之勢力，已浸入郊野之區矣。

## 六日

下午，作日文一篇。赴帝大註冊，但已過時，即轉銀座。歸時，得風子、謝壽康先生、朱浩然同事等寄來信件，又《中央日報》兩卷，前作《東京的書店街》一稿，已登出。

## 七日

上午赴帝大註冊。午至銀座日動畫廊看王濟遠畫展，又南洋民藝展及其他兩畫展，又與上海美專生三人至三越看椿姬漫畫展，椿姬即日譯小仲馬「茶花女」。此展收集演出舞台面頗多，歐美日本均有，又關於此劇譯著，亦收集陳列。回憶前在中大讀書時曾排此劇，又嘗觀《茶花女》無聲映畫。今東京新映法國製有聲《茶花女》映畫，歌舞伎座，且正排此劇，不可不一觀也。

晚間接到帝大文學部來函，關於選拔官費生事。

## 八日

抄寫履歷書、願書等件，擬送大學，領取公費。

## 九日

晨餐後赴大學，交履歷書。至王桐齡處。下午赴銀座看王濟遠畫展。

## 十日

至河田町女子醫專寄宿舍丁玉雋處。丁適出門，遇於途中，即參觀女子醫專，並同至新宿購物。

## 十一日

下午，出門買書，適玉雋來我處未晤。彼送來戲券一張，價一元五角。十九日日比谷會堂歌舞及映畫。

## 十二日

下午，買《藏書票の話》一冊，《蘇俄演劇史》一冊，《蘇俄演劇的印象》一冊。至丁玉雋處，未晤。即至新宿購草莓兩盒，一盒送房東，房主人令娘為我調糖送至。夜攝兩照，並寫一詩未就。

## 十三日

日文法結束。寫信寄任俠級並畫片一包，又寄胡小石師《世

界美術選集》一冊。

## 十四日

赴程伯軒處約其吃茶，彼適臥病。晚間在書店買以下各書：

一、《藏書票の話》（斎藤昌三著）；二、《蘇俄演劇史》（園池公功編譯）；三、《蘇俄演劇印象》（同上）；四、《希臘古風俗鑑》（第一書房印）。

## 十五日

寫詩兩首寄汪銘竹。覆謝壽康函。收黃右昌函。天雨。赴帝大，歸途買《西域文明史概論》一冊。晚間雨晴，同程伯軒赴田澤吃茶店品茗聽音樂。收吳漱予函。

## 十六日

朝起散步，買《魯迅全集》日譯本一冊，又ヌンフェ劇本及線條畫一冊，與《希臘古風俗鑑》俱係精本。晚間收買精美雜誌數冊：（一）《相聞》，西村久一郎編，撰稿者為芥川龍之介等；（二）《スバル》係《相聞》之改名；（三）《新珠》，撰稿者西條八十、川路柳虹等；（四）《オルフェオン》堀口大學編，共三冊。東京詩人印集多美本，第一書房所刊堀口大學、日夏耿之介、野口米次郎等人詩集，尤精美，皮裝金飾，但價俱昂，非普通

常任俠　一九三五年春在
東京帝國大學

所能購買。

## 十七日

赴帝大。晚間為張玉清買畫集六冊，連郵共十元五角。彼寄來十三元，託余代購也。又買到美本雜誌五冊，名《汎天苑》二一六期，堀口大學編，第一書房印。又野口米次郎《表象抒情詩》第四一冊。赴田澤茶店休息聽音樂。

## 十八日　天雨，晚晴。

上日文一課。夜江紹鑑、王聖偉來。

## 十九日　日曜。晴。

隨中國留日學生兩三百人，赴穴守海濱，作潮乾狩，入海捉小貝，日人以此為珍味。下午三時返。夜赴日比谷會堂觀女子醫專遊藝會。

## 二十日

下午上日文一課。程伯軒來，即赴渠處同觀電影。

## 二十一日

上日文四課。下午赴帝大帶同學張效良、葉守濟兩人參觀，並赴陶君處。買下列各書：

一、俄文《木刻方法》一冊，一元五角；二、《徒然草》一冊；三、《埃及的藝術》一冊；四、《悲劇喜劇》四冊，岸田國士編。

## 二十二日

午，吳健生來，欲組織一劇團，並約同觀築地小劇場稽古（稽古，日語中意為練習、訓練。——編者注）。晚間，抄寫領取留學證書呈文及請求省費呈文。

至三省堂買下列兩書：一、《日本的櫻花》，英文本；二、《蘇俄大學生私生活》。

## 二十三日

上午，赴小石川區留學生監督處，辦理手續。以中央大學文憑存帝大，即往取。下午，再赴小石川，即將手續辦清。夜接《中央日報》，得故人方瑋德噩耗，夜為失寐。

## 二十四日

下午同吳健生、李仲生赴東京著名舞台裝置家伊藤熹朔處，未晤。即至築地小劇場，觀《坂本龍馬》一劇，未公演前稽古。晤導演佐佐木孝丸先生，人極誠懇，為法國留學生，自云所導演者，皆為革命戲劇。此係明治革命時一歷史劇，真山青果作。由佐佐木紹介，晤舞台監督及照明裝置諸人，並入樂屋晤全體演

員，皆拍掌歡迎，極為親善。內有朝鮮安英一君（牛込區早稻田町二七高地方）特來共談。又朝鮮金波宇君，伴同解釋劇意，皆誠懇可感。又台灣吳坤煌君來談，能操華語，自云曾譯丁玲女士小說《韋護》，登《台灣文藝》。此築地新劇團，皆意識前進分子之組合，據佐佐木云，此劇不在謀利，故公演恆虧折也。

築地小劇場，自小山內薰死後，主人土方氏亦在俄不能回國，近由土方之母管理。按土方原係貴族，子爵。因參加左翼革命赴俄，子爵被取消，回國亦將被捕云。

金波宇云，彼曾接歐陽予倩來信云：田漢等人在滬被捕。

《坂本龍馬》劇排演極認真，佈景亦佳。至七時半辭出。再至伊藤熹朔處，仍未晤。

## 二十五日

上午赴日本橋丸善書店參觀西書籍展。再赴新宿三越觀古書籍展，內善本書頗多。購《田園喜劇》一冊。見有果爾蒙《西茉納集》一冊，堀口大學譯，精印插繪本，極愛之，以價昂未購。劉獅來借去六元。

## 二十六日

上午赴青山會館看古書籍展，買來波台萊爾《巴黎之憂鬱》一冊。下午赴上野美術館看中央畫展，即至劉獅處，取來 James

Joyce 畫像一幀，此公以作 Ulysses 著知，近著有日譯本。丁玉雋來，未晤。

## 二十七日

下午赴三原橋歌舞伎座觀《椿姬》（中譯《茶花女》）一劇，劇票先日已售竟。至銀座版畫莊，作品皆昂貴未購。過舊書攤買來下列名書：

一、《俄國文學史》；二、《葉賢寧詩集》；三、《蘇俄詩選集》；四、日譯《玉嬌梨》。

夜，程伯軒來，即同赴印書店，擬印所作《祝梁怨雜劇》，以價昂未印。

## 二十八日

上午赴早稻田大學參觀坪內逍遙博士戲劇博物館。此公全譯莎士比亞劇，努力日本戲劇運動，與小山內薰氏、島村抱月氏同被推尊。又岸田國士氏，亦知名。歸途過舊書店，買《蘇俄漫畫》一冊。

下午開東京帝國大學留學生會，到四五十人。晚間與帝大同學石堅白、李佑辰、周夢麟、吳春科、謝海若、吳建章、葉守濟、劉世超、何作霖、王寧華、張效良、張海曙、張秀哲、饒祝華、楊漢輝等連予共十六人聚餐於北平料理店，頗盡歡。

## 二十九日 雨。

晚間，劉獅來還錢，即同赴新宿廣小路遊覽。

## 三十日

身體不適，終日未讀書。

## 三十一日

晚間金波宇（鮮人）來談至十二時，大率戲劇運動問題。彼為築地小劇場朝鮮藝術座之主幹也。買《革命後のロシア文学》一本，《露西亞童話集》一冊，《西藏潛行記》一冊，《元曲與謠曲》一冊。

為朱浩然買《園藝植物圖譜》六冊。

# 六月

## 一日

下午赴葛□□〔一〕所召集之筆會，座有丁恭陶等人，多不相識。晚間中大留東同學聚餐並攝影。

## 二日 日曜。

上午將書籍運返南京。下午赴東京帝國大學同學會，到

---

〔一〕 手稿中個別字詞難以辨認，遂以□替代。 —— 編者注

七八十人，攝影並聚餐。

## 三日

上午赴帝大照相並取割引券（割引，日語中意為打折。——編者注）。坐校園地上，遇王烈同學，即同赴上野美術館看萬國攝影展覽會。晚間赴玉之井參觀東京貧民窟生活。

## 四日　雨。

下午接風子來信，又接學校來信。覆風子、黃季彬信。寄張效良、李佑辰、石堅白、王烈等人函。

# 十月〔一〕

## 十五日

晨乘「傑克孫」號出帆，送行者有丁西林夫婦。此船余由橫濱乘之返滬，今又乘之赴日，如逢舊相識也。船中與方令孺共談，頗不寂寞。出三婦評本《牡丹亭》，因共讀之，彼亦甚愛此書云。

---

〔一〕六月五日至九月四日日記原缺，九月五日回國。——編者注

## 十六日

船至門司，寫詩二首，擬至神戶寄穆木天君。夜憑欄遙望海天景色，隱有漁舟燈火，上下怒濤中，為之忘寢。夜又失眠。

## 十七日

至神戶，上岸發信四封，理髮。

## 十八日

至名古屋，市人艤小舟來售雜物，因氣候微寒，買一毛線衫禦之。

## 十九日

晨，至橫濱，因令孺女士為關吏盤詰，候之許久始登岸。遂以自動車至神田北神館，居停主人，相見倍親，因以國內所購對聯贈之。葉守濟君來，即同赴大學前錢雲清處，因彼約相晤也。旋過李佑辰處不遇。即至根津葉君寓候之。李來，同赴大學附近貸間，至暮未合，宿於李君處。

## 二十日

晨，在本鄉菊坂町七九關口セツ方，貸得六疊室，價日金十二元。門迎茂樹，牖納朝暾，頗堪容膝。居停係一老婦人，慈祥可親，余數問貸間，有云不住中國人者，多無此婦淑善也。晚

間至葉守濟處，取常用什物，並在北神館搬來桌椅行李，主人辻
ミョユ臨別有留戀之感，此老婦亦賢淑也。

## 二十一日

買岸田國士編《悲劇喜劇》四冊及《英國攝影年刊》一本。赴
鹽谷溫先生處，告我狂言與能樂之流派。

## 二十二日

買黃遵憲《日本國志》一部，飯塚友一郎譯《世界演劇史》三
冊（共六冊不全），孔德著《外族音樂流傳中國史》一冊。文求堂
多售中國書，《嬌紅記》亦有之。

## 二十三日

晨二時即起，與程伯軒、錢雲清等遊強羅箱根，上大湧谷，
觀溫泉湧處，景至奇麗。浴千人風呂，乘汽船過蘆の湖，湖在山
中，拔海二千尺，水至清冽，置身其中，彷彿如講山湖一課時。
下山乘汽車，曲折蜿蜒，殊饒趣味。過富士屋ホテル少休，館中
完全東方式，殊壯麗，云一泊至少二十元，一客即有一僕奉侍也，
資產者之享樂甚矣。歸途過小田原，稍購土產。返住所，已十時。

## 二十四日

赴小石川區留學生監督處，辦理請求省官費手續。我之留學

證書，發下已數月，彼未通知，遲誤至今。同報請者，帝大同學友人，已領官費三月矣。

## 二十五日

夜無聊，赴日比谷看電影，不佳。

## 二十六日

寫信十餘通，寄陳行素、李方叔、朱浩然、沈冠群、郁風子、黃季彬、張玉清、□□□、胡小石先生、良伍、任俠級、王德箴等人。夜雨。買《水谷八重子隨筆》一冊。

## 二十七日　天大雷雨以風。

下午四時，約佑辰夫婦赴有樂座看戲，佈景甚好。以夏目漱石《坊っちゃん》為佳。此為最末一次，觀眾仍滿，東京商業資本演劇，頗能賺錢也。

## 二十八日

晚間赴神田買書，計《新興藝術研究》二冊，《倒敘日本史》十一冊，《歌舞音樂略史》二冊，《日本演劇之源流》一冊。又在本鄉買得《日本外史》十二冊，以作日本史及音樂戲劇史參考資料，大略可矣。

# 二十九日

# 三十日

晚間赴新宿古書展覽會，買來《舞台寫真集》一冊，精本《西茉納集》一冊，堀口大學譯，插圖限定本。《中央亞細亞藝術大觀》三大冊，精圖本《源氏物語》四冊。共費數十元。至銀座過Ruskin文庫飲牛乳一杯，小坐休息，寫詩一首：

> 漂泊於騷音之夜潮中，
>
> 囂囂都市之歌吹，
>
> 乃茫然不辨其節奏。

> 側身而過之乙女，
>
> 以浮世繪之姿態，
>
> 輕曳錦絆之響屐。
>
> 憑數寄屋橋以下窺，
>
> 則 Nean Sign 之倒影，
>
> 正隨 Radio 之夜曲而跳動。

> 暫憩息於橘色之燈畔，
>
> 銀之盤薦以白色之乳汁，

更復媵以雛燕之低語。

燃起古代僧帽形之壁燈，

Ruskin 之遺物，在壁間

淡然呈出古黯之色澤。

小提琴與大提琴之間，

或人輕泄之歌聲，

如手撫絲冠般之溫軟。

當一孤身人靜注目於瓶中黃色之玫瑰時，

隔座誰則低喚定子之名字。

是在大海之彼岸喲，

應該忘去那些古老的夢吧，

窗之下不正流過笑語之人影。

歸途買《露西亞之舞踴》一冊。

# 三十一日

至鹽谷溫先生宅未遇。晚間，赴銀座尋吳劍聲君未遇，暑假前與吳議組一劇團演劇，近吳已組成，定於十一月六日在築地公演《一個女人》《打漁殺家》《牧場兄弟》三劇，方在排演。東京中

國學生，近有三劇團，一為吳之中華國際戲劇協進會。一為中華
同學新劇會，兩次曾演《雷雨》《五奎橋》《這不過是春天》三劇，
主者為張若雲、陳北鷗等。一為中華戲劇座談會，由洪葉（即吳
天）、吳坤煌（台灣人又名北村正夫）主持，定於十一月底演《決
堤》《巡按》兩劇。除中華同學新劇會於神田一川橋講堂外，另兩
劇團均在築地小劇場。此半年來，可謂中國學生演劇節矣。

再過數寄屋橋，橋畔坐窮困夫婦，夫吹尺八，婦抱小兒，已
熟睡懷中，歌以和之，聲極悽哀，令人下淚。路旁行乞，無過而
問者，輒吹輒止，夫婦相對歎惋，余為徘徊久之。橋下日本劇場
前，觀眾如蟻，美國電影，方開場也。

# 十一月

## 一日

晨，帝大同學王桐齡君以《浪淘沙》詞寄示，為詩答之。此
公年五十七，白髮已蒼然矣。

江戶同為客，相逢大海萍。

黃花期載酒，白髮更窮經。

已著千秋業，應希百廿齡。

與君看故國，風雨入滄溟。

　　時華北正多風雨，又君為師大教授數十年，著有本國史。

## 二日

　　徐紹曾君來，此君為暨大教授，善大提琴，並擅西畫，同過其寓。歸途至早稻田大學參觀坪內博士戲劇歷史博物館，館中方開浮世繪肉筆劇畫特別展覽會，蒐羅頗富。芝居版畫，計分五期，一、墨繪（寬文年間）；二、丹繪（元祿年間）；三、漆繪（享保年間）；四、紅繪（同上）；五、錦繪（明治以迄昭和）。歌舞伎起源出雲地方之淫婦クニ（阿國），其中所陳伎樂面頗多，田樂有《浦島神社繪卷》，散樂有《信西古樂圖》。日本舞樂之赤袍者係支那印度系，青袍者為朝鮮系。又謠曲計分五流，為《觀世》《金春》《喜多》《寶生》《金剛》等。余最愛上古一室，中有古石刻拓片三，一為帝室博物館藏；一為帝大工學部藏；一為法人ユヨンン藏。法人係在中央亞細亞發掘而得，東漢永初七年物，為百戲圖。帝室博物館一石為舞蹈圖，舞人長袖對舞，此與日本舞踴緣來，最有關係。大學所藏為二人打樂器圖，其《弄玉》《舞姿》均可考見上古歌舞奏樂之狀。余擬得之，以其有關吾所研究也。

　　日本新劇之開始者為角藤定憲（明治二十一年演於大阪新町座）、川上音二郎、高田實、藤澤淺二郎、伊井蓉峰等。日本新劇

之努力完成者為坪內逍遙、小山內薰、島村抱月、松居松翁、岡本綺堂、土方与志等，福地櫻癡始創歌舞伎座，今其勢力最大也。

晚間至排演新劇處參觀。

## 三日

上午赴女子醫專丁玉雋處，觀其校遊藝會。下午中華國際戲劇協會開會，到有伊藤熹朔、松田粂太郎（築地小劇場事務長）等人。晚間看排演。

## 四日

上午至葉守濟、李佑辰處，更至王烈處。晚間赴伊東屋古書展覽會買書，計購《世界戲劇史》一冊、《木刻畫》一冊、《土爾其風俗》一冊，見一插繪極精本《惡之花》，惜未即取，為法婦得去。又《高昌》古物圖一大冊，德國印，售價三百元，甚佳。《印度藝術總覽》二冊，售十五元，均未購。又《美國木刻畫》一冊，及《耶穌木刻畫》一冊，均三元餘，頗欲得之，不知明日仍在否也。夜又雨。

## 五日

上午，李佑辰來，王烈來，同赴支那料理館午餐。約同自今日起，共讀馬克思《資本論》，十日作一報告。晚間與王烈同赴銀

座伊東屋買舊書，其間好書頗多。王烈能讀英文、法文、德文、西班牙文、俄文、梵文各種書，又擅中文，本研究文學，現又努力於社會科學。彼除梵文、英文外，法、德、西班牙、日、俄各國文，均自修而成。俄文今春甫自學習，現已能讀俄文名著，其精勤努力，誠可佩也。余在伊東屋購得《舞樂圖》一冊，以不經見，以四元得之。其中木版套印圖三十九幅，計中國古舞，傳之日本者，壹越調十一種，有《皇帝破陣樂》《春鶯囀》《蘭陵王》等。平調六種，有《三台鹽》《萬歲樂》《甘州樂》等。雙調一種，《春庭樂》。黃鐘調四種，《喜春樂》《赤白桃李花》等。般涉調六種，《蘇合香》《青海波》等。大食調八種，《秦王破陣樂》《傾杯樂》《撥頭》等。又一鼓一曲二種，樂者應起時，舞者所着服冠，俱用色刷，此與吾研究資料，深有助也。

與王烈同赴築地小劇場，觀中華國際戲劇社彩排，裝置頗好。伊藤熹朔為介紹杉野橘太郎先生，此君亦留德習戲劇者，現在上智大學教授戲劇史。其人頗誠懇，約往其家，遲日當訪之。

洪葉等組織戲劇座談會定於月底公演歌郭里《巡按》，來信邀我幫忙。素排在牛込俱樂部。

## 六日

腿疼。晨起頗遲，作五律一首贈鹽谷溫先生：

禹旬窮經久，聲聞世所知。

名山千古業，健筆百篇詩。

白傳心常泰，巫彭壽可期。

遠來滄海士，妙理解紛疑。

午入浴，身體略爽。下午訪鹽谷先生，不遇。晚間房主人請吃晚餐。主人天理教徒，來者均天理教徒也。

晚餐後，赴築地小劇場看國際社演劇兩幕，裝置頗佳。

# 七日

上午，至王桐齡處，遇陳固亭君，辦一《留東學報》，邀余加入。午餐後，與王桐齡至上野公園看野外劇。下午一時半後，赴新宿應戲劇座談會之約。有秋田雨雀在座，此公白髮皤然，精神矍鑠，日本戲劇界一耆宿也。在座諸人，各報告國內戲劇情況後，最後由余報告田漢近況，云在京曾晤面，雖已出獄，但不自由，背創方癒，腿疾又發。且聞趙銘彝君為滬公安局以電刑殘虐處死，至今屍骨無存，較之小林多喜二，蓋尤慘也。聽者均為動容。末奏聶耳作《大路歌》《開路先鋒歌》，散會。秋田先生與田漢有舊，向余問訊，余略告之。

在新宿座談會，稍飲咖啡，竟至腹疼，疼解後，再赴築地觀劇，已過三幕矣。晤段平佑君，問知劉獅，仍寓舊處。

## 八日

上午，至劉獅處，劉娶一日婦，燕婉之樂，使人對於日本女子，發生好感。

下午至神田青年會赴《留東學報》座談會，到有監督陳次溥、王桐齡、陳文瀾等，又日人有東亞教務長椎木君及雄松堂新田君，此君對余以唯物史觀研究歷史態度，極表同情，並云野呂氏所著《日本資本主義發達史》甚佳，當購讀之。

## 九日

上午赴書店買《日本資本主義發達史》一冊。過佑辰處，勸其譯此書，中間被文部檢查刪去頗多，聞作者野呂氏，已被警署擊死矣。晚間在牛込俱樂部看吳天排演歌郭里《巡按》及《決堤》兩劇，再至銀座取印章。日人以刻印著稱，但此則不佳。

在銀座買《國劇史概觀》一冊，又《蒙滿遊記》一冊。

## 十日

至鹽谷溫先生處，談話三小時，至午方回。承贈《唐土奇談》一部，並為介紹高野辰之博士。此君日本演劇史專門家也，住澀谷區代代木山谷町一六七，暇時當往訪之。下午，過神田舊居，看居停主人，再赴數寄屋橋日本劇場看《十字軍》一片。夜歸又與主婦閒話，一時始寢。

## 十一日

寢遲故晏起。徐紹曾來談，移時去。寫信數封。晚間赴軍人會館，看田澤千代子舞蹈會。在神田買書四本：一、《舞台構圖》（英文）；二、《舞台裝置者》；三、《佛の手帖》；四、《教論》。

## 十二日

上午，至李佑辰處。下午四時半，在法學部二十五番教室聽原田淑人講「周官考工記的考古學的檢討」，舉實物證據，用中國古物頗多。晚間至劉獅處未遇。

## 十三日

上午寄出書二冊，收到國內寄來《祝梁怨雜劇》十冊及陳行素信。晚間，劉世超來，同赴有樂座觀水谷八重子演劇。在銀座中華第一樓晚餐。

## 十四日

晨赴帝大醫院醫腿痛，受整形外科治療。收到張道藩來信及刊印《自救》一冊。又戴策來信一、姚兆如來信一、江紹鑑來信一，任俠級來信一。晚間赴神田為胡小石師購買《支那古銅精華》，仍未尋得。購下列各書：

《西域南蠻美術東漸史》一冊、《東洋史研究法・塞外西域興

作者所購水谷八重子劇照明信片

亡史》一冊、《五事略》二冊、《西王母謠曲》一冊、《蘇俄經濟史》
一冊、《社會史研究》一冊。

## 十五日

晨，收文學部通知，約明日下午至向島隅田川公園開詠志
會。下午將赴斎藤護一處交費。入浴，體略爽適。晚間，頭昏眩，
身痛欲寢，適葉守濟來談，十時寢。夜雨。葉君轉來酈衡三信，
彼現在廈門大學教授。

## 十六日

上午頭昏腰疼。至青年會晤姚兆如，即同吃茶午餐。餐後，
至程伯軒處，以箱根遊覽所攝照片贈之。晤李用中君，中國公學
大學部教授，遂互贈以詩。應文學部之招，赴向島隅田公園弘福
寺內墨田茶寮聚會，到有東京帝國大學名譽教授文學博士井上哲
次郎巽軒、市村瓚次郎器堂兩先生，及鹽谷溫先生、斎藤富次、
岡部檜三郎、內田泉之助（武藏高等學校教授）、宇田尚（女子齒
專校長）、松井武男、川上榮一、布施欽吾、岩村成允、北浦藤
郎（東洋大學教授）、黑木典雄等數十人。即席賦詩一首，呈巽
軒、器堂、節山諸先生：

　　隅田川水晚蒼蒼，嵯峨江樓下夕陽。

青酒按歌生古意，黃檗普茶試新嘗。

座中華髮詩翁老，欄外疏燈夜色涼。

一例豪情成雅聚，願陳俚句頌陵綱。

鹽谷先生囑以華語歌之，黑木君又譯為日語歌之，一座為之鼓掌。席間鹽谷遍為介紹，並以今之關漢卿相譽，因余贈彼《祝梁怨雜劇》故也。又請余歌王勃《滕王閣詩》一首，席間群來勸酒，飲多為之腹痛。余又不慣跪坐，頗為不適。八時始歸。又夜雨矣。

## 十七日　天雨。

應令孺九姑之約，上午至芝園孫伯醇處。此君精於日文及英法文，為大使館秘書，吾鄉壽縣人，幼隨其尊人居東，自幼即習日語，曾為北大日語教師，善畫山水，又喜考古學，相談頗契，為作山水畫一幅，彌足珍賞。彼案上有《寧樂》十二、十六兩冊，為《正倉院史論》與吾研究資料，頗為有用。又《正倉院志》一冊、《唐音十八考》一冊（中山久四郎著，東京文理科大學文科紀要第三卷）、《魏氏樂器圖》一冊，亦佳。孫與帝室博物館長相識，云長袖舞石刻拓本，可以代謀，意可感也。令孺九姑之姊令英女士，為孫夫人，能散文，一門皆風雅，其妹令完亦能詩，舊曾相識，念與瑋德月夜共登雞鳴寺時，恍如昨日，今渠已長眠地下，

思之黯然矣。

在九姑處晤陶映霞女士，風貌娟秀可喜。彼原為復旦大學生，近在明治習法律，相對談讌，為之忘倦，至九時餘余始去。九姑八姑欲與余同赴銀座 Ghan Ruskin 文庫品茗，以時晏，已不及矣。

## 十八日

晨，劉獅來，云其婦患病，借十元去。至文求堂購《戲劇月刊》二冊，價九角。又買坐蒲團一枚，日人喜坐蒲團，余近亦習席坐，但不慣跪坐耳。下午，吳劍聲來，述國際劇團演劇結果，並邀余第二次公演，擔任演出。且請余自編一劇。又約二十日晚赴仁壽講堂觀自由劇團演劇。方令孺、令英來，同赴早大戲劇博物館參觀，適值休假，因返帝大參觀。復同赴銀座羅斯金文庫，九姑甚喜此處，為之流連而不忍去。請其姊妹赴神保町北平館晚餐，餐後遊舊書肆，購得《舞樂圖說》二冊、《寧樂十二正倉院史論》一冊、《果爾蒙散文詩》一小冊，裳鳥會限印一百五十部之一，甚精美，堀口大學譯。

夜復至孫寓，歸寢頗晏。

## 十九日　天雨。

上午至神保町，買下列各書：《正倉院史論》正續二冊、《阿

部仲麿與其時代》一冊、《佐野政治論》一冊、《佐野蘇俄經濟史》一冊（贈李佑辰）、《和漢年契》一冊、《金主亮荒淫》京本小説二冊。

下午四時，赴大學聽講「尚書孔傳與王肅」（宇野哲人講）、「郭熙與宋代之山水畫」（滝精一講）。晚間讀《正倉院史論》。

## 二十日　天雨。

下午至李佑辰處，與王烈等討論中國貨幣改革問題。

## 二十一日

下午至牛込俱樂部觀洪葉等排演《決堤》與歌郭里《檢查官》兩劇。夜至向島，與程伯軒同去，買時計一支，價十元。

## 二十二日

與九姑及一胡小姐，下午赴早稻田戲劇博物館參觀，歸時購《博物館志》一冊、英文《日本戲劇》一冊，及繪葉書一組。

## 二十三日

下午赴明治神宮參觀畫室。夜雨，送陶映霞回阿佐ヶ谷寓所，歸至青年會參加中大留日同學聚餐，與劉世超、葉守濟、李佑辰等步歸。

## 二十四日

晚間至龜戶，再赴神保町食羊肉，歸頗早。

## 二十五日

寫信寄胡小石、吳瞿安、汪辟疆諸師及王德箴、張季良諸
友。至吳仲剛寓探視。

## 二十六日

左膝及左下腿疼痛，至帝大就診，都築外科明日始有。再至
芝園孫寓，同九姑赴丸善白木屋買書，余購《日本上古音樂史》
一冊，三元六角；英文《日本的芝居》一冊；逍遙著《金毛狐》一
冊；日譯《椿姬》一冊；《清樂詞譜》一函，二元。

下午返校，聽講唯識諸流派。

## 二十七日

上午，赴帝大診腿痛。下午送《清樂詞譜》與九姑。晤陶映
霞女士，丰韻甚佳。相與對談，娓娓忘倦。坐未幾，孫寓來女士
多人，遂去青年會赴國際劇社聚會。再至錢雲清處，談至十一時。

## 二十八日

晨至西信濃町伊藤熹朔家訪吳劍聲君。下午至青年會，還吳
天劇票。晚間晤宋振寰老友（今改名宋日昶，任皖北行署主任。

一九四九年九月任俠記）。故人一別十年，晤之海外，喜可知也。下午曾晤程伯軒，云東京大學約明日歡迎李樹漁君，約明日同往，余漫應之。

## 二十九日

赴神田程伯軒處未晤。在書店買來《天平の文化》一冊，定價二元，而索價三元，無法只得購之。常遇此等情形，輒覺書籍商可惡。晚至築地觀《決堤》《檢查官》兩劇。歸頗遲。晤秋田雨雀先生小談。

## 三十日

上午製中國料理請房東。下午寫日記。收陶映霞女士函及國內汪銘竹函。晚間赴文學部同學聚餐。

# 十二月

## 一日

夜，寫一劇評寄吳天。至神田程伯軒處。

## 二日

晚間至伯軒處學日文。伯軒邀約組織一座談會。作詩二首，

贈李用中君。

## 三日

　　晨，診病。足腿病未稍減。下午，至駿河岸古書展覽會買書數冊，計：田邊尚雄著《日本音樂史》一冊三角；富岡信仰著《能と其歷史》一冊七角；佐成謙太郎《能樂史》一冊七角；《支那朝鮮美術展觀》一冊；《スッラヘルネク氏所蔵品展観》一冊。

　　晚間至水道橋能樂堂觀寶生流能樂，再至程伯軒處。座談會中多軍人政客，甚無意味。與錢雲清同歸。夜李佑辰來談，至一時半始去。寢遲神頗倦，後當戒之。

## 四日

　　十時始起，精神極壞。計算來東甫一月半，十九日至東京後，計用二百二十元，如此浪費，心甚悔。買書百餘冊，均未細讀，後當不再買書。至李用中處未遇。午餐自作料理。下午徐紹曾來，談至五時始去。

## 五日

　　開始習文語文法，每日上午十時至十二時。

## 六日

　　下午，至葉守濟處。晚間同王烈至早稻田晚餐。

## 七日

接留學生監督署函。下午,赴女子齒科醫專診療牙齒,真所謂頭疼醫頭,腳疼醫腳也。

## 八日

上午赴李佑辰處。下午,同往中華青年會看火災。晚間同程伯軒等赴新宿,歸途過郭東史處,囑題《丹羽山館圖》,即寫一詩與之:

> 石門有精舍,渺渺隔清湘。
>
> 繞屋群岩碧,真趣得羲皇。
>
> 年年春花紅,年年秋葉黃。
>
> 君子思無極,滄波萬里長。

郭等擬組織中華詩社,因漫應之。

## 九日

上午學日文。下午,赴東洋齒科學校治牙。晚間習日文。散學後,與伯軒赴銀座,伯軒入一家 Bar 飲酒,邀余同去。余絕不飲酒,以飲酒則失眠也。

東京所謂ホテル Bar 及咖啡座之類,侍女半類妓女,對客極意媚蕩也。

## 十日

　　上午習日文。下午赴大倉集古館觀覽，已過時。至伯軒處開所謂座談會者。夜頭痛，寢早而不能寐，疑生病。收田澤千代子來函，及江紹鑑函。

## 十一日

　　晨，赴高島屋觀古書展覽會，匆匆未購買。買歲暮一盒贈伯軒。上日文。下午定與李佑辰、王烈同訪郭沫若。王誤約未至，邀之又未遇。因與李同赴千葉市川須和田町郭君寓，先有魏猛克、陳伯鷗在，見余等至，即辭去。

　　與郭談余研究西域音樂戲劇東漸史問題，先詢彼所主張琴瑟亦係西來說，彼仍持原論（見《文學》所載《萬寶常》一文），並謂「琴瑟」二字金文所無，羅振玉所云「樂」字古作（古文），為張絲木上之意，即為琴瑟。（古文）中之（古文）為弦播，其實非是。弦播晚出，此字殆係古之「鞉鞻」。繫繩搖之，故甚樂也。「樂」古音讀「搖」。「琴」從今音，古讀如「坎恩」，西方有此樂器。余述所撰中國演劇史大略，彼頗稱是。余所云：「三人操牛尾，投足而歌八闋」，彼更為補一證，云「舞」古作「無」，書作（古文）形，與人操牛尾相似。余提大儺問題，彼云：「方良即網兩，或作罔象，亦為一獸，毆方良殆亦逐獸。」又云：「南洋人為漢族所逐，中國之舞樂，與南洋

亦有關係。南洋謂猩猩為 Orang（人）utem（林），意為林中之人，網兩之發音，與 Orang 為近，殆即人與猩猩之搏鬥也。大儺逐方良，其擬態也。」又云，鳳即南方極樂鳥，鳳字古無 F 音，而有 B 音，南洋謂極樂鳥為 Banlock，其語源或出於此。又云，中國古時甚重視「貝」，而中國內河不產貝，貝以南洋所出為美，亦有關係。此説似嫌渺遠矣。

余詢郭關於中國古代舞樂實物，彼出示一秦代玉雕雙舞女圖片見似，並允代為搜集材料，意甚可感。又云其友林謙三善論音樂，明春當為介紹也。

天已晚，與李辭歸。再赴高島屋購下列各書：《菊池寬戲劇集》一一·五、《埃及·希臘·波斯·支那古代美術展觀》一三、《古代支那美術展觀》一三、《支那大陶器金石展觀》一七、《宗教音樂》一七、《日本音樂史》一七、《日本舞蹢史》一七。

夜間寫日記，與房東談話至十一時。收高梨君枝女士函。

## 十二日

上午，赴神田習日文。下午，赴大倉集古館觀所藏古器，來自中國者頗多。關東大地震時，此館損失奇重，至今館內猶留殘屋一所，以永紀念也。中所藏佛像，背刻烏獲扛鼎等戲，足為劇史插畫，購繪葉書一組歸。入浴。

晚間晤今井和子女士，武藏女子學院畢業，現為學校教員，溫婉可喜，約余過其家，余漫應之。李用中君云，此女李烈軍之胤，其母則李之日妻也，介余與之為友云。

今日收得蘇州陳某信，云柔絲與其夫感情不洽，生活頗不愉快。

## 十三日

上午赴神田習日文。下午寫兩呈文交監督處，請省公費。晚間至帝大，聽齋藤護一君講《水滸傳》演進之歷程，又神山閏次氏所藏《水滸》資料展覽，版本頗富。鹽谷先生及長澤規矩也先生均在座。十時歸寢。夜寒結冰。

## 十四日

晚間，赴神保町，田澤千代子約往晤面，適外出未遇，轉往赴銀座散步。

## 十五日

下午，至上野公園美術館，參觀泰東書道會，陳列三十餘室，又少年部有五歲作書，而筆致絕佳者歎為觀止。由上野至今井和子家，其母女接待溫婉，甚為可感。

《雜文》及《東流》被封。

## 十六日

晚間至李佑辰處，遇王烈談至十時。

## 十七日　夜雪。

自作料理，適蕭紹全及齒科學校斎藤正子來，即請共食，飽餐而去。錢雲清回國，下午走，送之。

## 十八日

下午寫家信。晚間訪段平佑，遇李仲生、王道源君，王約往參加支那問題座談會，同赴銀座，到有田中忠夫等人，田曾為鄧演達顧問，略解華語。余與王見所談者為北支問題，遂辭出。固請稍留，不顧而去。聞田中云，華北歲貢南京二千萬，故肯出賣，此消息各報均未登載也。在銀座小餐，步歸。王又來余寓，談至夜一時始去。接洪葉信，約明日來談。

## 十九日

上午習日文。下午，入浴。寫日記。得陶映霞女士函，約廿一日下午來。報載南京學生遊行示威，不知當局者如此出賣行為也。

## 二十日

上午，習日文。下午赴銀座觀無聲電影，一巴爾扎克作《征

服》，一愛倫坡作 *The Fall of the House of Usher*，兩片頗佳。後一片尤極陰森。歸途過高島屋買歲暮禮物，擬送鹽谷先生。

## 二十一日

上午習日文。下午一時，赴水道橋接陶映霞女士，先來余寓，後赴大學。陶請我銀座晚餐。餐後，陶去。過舊書店買下列各書：《書物展望》「藏書票專號」二、《印度畫集》六、《高勾麗永樂大王古碑》二、《琉球藝術研究》八、《文字の史の研究》一‧四、《西域探險日誌》。

屢次發誓不再買書，而見書即不忍去，此癖不除，亦浪費奢侈也。燈下讀舊書《西域探險日誌》，多荒謬語。

## 二十二日

上午，自作□□，以係禮拜日，故有此餘暇。下午，赴銀座小映畫院看王爾德原作《婉德彌兒夫人的扇子》一片，甚佳。晚間，頭痛，至田澤千代子處又未遇。

## 二十三日

上午習日文。下午送歲暮禮品與鹽谷溫先生。至雜司ヶ谷墓地拜夏目漱石墓。晚間至神保町觀舊書。歸寓。李佑辰來談，一時去。

東京歲暮師走（臘月），市民因經濟無辦法而自殺者有之，銀行行員、小官吏、犯偷竊者有之，泥棒（泥棒，日語中指小偷。——編者注）尤眾，顯然的可以看出不景氣來。但是也有人定製一個價值四萬元的火缽，用銀質七百貫，資本主義的社會，像這樣殘酷，怎麼樣可以不崩潰呢？東京的富人們，像選妃一樣地選取貧人的女兒來恣意享樂，這是視為當然的。

## 二十四日

上午讀日文。下午在神田買舊書數冊：《日滿文化美術協會展覽會》一冊，《關東廳博物館陳列品圖譜》一冊，中有虎、漢魏土偶、西藏假面、古三味線等照片可供研究之資。

## 二十五日

上午讀日文。下午觀舊書展覽會數處，買來《支那思想フランス西漸》一書，研究頗好。晚間在程伯軒處晚餐始歸。

## 二十六日

下午在李佑辰處同葉守濟等共聚餐。夜赴國民新聞講堂，應ファウスト（浮士德）講演會之招。晤秋田雨雀先生，彼告我曾寫一文登《朝日新聞》批評支那演劇，將尋得一讀之。夜歸頗遲，因散會已十時，復過銀座散步也。

## 二十七日

寫信數通寄國內。天氣甚寒。晚間至王道源處。

## 二十八日 雨。

天氣甚寒。夜再至王道源處，未晤。

## 二十九日 晴。

下午至王桐齡、葉守濟處，均未晤。晚間赴馬場下町徐紹曾處晚餐。夜再至銀座。遊人極眾。

## 三十日

下午至李佑辰處晚餐。復同王烈等赴神田田澤茶店，與田澤千代子之父田澤靜夫稍談，田澤云千代子近習日本舞，方在稽古也。

## 三十一日 天氣復陰。

寫信寄銘竹。下午寫日記。夜至王道源處。王邀余過一酒店飲酒，余固不喜飲，亦勉為盡歡。又同去一日本同學，姓大中臣，亦研究漢學者也。夜半至上野公園叩鐘迎歲，聞滿城皆鐘聲。復至淺草公園，大觀音堂香火極盛，遊人無慮數十萬眾，云通宵不息。再至吉原遊樂地，夾道高樓連苑，率為妓館，吾輩僅在外觀看，不知內中情形究竟如何。恐世界賣淫事業，無此盛大組織矣。夜歸已一時。

# 一九三六年　正月

## 一日

　　赴鹽谷溫師處拜年，並收到年賀狀十餘枚，中以高梨君枝女
史書法最佳。

　　東人度歲，市肆皆休業，飲屠蘇蓋中國之俗，人家門前插松
枝竹枝，此或習西俗也。又於門上懸稻、橘、海老及羊齒類植物
綠葉，結為一束，蓋日本舊俗云。東京雖係繁盛都市，而農業社
會之遺跡，猶可於門上懸稻見之。

## 二日

　　出遊市廛，羅綺滿街，明豔美人，時時遇之。日本正當資本
主義極盛時期，而東京為政治商業中心，故極喧鬧。但都市盜
案，日日有之，為經濟而自殺者，為情愛不遂而心中（心中，日
語中意為殉情。——編者注）者，為數尤眾，此皆中產以下之人，
可見其艱困也。至若農村破產，則更不堪聞矣。

## 三日

　　寄孫毓棠君《詩帆》二冊，前日遇孫於孫易簡處，談頗洽。
與王烈等人約春假旅行。

## 四日

購田邊尚雄《東洋音樂論》一冊，黑澤隆朝《音樂史》一冊，《舞踊年鑑》一冊。

## 五日

安徽留東學生聚餐。晚間與王烈、李佑辰、葉守濟等出發遊大島。由東京灣乘葵丸行，遊客甚眾，艙中擁擠。余身畔一少女，年十六七，以稿紙寫小說，夜深不倦，雖舟身顛頓，而安閒勉學自如，甚可愛也。次晨五時抵大島。

## 六日

晨五時，抵大島，以自動車赴元村，寓柳川旅館。此旅館聞係大島之上等旅舍，價一人二元五角。未及天明，即出登山，遙見富士映朝霞中，景色變幻，甚為美觀。

上三原山，此山噴火口，為情死聖地。上山路滑，頗不易行，沿路茶舍中茶娘，多美麗，語言與東京稍異，髮光可鑑，而梳髻微偏，溫婉無俗惡相。聞此島最初為西人所據，多混血種也。島中婦人運物，皆以首載之而行，首蒙大巾，類西人俗。島中產牛乳、椿油。氣候溫煦如春，椿花已遍開，行處景色均可愛。登三原山頂，由東海邊坐滑車滑下，自行駕駛，急如奔電。步行回元村，已垂暮矣。

晚間，乘輪赴下田，風浪頗大，同行有嘔吐者，余獨不暈不吐，健爽如常。至下田，已次日晨八時矣。

## 七日

晨，下輪後，預定自動車已守候岸邊，即駕車遊下田一周，過吉田松陰舊寓、唐人お吉墓等處。又至日美通商訂約處，日人所謂黑船事件，初亦極受外力壓迫，今甫數十年，轉弱為強，又以其歷施之於他人也。

午餐後，由下田駕車赴伊東。途中風景極佳，自動車蜿蜒山腰間，群峰萬壑，變幻無盡。下瞰滄海，微見翔鷗，精神甚暢，雖雨夜不寐，亦不覺疲。過稻取、熱川等處，多有溫泉。至伊東車稍駐，觀天然養魚池，中蓄毒魚，池水四時常溫，實亦一溫泉也。

由伊東起程，過一碧湖，再小駐，地為一小山湖，景亦幽茜。至熱海寓天神莊一貸家，夜浴熱海原溫泉場，可容百餘人也。

## 八日

在熱海遊養蜂園、梅園、水口園，水口園為坪內逍遙故居，景亦甚佳。梅園梅花，以熱海氣候溫和，已遍開矣。再遊金色夜叉等處，歸寓已日暮。夜浴溫泉大湯。

## 九日

由熱海乘電車，至湯河原小遊，徘徊大倉公園中，清冷水聲，令人憶及在匡山時。

復乘電車至藤澤，下車遊江の島，風景絕美，其南海岸有第一第二兩靈窟，陰森怕人。第二靈窟中，坐一少女，年十五六以來，白衣紅裙，貌絕娟麗。問之入學校否，答云以貧薄故，未入學校。一燈熒然，方手一卷讀之，淒寂動人。以此無辜少女，幽地獄中，不見天日，此日本文明也。又美貌貧女，大率為娼妓。而資本家皆殘酷，殆成日本常通現象矣。

由江の島回藤澤，未遊鎌倉。過橫濱，至南京街晚餐，當回至東京，已晚九時矣。

## 十日

下午往觀《支那海》電影，侮辱中國甚至，此已成為美國人之慣技矣。

## 十一日

接吳天信，約看新協演《浮士德》一劇。

## 十二日

赴大學研究室，參考褌脫舞起源問題。買《燕京學報》一本。

作者所購《浮士德》劇照明信片

## 十三日

接實校來函，催余回校，已函請辭職，惟念任俠一級，受余指導五年，至春假後，則必歸去一視其畢業耳。銘竹寄來《祝梁怨雜劇》十冊，又《浮士德》一本。夜往觀《浮士德》劇，築地小劇場前，人之行列，排過一條街，依次至賣票處，俟余買票時，一元切符已賣切（賣切，日語中意為賣完。——編者注），遂未觀。過歌舞伎座，以四十錢看一幕，甚乏味也。

## 十四日

下午再赴築地觀《浮士德》劇，人更眾，人之行列更長，一元票又賣切，二元票人亦擁塞，幸導演杉野橘太郎先生，為我代購一票，始獲入內。築地座今夜觀眾八百人，為以前所無。《浮士德》演出藝術，任何方面，亦日本劇界以前所無也。觀後極滿意。

## 十五日

下午，至大學研究室參考撥頭舞起源問題。讀印度古聖歌關於撥頭歌數章，並譯其意。赴寶亭料理店開戲劇座談會，探討《浮士德》一劇觀後之印象，夜九時始散。

## 十六日

上午，接陶映霞女士函，約禮拜日往遊。寫信覆之，並寫信

覆殷孟倫君。得留日學生監督處函，安徽省公費，已補他人，帝大同學，均補得官費，惟余一人未得。諸事皆尚鑽營活動，余不喜鑽營，故獨不能得也。事後查知所補者為旁聽生、特別生之類，均不合格，令人深感中國官廳之黑暗，至於如此。

## 十七日

開始寫論文，定題為《唐代樂舞之西來與東漸》，想一個禮拜寫完。

## 十八日

晚間中大同學會聚餐，又是兩元，用款真不知道怎樣去限制。下午赴女子齒科學校治牙病。

## 十九日

赴女子齒科學校治牙病。接高梨君枝函。論文寫成一部分。

## 二十日

赴阿佐ヶ谷陶映霞處，並同遊井ノ頭公園。

## 二十一日

未出門，專寫論文，成功不少。天氣奇寒，室內痰盂皆結冰。

某君想做日本留學生國民黨支部黨委，運動我選舉，真是奇怪，因我並非黨員也。這些東西處處令人嘔吐。

## 二十二日

寫論文。連日自炊，今日頭痛甚利害，房東老闆娘去邪馬台拜天理教，一個下女春子留在家裡生病，沒有一個人管理。

晚間將積存的信都寫清楚，劉獅借去的錢也要一要，這個傢伙是著名的滑頭。

近來每夜到十二點才睡覺，街上到處打更梆子，這是在南京聽不到的。一提起南京，總想起我的一群學生來，這些孩子近來怎麼樣了呢？我得快回去呀。

## 二十三日

上午十時起，赴文學部研究室寫論文。晚間十時止。常做十小時的事情。

## 二十四日

論文已將完成。李佑辰來說要辦一雜誌，內容是反法西斯的，要我作發刊詞。我說請郭沫若作或許看的人多，因為他是著名作家的緣故。至今井和子家，其母方臥病。

## 二十五日

終日寫論文，抄寫並增補其內容。

## 二十六日

抄寫論文。

## 二十七日

抄寫論文。得王德箴女士來信，即寫信覆之，並寄信小石先生。

## 二十八日

抄寫論文。買《大日本演劇史》一冊。

## 二十九日

抄寫論文。買《影》雜誌五冊，《亞細亞》一冊，俱美國出版。

## 三十日

抄寫論文竟，付書店裝成一冊，擬即送交鹽谷先生。

## 三十一日

赴北神館舊居停處，相見倍親切，送與江之島帶來茶盤一支，寫字兩幅送田澤靜夫及其女千代子。

# 二月

## 一日

檢點作歸計。赴鹽谷先生處，未遇。購箱一隻，將書裝入。

## 二日

赴文求堂買《燕京學報》十八期一冊，中有論元代演劇情形，頗佳。晚間讀元曲中八仙的故事竟。

## 三日

寒夜讀《唐代之奴隸制度及其由來》。奇冷。

## 四日

上午赴文學部研究室候鹽谷先生不至。下午雪大降，與趙玉潤、王雲程兩君坐談不去。讀趙邦彥著《漢畫中所見漢代人遊戲考》一篇，於吾頗有助。晚間，雪愈大。晤王桐齡君，以大島所攝照片贈之。帝大有兩個中國老學生，一王桐齡，一錢稻孫。王為北師大教授，錢為清華教授，皆六十歲人也。夜與房東坐談。雪甚大，壓屋振振有聲。

## 五日

晨起，晴朗，大雪彌望皆白。電車不能開動，皆停頓。乘汽

車至鹽谷先生處送論文，又未遇。赴植物園看雪，景頗美麗，踏雪歸。下午劉獅來，自訴窘狀，即去。晚間赴帝大圖書館，寫詩一首《阿比西尼亞讚歌》計八十八行。

得龔啟昌信，囑代買兒童用品。又寄出《詩帆》三包，《祝梁怨雜劇》一冊。又請保護祖墓開平王常遇春墓呈文一件。又寫寄倫敦蘇拯信一封。

## 六日

撿理行裝作歸計。赴東京驛問船期，據云十一日有英國船。

## 七日

買書籍數冊，此行歸去，書籍四箱，較之前次更豐富也。

## 八日

寫請庚款呈文，交李佑辰代呈。下午至程伯軒處，請其為證人。赴神田佛侖倍爾館買幼稚園用品。赴舊書店買梵語戲曲《沙慕達侖》，定價二元，而索價三元八角，以其貴也置之。

## 九日

再赴神田松村書店，將《沙慕達侖》一書購來，書估惡價，亦無如之何。晚間至今井和子處辭別，其母女云，明晚來我處。和子慧美，其母亦溫淑也。

## 十日

至郵局將錢四百元兌出。下午赴橫濱買船票，英國船價昂，且無割引，因改乘十四日美國船，價二十二元四角。夜和子與謝君同來，贈我水果一箱，留為途中解渴。夜送和子至市場前，殘雪滿途，又降微雪矣。買來限定本詩集四冊。夜讀《沙慕達侖》。寫詩一首。

## 十一日

晨，理髮。至和子家，已十一時，其母命和子獨與余出，即赴北平料理午餐，和子謂味甚美，為之盡飽。赴日本電影劇場，因係祭日，人多，未入觀。赴銀座散步，購食物數事，即送和子歸家。

夜與王道源品茗閒話，余謂將寫一冊《東京印象記》，將日本社會，加以分析，雖來此僅一年，已將其社會底蘊，窺見不少。過大塚，作《聞箏》詩一首。

## 十二日

上午，入浴。赴帝大研究室讀《西域壁畫所見服飾研究》，原田淑人著。晚間葉守濟、王道源來，談至十一時去。

## 十三日

因夜來炭氣充滿室間，晨起頭眩異常。作《東瀛春宴》詩一

首，留別同席諸人：

> 東海春潮生，野梅花巳吐。
>
> 今日良宴會，酒侶結三五。
>
> 醉眼睨人寰，乾坤一腐鼠。
>
> 舉世皆沸騰，大盜踞樞府。
>
> 斯民憔悴盡，何處乾淨土。
>
> 諸公且醉歌，吾為諸公舞。
>
> 丈夫手中劍，早為鏽花腐。
>
> 讀破萬卷書，於世究何補。
>
> 勿作西台哭，勿為冬烘儒。
>
> 少年郁奇氣，斬鮫射猛虎。
>
> 海上長風生，行矣奮鵬翥。

　　赴富士前町東洋文庫。再赴李用中處，將詩交其轉致同會諸人。至徐紹曾處辭行未晤。赴本鄉座看ミモザ館，日人善為宣傳，其實未見甚佳。徐紹曾請晚餐，以時晏未去。

## 十四日

　　晨起料理行裝。李佑辰、王烈、葉守濟等來送別，即同去早餐。餐後以自動車二台赴橫濱，王、李同送行，即登美國大來公

司輪船 President Grant 號，乘客頗多，無來時舒適。王烈讀吾文而善之，坐談至開船前始去。六時開船，風波平靜，惟去日轉對東京留戀，且食和子所贈水果，心愈念和子耳。

## 十五日

舟抵神戶，上岸略遊覽，作書寄徐紹曾君。在東京與王烈臨別時，託渠買《ロシヤ語講座》六冊。彼習俄文一年，已能自由讀書，因羨彼而有此動機，欲自習求進，通一新工具，彼亦引余為同志也。

## 十六日

過長崎。

## 十七日

晚間，風波稍大，但健飯如恆。諸同舟者多作書函，余亦草一書寄和子，以慰其望，知和子必念吾也。寫成俟抵滬乘車返京時發出。

# 東瀛紀事二
（1936.8.1–1936.12.20）

## 一九三六年　八月

### 一日

　　上午買零用物品，並赴鴻章紗廠訪主任諶悟莊君，參觀該廠各部。莊君云：紗廠因受帝國主義經濟侵略，更被銀行家壓迫，各廠均虧折不能支持，有崩潰之虞，現在勉強支撐而已。下午旅館結算，即上秩父丸，因明晨開行甚早也。晚餐因王暉明同學招請，同遊觀舞，歸船已十二時。

### 二日

　　船七時開行，坐三等艙二十七元。此船設備頗佳，為日本一大商船。

## 三日

　　風浪大，微暈。急雨不能散步。聽兩美國人談香港情事，並討論世界現狀云：墨索里尼、希特拉皆是強盜，若中國與蘇俄合作，則將予帝國主義一大威駭云。

## 四日

　　午舟抵神戶，上岸遊覽。乘特急電車赴寶塚觀劇。此為寶塚少女歌劇本店，故規模頗大，至暮始返舟中。

## 五日

　　再上岸遊覽。遇友人巫寶三赴美入哈佛讀書，即同在大丸午餐。送彼至阪神電車站，即歸舟，三時啟碇東行。

　　夜不能寐，坐甲板上與一日人談話。思念和子，成東海吳歌數首：

　　　　不忍池邊樹，青青又一年。

　　　　郎去無消息，春花紅可憐。

　　　　莫謂風濤惡，莫謂海水深。

　　　　妾有凌波步，夜夜夢尋君。

　　　　盼郎郎未歸，海水茫茫綠。

　　　　昨夜櫻花謝，紅雨落撲籟。

踟躕日暮裡，是妾憶君時。

春鶯莫亂啼，引起儂相思。

灼灼芙蓉花，照儂顏色好。

採之欲遺誰，郎歸胡不早。

晚蟬唱高樹，明月照疏簾。

妾心無所寄，終夜未成眠。

## 六日

上午，抵橫濱。劉世超、胡澤吾兩同學上船來接。上岸未多盤詰，因余係帝大學生之故，稅關檢查吏，檢余書物，見《紅樓夢》木刻圖，稱美不置。雇一自動車赴東京，住大學正門前雙葉館。盥浴少休，即赴林町今井和子家。女與其母，相見倍親，留余晚餐，餐後始歸寓。

## 七日

尋葉守濟，兩次未晤。下午赴芝園孫寓，將方令孺、宗白華兩人所帶東西送去。歸途過神田，將陳桂森託帶《留東學報》稿送去，即歸寓。

## 八日

將銀行匯款兌出，存郵便局。赴守濟處，將帝大交費單取

來，即赴帝大文學部領取學生證及鐵道部割引券。預備赴伊東消夏。晚間再赴和子家，和子病傷風。夜雨閒話，為之忘倦。

## 九日

至銀座新宿，購買海浴用品。轉車至女子醫專丁玉雋處，已赴熱海避暑去矣。晚間至和子家，送還昨日之雨傘，閒話即歸。

## 十日

晨，與守濟將荷物行李送劉世超處，即赴東京驛購車票赴伊東，計二元三十錢。

車抵伊東後，問途至湯川松月院下。森野松平方晤劉世超。居此有莫先進、胡澤吾兩人，飲食自作，因即加入同住。

所居為一富室別墅，風景至佳。白色小樓，下臨滄海，長松當戶，修竹入窗。下蔭雙溪，蟬聲如沸，野蕙拂乎井闌，山花繞於牆下。橘樹垂實，周迎為籬，出門石徑，架以小橋，道側老櫻，皆百年物。遠眺海上，蔚藍無際，時有白帆，隨風遠引。夜聽懸瀑，淙淙疑雨，繁星在天，遂入夢寐。曩年息跡匡廬，攀登青嶂，雖有山水之勝，無此樂也。

此地既可海浴，並有溫泉。日常生活：上午科頭箕踞，讀書松間；下午海浴，或入溫泉，精神甚暢。有時戴大草笠，着和服，緩行稻隴間。晚風飄袂，頓忘塵暑。

## 十一日

行李兩件，由車站送來。讀高爾基《天藍的生活》。下午赴溫泉ブノハ游泳。訪王烈，彼居松原豬戶五五五鷲田方，與此相去甚近。

寫信寄東京和子，並寫家信。初着木屐，頗不慣。下午浴溫泉，訪程伯軒。晚間山風甚大。

## 十二日

將《天藍的生活》讀完。下午浴海中。寫日記。晚間新來張文曦君，四川人。又同做飯者有成聖昌君，六人同餐甚樂。

## 十三日

讀拉馬丁《葛萊齊拉》，陸蠡譯，筆墨流暢，文采斐然。下午赴溫泉ブノハ練習游泳。晚間，海中放河燈，千點浮水面。與同居數人，赴海濱散步。納涼祭藝伎演劇，觀者頗眾。九時歸寢。

## 十四日

寫信寄方令孺，又寄夏華傑、周學儀、許勉文三女生。本日做飯，由我當番。

這裡是天堂，但是在天堂裡也有地獄的遊行者。在我們周圍生活的人們，我知道有兩個是很苦的。一個是我們用的下女清

水松枝，是三十多歲的人，已經有四個孩子，男人失了業。她很辛苦的做事，替我們燒飯，每月僅只九元的工錢，而且是吃自己的。自己做工還不夠自己的伙食吧？除了替我們做工外，餘下的時間，就回家洗衣服，所以很忙。第二個是八百屋的小僧，一個十六歲的孩子，很聰明而誠實。主人只用他一個，每天替顧客不停地送野菜，忙得不可開交，今天聽說傷了腳。

下午，浴溫泉。讀《葛萊齊拉》終了。夜坐松月院松下觀花火。收丁玉雋來函。

## 十五日

晨起精神不佳，因夜失眠。讀巴金譯《門檻》內《門檻》《為了知識與自由的緣故》《三十九號》各篇，感動力很大。下午入海練習游泳，並浴溫泉大湯。夜睡眠不佳。寄羊羹一盒與東京和子。

## 十六日

晨起精神不佳。讀《薇娜》一篇，《門檻》一書終了。王烈來，借去洋十元。下午海浴。夜溫度降低，頗涼。

## 十七日

寫信寄田漢、歐陽季修、酈仲廉、方令英、王暉明等人。下午浴溫泉ブノハ。收田澤千代子家來函。讀《考古學概論》，蘇

聯國立物質文化史考古學門編纂，早川二郎譯。內《古代シベリアの祭祀の領域かり》一篇。

## 十八日

晨起頗早，海濱氣候漸寒。返東京一行，過宇佐美、網代，路旁人家院落中，夾竹桃皆盛開，枝頭燦爛可愛，大皆成樹。想均多年物也。下田、伊東、熱海等地，本皆漁村，以日人善於經營，交通便利，林木遍植，村舍整然，遂為富人避寒避暑名區。溫泉所在多藝伎，以日人多喜淫樂，且視為商業也。

下午二時至東京，帶伊東土產，送與和子，和子病已癒矣。赴女醫專看丁玉雋，未晤。晚間至錢雲清處。夜宿壽館，與錢所居，望衡對宇也。

## 十九日

上午再看丁玉雋，並至王桐齡、葉守濟處。下午與錢雲清赴帝國劇場看電影，並往銀座散步。夜仍宿壽館。東京天氣已涼，夜有薄寒。

## 二十日

上午，將留學生監督處函發，即乘車返伊東，過大船，下車赴鎌倉、逗子一遊。至鎌倉下車，觀大佛，藝術精工，莊嚴偉大，

徘徊久之。至由比ヶ濱，水浴者甚眾。來此避暑者多金持，攜大遮陽傘，女子多美麗。此地以距東京近，來去較便，海濱有跳舞廳、咖啡店，頗似青島也。上車再至逗子，此地多富人別墅，女子多美麗，海濱人亦眾多。

乘車由大船回伊東，經熱海未停，至湯川寓居，已六時矣。夜浴大湯。

## 二十一日

上午至程伯軒處。下午寫信寄許恪士主任。浴溫泉ブノハ。夜談留東學生怪現狀，眠頗遲。夜雨。

## 二十二日

降雨。天氣轉寒。

## 二十三日

寫信寄鹽谷溫先生。

## 二十四日

左臂左腿神經痛。浴溫泉亦不效。

## 二十五日

由余當番做料理。下午浴海中。

## 二十六日

上午將行李配達送東京，即擬歸去。下午二時，由伊東乘乘合自動車至熱海下車遊覽，浴熱海園。夜聽藝伎小山光子唱歌，所唱為慰勞滿洲兵士歌，日人侵略野心，無所不用其極，即貧女為伎，宛轉痛苦，亦受醉麻而不覺也。

## 二十七日

早，浴熱海園。下午歸東京。晚間即居追分アパート，東京仍極燠熱，悔不應歸。

## 二十八日

上午至葉守濟處，將存放葉劉兩處荷物搬來。夜來往和子家。

## 二十九日

接校工李家坤信，云許主任又辭職，其原因為某要人子女欲入幼稚園，未獲如願，甚加責難，故憤而出此。寫信寄羅子正、李日勤、沈冠群諸人。寄丁玉雋一信片。

## 三十日

接伊東湯川松月院下森野方所雇女工清水松枝信。此女工極苦，已有小孩數人，但誠實耐勞，性格婉淑，今其書函，亦能通暢。余常謂世界勞動無產者，多是聖人，此亦一聖母也。

## 三十一日

下午赴孫洵侯處。大雨。至徐紹曾處，雨仍不止，寒熱交並，頭痛如搗，冒雨歸來，衣履盡濕，中夜始癒。得玉雋來信。

# 九月

## 一日

遷住南向一室，仍燠熱，且市聲喧囂，無一刻可以寧靜，擬另尋一室遷去矣。

追分アパート住室，為友人錢雲清所代尋。錢上海人，婉麗多情，藝術趣味頗高，在日本大學習洋畫。暇輒陪其觀畫展聽音樂，客中有人相慰，頗忘寂寞。

寫信寄田洪、李也非、陸露明等。

讀報見蘇聯齊諾維夫加米尼夫等十六人已判處死刑。又過去工團領袖托姆斯基亦自殺。前紅軍司令拉卓維斯基亦處死刑。此一大陰謀案結束，以為背黨獨裁者戒。

國立中央大學本屆招考新生揭曉，中大實中任俠級學生二十二人，考入中大十四名，最優者保送三名，共十七名。其他五名，有不考中大者，有未升學者，有未錄取者。女生許勉文，

年甫十六歲，考浙大、清華、中大皆錄取，誠難得也。

## 二日

晨，同學王輝明來。陪同赴北神館尋居址，購用具，沐浴，遊銀座，以王君初來日本也。晚雨。

## 三日

下午同王輝明購物。赴芝園孫伯醇處，談至十時始歸。大雨初霽，月明如鑑，在芝園松下看月移時，心境甚適。

## 四日

以昨夜眠遲，晨起神經痛，精神不適。同王輝明取錢，頭昏欲倒。下午程伯軒來，約赴淺草看電影。此地皆下等社會遊樂之所，有如南京夫子廟也。歸時又降雨。

## 五日

下午同錢雲清赴白木屋聽三浦環女士聲樂研究會，中有清水靜子女士歌《莎樂美》甚佳。晚間至程伯軒處，夜遊日比谷公園及銀座。

## 六日

赴河田町女醫專丁玉雋處，玉雋適外出未晤。至雙樹莊仇

東吾處，坐讀中國報紙移時。至王烈處討論文字源流，謂日文中有許多アイヌ語，如富士山之為火山，麻布區アサブ之等於坂サカ。如關東地方稱吾妻アヅマ一詞，即アイヌ語。東亦讀如アヅマ，吾妻兩字，漢字之對音也。古事記中，附會不經，因悟中國文字中亦必有原始土著苗人語在內，或南洋土人語在內，惟不可細辨耳。中國語在漢以後，外來語更多，多為雙聲疊韻字，較可辨矣。

晚七時歸，玉雋已來過，約十日午後再來。

夜讀《印度文學》，十時寢。電車聲擾人極討厭，將遷居。晨曾寫信寄和子。

## 七日

晨，六時半起身。寫信寄英國蘇拯、比國汪漫鐸，中大宗白華、汪銘竹等人。下午赴日比谷映畫館觀《仲夏夜之夢》，甚佳。赴築地購票，觀新協演《夜店》，開場已一小時，遂定明晚觀覽。此次紀念高爾基，凡演三劇，中華劇團亦參加，演一劇為《孩子們》。

## 八日

下午丁玉雋來，同往觀《仲夏夜之夢》。散後同赴中華第一樓吃飯。五時赴築地小劇場觀劇，晤梁夢回君，邀余參加此次演

劇，余漫應之。在劇場並晤沈仲墨君。

## 九日

下午同程伯軒夫婦、錢雲清女士往觀電影，因彼等請余，余不能不應酬也。歸途購書二冊。余飯不能飽，寢不能安，心甚苦之。

每夜多惡夢，神經不得休息。晨起則左手左腿，微覺麻痹疼痛。現右手關節亦痛，病恙日增，如何是了。雖每晨沐浴，亦無效也。

夜靜聞蟋蟀的聲音，便思故鄉。早晨又是電車擾人，不能成寐。電車來回，如一把鋸，非鋸斷人的神經不止。

## 十日

上午沐浴。讀報，西班牙政府軍，仍有勝勢。寫家信兩通。下午赴今井和子家，和子赴鄉間未回，與其母閒談半日。赴西久保（虎の門下車）明舟町二二新協劇團稽古。千田是也云，中華劇《孩子們》，每晚六時開始。

至銀座六丁目國民講堂參加高爾基追悼紀念會，演講者有升曙夢、秋田雨雀、袋一平、村山知義、千田是也、伊藤熹朔諸人，中條百合子因事未至，其女代讀一悼文。演講後復映一影片《北極探險》，余所受感動甚大。夜寢已十二時。

# 十一日

上午讀大槻文彥著《言海》云，久保之意為四面高中間窪之地，故女陰亦名久保。久保之為窪，與麻布之為坂，恐均出アイヌ語。又日語クルマ之意為車。取其運轉之意，漢語亦云久兒，或書為轆轤為古礫，疑與此同出一源。

春日町之讀為カスガ與飛鳥山之讀為アスカ原為上古所用之「枕詞」，至奈良時代猶用之於文章（以枕詞冠於句前，必為名詞、動詞、形容詞、副詞等），例如：「春日のかすが」、「飛鳥の明日香」，其後直讀春日飛鳥為カスガ、アスカ耳。

下午錢雲清借一優待券，赴上野美術館看二科展，好者甚少。惟山尾薰明所繪《南洋の女たち》兩幅，用筆沉着，尚佳。所陳葛雅（Goya）作《西班牙鬥牛圖》三十五點（原四十點，被刪五點）極佳，愛不忍去。究竟作西畫非西人不可，日人能如此者未有也。

晚間赴新協觀中華劇團稽古，梁夢回君約明日六點再去。歸途過銀座買古代神話郵票二枚，價五角，甚愛之。收陳行素來信。夜醒成詩一首云：

> 牆外蟋蟀相對語，池西螢火逐群飛。
> 豆棚瓜架兒時事，瀛海東邊有夢歸。

## 十二日

擬作文寄陽翰笙君，惟精神不振。下午寫日記。赴神田九段，九段新築大アパート，高七層，尚未完工。至北平料理晚餐。赴三省堂買書。至新協。歸途過銀座，買諸零物。

許久不寫日用賬目，茲記本日賬目如下：

付洗衣費十錢　風呂五錢　午餐二十錢　買麵包九錢　發黃成之信一錢五　至神田電車十錢　晚餐三十錢　買複寫紙一冊三十錢　複寫筆十錢　藍襯紙七錢　《露語發音講話》五十五錢　至虎の門電車錢七錢　歸途電車七錢　在銀座買意大利郵票十錢　買畫片卅錢　買小盆景十五錢　買《古事記全釋》一元二十錢　買德文畫集一小冊二十錢　買梨十錢

以上共四元〇三錢，此中浪費者多，實用者少，記之可見日常生活之一斑。

夜寫散文一篇。下一點始寢，睡眠不佳。

## 十三日

晨起，精神甚倦，再寢又不成眠。李佑辰來，約下午開帝大中國學生會。午，入浴。下午赴帝大第二食堂，以來遲未見一人，飲牛乳一杯。即赴神田遊舊書店，又購書多冊。生有買書癖，無可如何，自己無法管束自己也。晚餐後，歸寓。

記今天的用度於下：

早晨麵包十八錢　風呂五錢　午餐十錢　牛乳六錢　晚餐二十錢（以上五十九錢）　襪子一雙二十五錢　電車費十四錢　西村真次《世界古代文化史》六冊四元　濱田耕作譯《考古學研究法》一冊一元五十錢　梅原末治《在歐米の支那古鏡》五元　有坂与太郎《泰西玩具圖史》一冊一元七十錢　英文《太平洋地理雜誌》一冊十五錢

以上共十三元三十三錢。

## 十四日

上午，精神不佳。下午，送土儀赴鹽谷先生家，未晤。至孫易簡家，談至夜深。孫云：王道源追求今井和子甚力。聞之心情震亂，近所未有，遂歸寓。車過銀座時，稍徘徊，見有三數少女，孤寂立街頭，此蓋所謂街之女也。夜不成寐，起寫信寄王道源，告以余與和子關係。終未成眠，晨起甚苦。

## 十五日

上午，步許世英大使六十四初度韻一首：

照人肝膽見孤忠，涵濡群倫是此翁。

高士許詢能濟勝，長才魏絳待和戎。

心能靜定銜杯醉，思入滄溟落筆鴻。

胸次層雲生海嶽，天都策杖有誰同。

赴孫宅午餐。餐後赴共樂社觀古物賣展，佳品甚少，無當意者。夜既失眠，復未午睡，精神極疲，歸寓小眠。晚間赴王道源處，今井和子亦在。余感情奮張，理智不能抑止。又談至半夜，始歸寢。失眠。

## 十六日

晨起入浴，精神稍好。赴大學，擬讀八杉之露語。晚間赴新協觀排演。頭昏，不久即歸。

得孫伯醇書，囑赴其寓，為許世英書冊頁。

## 十七日

赴孫寓書冊頁。下午，頭昏痛，稍寢息。滝野川區中里町三四八前野元子孃，慧美健康，來室共談，相見互相愛悅，惟此孃係基督教徒，頗守禮法，言不及其他也。

## 十八日

上午，前野孃又來談，有依戀之態，談頗久，云將返家。余謂不知何日再見也。上午赴築地。

下午程伯軒來，約至其家。晚間至築地管理後台。中華戲劇

協會此次參加一劇，殊不佳，但築地劇團所演，則甚精彩。因頭昏早寢。

## 十九日　曇天（即陰天。　—— 編者注 ）。

晨骨節痛。微雨。入浴。體重由十九貫減至十八貫五，攬鏡自窺，白髮見一星矣。

前野元子，長於英語，自云喜讀《舊約》中《雅歌》。余亦愛讀此詩，因相愛悅。彼走後，為之思念不置。

午，赴程伯軒家，擬合譯高爾基《勃雷曹夫》一劇，近日築地劇團正演此劇也。

下午赴築地管理後台，並觀《勃雷曹夫》第三幕，甚佳。晚間飲酒一杯。天雨。早歸寢。

## 二十日　曇天。

討厭的雨。一大早鼓就咚咚地響，追分町マツリ明日是正式的一天，今天預備，擾得人五點鐘就起身。日本的祭神，小孩子同大人，各分為組，一大群人抬着神的偶像，互爭勝負，非常熱鬧，聽說鄉間更盛，這的確是原始的儀式。

元子來，其姊妹邀余談話，以水果葡萄享余。

午餐時買得《松井須磨子的一生》，此女為著名的女優，一生像一首詩似的。

## 二十一日　月。

上午元子來，相談甚久。彼愛余甚至，余亦愛彼甚至，但彼篤信宗教，勸余極力克制肉慾，謂人當注重靈的生活。余謂其為唯心論者，超出現實以上云。

午赴神田。下午同孩子們閒玩一些時候。收到國內寄來信甚多，寫覆信五通。

## 二十二日　火。晴。

上午赴日動畫廊觀法蘭西民眾版畫展覽會。午至神田午餐。赴伯軒家小坐，歸寓。元子來室云：彼之母、兄、姊均反對嫁余，但彼單獨愛余，俟余明年歸國時，即與余同去云。言下淚皆瑩然。余吻之者再，始稍解顏。

下午赴大學晤鹽谷先生，彼講授《張生煮海》劇，中有不明了處，即以問余，並云田邊尚雄先生希與余一晤，約下禮拜二，三時，在教官室晤面。並云將贈余《西遊記》一冊。

今日購買下列各書：《先秦天道觀之演進》《西伯利亞》《秦漢美術史》《西洋芝居土產》《張生煮海》。

晚間，元子姊妹來我室，因即說明互相愛慕之意。元子與五子云：將歸家稟知其母，觀其旨意，以為定奪。余自說明為一無產者，將來生活，亦無若何保障，願其自考慮也。

## 二十三日

上午沐浴，頭眩。讀郭沫若著《先秦天道觀之演進》。午餐時飲威士忌一小杯。小眠，頭眩略癒。但近來總不喜做事，腦病不癒，將為終身之累。下禮拜起，擬即治療。牙病亦須加以整理也。

將郭著讀畢。寫日記。

元子來辭別，云歸家視其母，不知成就如何。

元子為一基督教徒，舊道德觀念極重，貌雖不甚美，然在中人以上。健康、聰慧、活潑、真摯，非一般摩登伽兒所及。習外國語及刺繡，勤懇能做事，頗為一賢妻良母標準。余畏負擔家庭，但生理上又似非一女人不可，躊躇再三，不知所可也。

昨日開始訂報一份。中日關係，又形緊張，日人近提出劃華北五省為己有，如此侵略不已，中國非至亡國不止，而當道者仍不覺悟也。

晚間，竹澤五子自其家歸來，云其母已允婚。前野元子孃，今後將屬於我矣。夢中頗快意，遂酣寢。

## 二十四日　木曜。晴。

讀報，上海中日又生問題。

今日擬開始翻譯高爾基《勃雷曹夫》一劇，但精神不佳。下

午，王烈來，坐談一小時。帝大同學會在日華學會開會，到六十餘人。散會後，陳伯鷗約同赴築地小劇場，俟《孩子們》一幕終場後，即轉赴神田富山房買舊書，計買得下列各書：

《舞樂圖》一冊四元五角、《人類協同史》一冊八角、《新舊約聖經》七角、《英和辭典》三角。

在杏花樓晚餐。返寓。

昨晚在銀座夜市買剃鬚刀全付，一元二十錢。又根付一個，上雕三番叟舞踴圖，甚佳，費錢一元，可謂廉價。寓主人云，此物大率五元至十元方能得之。前人舊物，存者已希，於此猶見江戶趣味也。

得陽翰笙書，並索稿。

## 二十五日　金。晴。

上午入浴。因早醒精神不佳，整理書籍，讀書一小時，頭昏輟讀。下午前野元子之母，來寓談二小時。其母大家風範，言談亦真摯，云元子既相愛悅，將許為婚妤云。余數年獨處，雖時感煩悶，尚無家室之累，頗覺自由。今以一時情感激動，愛一天真少女，自不能負彼之望。彼必欲嫁吾，終當有以善其後也。一身供諸社會，死生皆在度外，若有眷戀，便多顧惜，瞻念前途，如何如何。

晚間，赴孫湜寓，孫外出未晤，歸已十時。得鹽谷溫、高田真治兩先生函召，約十月七日下午五時在學士會館飲宴，即函覆之。

宋震寰、李佑辰來，適外出未晤。

## 二十六日　土曜。晴。

晨起，洗面，返室。元子已來，默坐室中，云其兄對於姻好大反對。昨晚今晨，均未進餐。但誓相永愛，雖結婚不得自由，俟余歸國時，當家出相隨云。余吻之者再，囑其保重，臨去以玉佩贈為紀念。此玉環為余所愛，佩之常不去身，一面守宮紋，一面穀紋，一溫潤蒼玉也。（其兄名前野貞男）

錢雲清女士，以麥羹餉余，食之味甚美，數年未嘗此類食品矣，蓋惟故鄉有之。

天氣轉陰，降雨。精神極壞。下午一時，赴佛教青年會聽高楠順次郎先生演講。

寫信覆鄭明東、陸孝同。寄元子書二冊（《祝梁怨雜劇》與《毋亡草》）。夜覆高梨君枝、斎藤正子兩人信。睡眠不佳。晨起身左側微痛。

## 二十七日　日曜。大風雨。

上午與葉守濟同赴東中野宮園通宋震寰處。午餐食餃子，為

之盡飽。下午回寓。晚間與同寓諸日本人閒談至十時。夜大風撼窗戶，時時為之驚醒。

竹澤五子帶來元子書，私以交余，辭旨悲惻，誓相永好。此女多情，余將何以慰之，惟其兄作梗，故多不幸耳。

## 二十八日 月。

晨起精神不佳。寫信與元子，託竹澤五子帶去。入浴。下午，寫信寄子正、明嘉、德明、茉莉等人。赴早稻田看鄭明東，即同赴銀座。買書三冊，價一元；買根付一個，價五角。歸寢，又失眠。

## 二十九日 火曜。曇天。

晨起寫《務頭論》。李佑辰來云，中大同學將於一號開會。讀台灣小說《送報夫》一篇。下午赴大學應鹽谷溫先生之約。彼介紹田邊尚雄先生，與余討論務頭問題，屆時未至。少停鹽谷先生來云：十月末在上野學士院開漢學大會，請余報告研究論文。且謂中國人中，只余一人而已。並約明日下午六時半會談。

晚雨。與大中臣同學在第二食堂晚餐。

晚間入浴。同寓一日婦名吉村者，來室告貸五元，並在桌上亂翻信片，頗為令人不懌。

燈下讀朝鮮張赫宙小說《山靈》一篇，令人甚感動。與《送報

夫》一篇，皆不易多見。

## 三十日　水曜。

　　上午赴高島屋買茶壺茶杯全付。下午一時至三時，學俄文。東大教授八杉貞利先生，對露西亞語研究，甚為精邃，聞在日人中地位甚高云。赴李佑辰處，稍談。至神田買來《初等露西亞語文法》一冊。晚間，赴帝大山上會堂開漢學會，到有鹽谷、高田兩教授。一戶君及水野君遊華歸來，均有報告。一戶並攜來紅格本《四庫全書》兩冊，一為王十朋撰《梅溪後集》卷二十八、九一冊，一為鄭樵漁仲編《通志》一冊，見此令人至為不懌。華夏珍物，橫被劫取，令人有無窮之感也。

　　今夜為中秋夜，月光至佳，滿地蟲語，令人動孤客異鄉之感。

# 十月

## 一日　木曜。天氣漸涼。

　　晨赴葉守濟處，約彼至早稻田前東瀛閣開中大留東同學會，計到十四人。聚餐後，推選委員五人，常務委員為余，文書葉守濟，財務魯昭禈，交際葉君，學藝陳君，攝影後即散去。余與葉守濟、李佑辰、劉世超等四人乘自動車赴荒川郊外散步，野港蘆

花，令人動秋風蕭瑟之感。暮靄蒼然，燈火已明，始歸市內。夜同房主人閒話。

## 二日　金曜。曇天。

晨讀報，見日兵士在滿戰死消息，為之悲感。此皆東京好市民，為帝國主義野心家強迫以去，以生命為三井三菱等財閥作先驅，誠無辜也。帝國主義者慣以愛國名義相欺騙，無恥而已。余愛日本人，有如自己兄弟。余視任何國家之軍閥，皆如仇敵。

上海又緊張，如不幸發生戰爭，不知又有多少無辜者死亡。

八時赴高島屋古書展，買書數冊：

《印度支那密教史》一冊 0.5 元，《中央アジア発掘のミイラに就いて》0.5 元，《考古學論叢》二冊 2 元，《劇壇之最近十年》1 元。

又前日所買書：《ユリシス》二冊、《現代のソヴェト演劇》一冊、《東京帝室博物館講演集》第七、《民俗藝術神事舞解説》、《世界古美術展覽會目錄》。

下午，天雨，微寒，換青色西服。晚間居停主人竹澤請吃親子餅，飽餐。夜風雨未停。寫信寄元子。聞元子因其兄反對姻事，為余而病矣，可為一歎。

## 三日 土曜。

上午赴高島屋買《繪文字及原始文字》一冊。風雨如晦，天氣漸寒。下午段平佑來談。入浴，身體頗爽適。夜讀書至九時半。寫一信寄胡小石師。寢中忽憶黃芷秀女士，數年未通消息，擬寫一信寄之。即起挑燈，書數語云：

> 讀書東瀛，忽已兩載，每見明月，便憶清輝。往昔之情，雖如逝水，秋階獨坐，未能忘懷。自分孤獨之人，惟有孤獨終世而已。

## 四日 日曜。晴朗。

早起健爽。昨夜寫黃函未終，不擬再寄，故不續寫。早晨進牛乳後，即赴芝園孫寓，同八姑遊千葉。秋來海岸，氣候高爽，攝影數張，薄暮始歸。孫伯醇子在千葉醫大附屬病院養痾，贈我御祭禮照片一帙。

至孫寓與伯醇談至深夜始返寓。伯醇有陳師曾所治印三方，頗佳。

關於壽式三番叟起源問題，三番叟出於能樂之翁，因受陰陽說之影響，跳舞在開場時，為鎮台而用。蓋亦源於中國，查與中國所謂「跳加官」相類。而三番之名，殆由於中國舞台開場打鬧台三番歟。打三番為驅煞之用，最早或起於漢之驅大儺，而跳加

官繼打三番之後，源為出福神，故所持者為「天官賜福」、「步步高昇」等吉語對云。陰陽禍福之說，至漢方盛，至天官之名，亦始見於《周官》《漢志》記大儺情形，亦頗詳盡也。

另一問題為日本古墓所出玉鉤，作科斗形，與埴輪同時。此為今南洋民族遺物，今其頭飾所懸猶作此形，《魏書・倭人傳》所謂遍身塗紅者是也。

## 五日　月曜。

上午與梁夢回約赴築地小劇場取衣服，觀新協演《轉轉長英》一劇。

至數寄屋橋美術共樂社見一端硯甚愛之，上有「大西洞之寶」五篆書，「蘭陵孫星衍記於泰州」數小字，硯盒上篆書「懷米山房曹青玉所藏」數字。石背有一鴝鵒眼，細潤如玉。至低價十五元，徘徊久之，終未入。

下午再赴築地取衣服。晤秋田雨雀先生，即詢日本新劇運動概略。彼云：最初為坪內文藝協會，其次島村抱月及松井須磨子主持之藝術座，次近代劇協會（上山草人・山川浦路，衣川孔雀亦在內），左團次踏路社（村田實・花柳はるみ），藝術座（水谷八重子），新國劇（田澤正次郎）等。至於日本女優之有名者為衣川孔雀（在近代劇協會演イプセン《ノラ》著名），花柳はるみ（踏

路社演オスカ・クィリド之《ウェラ》）此二人皆為天才的，已離舞台。次松井須磨子、水谷八重子，但水谷近已成為商買的。近則東山千榮子、細川ちか子、山本安英、原泉、三好久子等皆有名，東山為藝術至上主義，已成商業劇人，其下皆進步主義（社會的）者。至於敘述新劇運動有系統的書籍，尚不多見。岩波書店《資本主義講座》（杉本良吉著）、《國劇大觀》（飯塚友一郎著）、《綜合プロレタリア芸術講座》（秋田雨雀著）、《五十年生活年譜》（神田ナウカ社）等皆可供參考也。

## 六日　火曜。

上午赴上野帝國博物館參觀，買演講集第五冊一本，又購玉繪葉書兩版。

赴數寄屋橋美術館共樂社。再觀端硯，把玩不置，遂入れ兩枚，一十五元，一十六元，未知有望否？無望亦佳，以身無多金，不能多購玩好品也。

三時赴大學，會田邊尚雄先生。鹽谷先生前介紹與余討論元曲音律者，余問三番叟原來，田邊云：後秦人來日本，於奈良天王寺六人傳雅樂。二人傳散樂，三番叟為散樂之一種，來自中國云。則吾以前推測，或不盡無可取也。又云三味線即三弦，傳入琉球，謂之三線。初入九州，謂之沙彌線，九州今猶仍舊名云。

晚間赴孫伯醇處，談至夜深，承彼為作《秋燈夜話圖》一幅。歸寢已十二時矣。

## 七日　水曜。

以昨晚寢遲，故晨起精神不佳。寫日記二頁。下午一至三時赴大學聽俄文課。下課後赴圖書館鹽谷先生研究室，先生出示所購（百五十元）《新校本西廂記》一書，黃一楷刻圖極精；又《重校本西廂記》一部，亦不多見也。五時同鹽谷先生赴一橋學士會館，應其招宴。作主人者，另有高田真治先生，計到中國學生七人，頗為盡歡。席間鹽谷先生出詩徵和，即成一首，為書之冊上。詩無足取，不錄。

鹽谷先生云：布施助手與高田先生愛一新宿當爐女，囑暇時同訪卓文君云。

散席後，共商回請辦法，始散去。在神田夜市買舊書，略徘徊始歸。買《古硯美之鑑賞》一部。

## 八日　木曜。晴。

晨起頭暈目眩。下午赴大學取回去年所繳論文。此次在上野帝國學士院報告，即為「唐代樂舞之西來與東漸」問題，特重《蘭陵王》《撥頭》兩點。又繳漢學會費洋三元，十五日旅行鹽原會費四元半。晚間赴孫宅，伯醇適外出，餐後即歸。在銀座買來三番

叟舊木版（豐國繪）畫三張，一少女代畫一似顏。夜睡眠尚佳。

## 九日　金曜。

晨起精神尚好。寫一函寄酈衡三南京。寫此次三十一號上野帝國學士院演講說明書。下午赴銀座松屋觀古書展覽會，買《東洋工藝集粹》，伊東忠太博士編，一元；《東亞語源志》，新村出博士著，二元五角。

夜赴新宿夜店，買《唐子》根付一個，錦繪四張。十時寢。

## 十日　土曜。

今日為中國國慶日，實則正當危難，國恥日也。上午將演講筋書寫畢，送研究室交布施助手。與工藤篁君討論三番叟及合生問題。工藤云：三番叟每開始有 To To Tarari 一語，非日本語，為西藏語。此蓋原於印度，傳之西藏，再傳而至中國，三傳而至日本者。關於合生，《新唐書》一一九卷《列傳》四四《武平一傳》云：「伏見胡樂施於聲律……妖伎胡人、街童市子，或言妃主情貌，或列王公名質，詠歌蹈舞，號曰合生。」云云。可考材料，或者尚有，特見聞不固耳。聞孫楷第曾有文討論此項問題。

下午赴銀座松屋，買來朝鮮古鐘紋樣拓片一幅，價四元。上有五女，一女吹笛，一女吹笙，一女擊節，一女拍雙鐃，中一女舞蹈，長袖翩躚，姿態極佳，誠珍品也。兩端紋樣，作大麗花紋。

此物自西域傳來，蓋唐以前銅器云。

晚間赴孫伯醇處，稍談，即赴上野東華亭詩吟會。一群酸餡，醉後攘攘不堪。高田真治教授及府立高等學校長阿部宗孝兩人，被諸學生抬起做町會御祭禮玩弄，不成樣子云。夜寢已十一時。過夜市，買得《歐亞古美術展覽會》一冊，《東洋ザテキの展覽会及び古美術展覽会》一冊。

**十一日　日曜。**

晨起，精神頗佳。滝野川區中里町三四八前野元子來。昨晚方得其手書，久不相見，見則倍親，惟能以禮自持耳。下午赴神田，至程伯軒家小坐。程為兩帝大生詐欺取錢，因談其原由頗詳。近來日本不景氣，大學生做賊做盜者，時時有之，足見經濟之困難也。歸途過本鄉三丁目買書二冊：《日本文學講演劇戲曲篇》一、《蘇聯童話集》一。

十時後始寢。夜起溺，遂失眠。

**十二日　月曜。晨小雨。**

精神不佳。下午赴本一文求堂閱書。至牙科學校醫齒，即贈土儀斎藤正子女士。至孫寓未晤。歸途過銀座買毋亡草指輪一個。夜寢又失眠。今晨讀俄語一小時，頭即眩暈，此身誠無用矣。夜雨。

## 十三日　火曜。

收斎藤正子函。雨。讀報並寫日記。下午寫一函寄前野貞男。晚間讀高野辰之《日本演劇史》。雨止。收本村得一郎、陳昌銘函。

## 十四日　水曜。晴朗。

晨，寄前野《毋亡草》及《祝梁怨雜劇》各一冊，赴大學將鹽原遊覽券退回。至女子醫專診牙。下午，因佑辰將歸國，約其看電影，在神田晚餐，歸已九時。本日買下各書：《從考古學上觀察中日古文化之關係》，一元一角；《武漢文哲季刊》五卷三、四兩期，一元二角；《演劇學》三卷三號一冊，中有朝鮮劇，十錢；《露和大詞典》一部，舊，八十錢；《航た左へ》，十錢；《日本好色美術史》一冊，九十錢。共四元四十錢。

## 十五日　木曜。

忽動興遊西京奈良。天氣晴朗。乘十點三十分急行出發，沿途所見，道路修潔，稻已黃熟。靜岡多茶，岡崎多桑，濱名湖附近，人家多種紅椒，連阡累陌，不知何以需用此物之多也。

稻田中多草人，日語名案山子，讀曰カカシ，其意曰赫，意取赫禽鳥也。

余在車中食堂進餐。餐客頗眾，侍女甚美，招待尤勤。聞每

月所得工值，甚低微也。

　　沿途常下車捺スタンプ（Stamp）以為紀念。五時十分過名古屋，暮色蒼然，已不辨前路景物矣。

　　東京至京都 513.6 千米。抵京都驛，即乘自動車赴左京區京都帝大後尋儲元西，元西赴北海道見學未歸。夜寓其友夏夢幻君處。此間係市外田野，聞桂花香，始知秋意已深。

## 十六日　金曜。

　　晨起頗早。赴西本願寺，為京都佛寺建築之最大者，入其中令人自然生嚴肅之感。於京都驛前西式建築相對，一則令人神經震越不寧，一則令人生宗教崇高之念。東方與西方文化不同，大概如此，惟佛教歷史之發展，亦必基於經濟物質，非可以唯心論也。

　　乘電車赴奈良。過桃山陵前，過西大寺，下車遊觀。寺中松影橫路，景至荒涼，在僧房前攝一景。再乘車赴奈良，此歷史古都，現已成一公園。遊人頗多，長松夾路，馴鹿成群，即攝數景。遊覽博物館、東大寺、正倉院、春日神社等處。博物館所藏多佛像。東大寺建築雕塑，亦至宏偉。正倉院所藏多古器物，惜非曝物日，未能入觀。日暮遊春日神社，道旁多石燈籠，夕照中藤蘿森鬱，山鴉遠鳴，暝色蒼茫，遂乘車歸西京。車中成一詩云：

奈良古寺晚鴉鳴，一片秋霞繞碧城。

吳下士龍悲入洛，蒼茫回首望神京。

日人稱京都為洛陽，故云入洛。至西京時，早已燈火萬家矣。夜仍宿夏君處。

## 十七日 土曜。

本日擬遊京都各名勝。晨起頗早，先至銀閣寺，寺中一泉一石，皆佈置幽雅。寺僧供茶色綠，不知是何茶也。聞以前貴族多於此處論茶道云。寺外流水，夾岸櫻花，清澈見底，景殊幽茜。

由銀閣寺乘電車至平安神宮，後苑景物佈置可愛，殿宇亦巍峨。此間多仿中國唐代建築，彷彿身在北平云。由神宮赴博物館，館中方開江戶衣裝展。又展覽中國古名畫多幅，所見有黃炳中《海棠小禽》，戴文進《雙鹿》，呂紀《松木雙鶴》，王若水《花鳥》，呂紀《雪中花鳥》，徐熙《蓮花》，俞增一花鳥。又呂紀、殷宏、蔣廷錫花鳥各一幅，孫億《牡丹》，吳竹《竹雀》，陳應麟《秋鷹圖》，葉道本《花鳥》，趙昌《群介》，毛松《猿圖》，王若水《竹雁》，檀芝瑞《墨竹》，文徵明《鶴》，林良《楊柳白鷺》《桃花孔雀》，趙昌《牡丹》，薛湘《百雁》，曦庵《蘭竹卷》，邊景昭《蓮鷺圖》等四十餘幅，其中頗多神品，誠不易得也。又館中所藏古器物，有日本古鏡九十七，中國古鏡四十七，高麗古鏡二十七。又

和闐及西安將來品二四九件，又有黑石畫鹿、漢人物車馬浮雕模樣磚、歌舞菩薩雕刻石、三尊佛着色石像、四佛四菩薩雕刻台等，多半由大谷光瑞自中土盜來。大谷善罵中國人為賊，此真賊也。

又雙六局一具，作▉形，亦中國古遊戲品，傳之日本者也。

又大唐善業如妙法身銘曰：貞觀二年四月五日褚遂良造。字絕美，亦大谷盜來。聞大谷為東本願寺主持，乃好於報端侮罵中國人，有失方外人身份，奚足以研佛法。又聞授有勳爵，是則和尚而兼政客也。

由博物館赴三十三間堂，中塑佛像極多，建築亦特殊。由此赴御所，觀日本上代宮殿，建築皆唐式，多有不用瓦而用草者，苑中廣大，種松甚多。由此越祇園下，日已向暮。過古董肆買九谷燒小杯兩個。

晚餐後，上圓山公園散步，此中佈置亦佳，惟中多酒肆，為資本家招飲藝妓之所，喧叫俗不可耐，可謂大煞風景。登山頂坐東山茶寮小憩，侍女絕美，對客嫣然，此真京都美人也。九時始去，山下町中，彷彿吉原遊樂之區，曾散步外觀。倦而思睡，即赴左京區元西處，元西已自北海歸矣。夜為介紹丁士選君者，字雲青，河南人。此君從濱田、梅原兩教授研考古學，約明日參觀考古學研究室陳列部云。

**十八日　日曜。微陰。**

上午與元西遊清水寺，風景甚美，所建神樂舞台，工程頗大。此間所產清水燒，亦名物也。購日本民俗人形數種。赴百萬遍應元西招邀午餐，菜餚味甚美，亦中國料理。中國料理勢力，在日本無處不普及也。席間忽晤陳珏生君，此中學美專時同學，匆匆十餘年矣。

餐後與丁君參觀考古學教室，陳列物極豐，非各博物館所可及。有貔子窩發掘品，甘肅發見彩繪土器，蒙古小庫倫發掘品，骨製魚形裝飾品，櫛目紋土器，先秦土器，史前至先史土器（斯基泰系）古器，壽縣蟻鼻錢（又蟻鼻石錢，作㋑型），旅順老鐵山附近發掘品，河南綠釉陶壺、耳付杯、帶鈎、金疊，漢代墓磚，朝鮮土偶，秦鏡作〰紋樣，噲蟬，玉環，家屋模型作▢狀，漆繪乾片，旅順牧羊城發見遺物，滿洲營城子東方牧城馹西古墳發見器物，平安道大同郡發見漢鏡，朝鮮慶尚北道慶州郡慶州皇南里積石塚出土刻畫壺，漢彩畫磚，南滿旅順營內尹家屯磚墓所□□□半瓦當等，珍物不可勝記。又日本所印《白鶴帖》五冊，《泉屋清賞》七冊（住友家藏）及《有竹斎玉譜》等皆極佳，惜不易得也。

下午五時十分車返東京，途中微雨。次晨五時半抵東京驛。

## 十九日 月曜。雨。

一夜未眠，精神不佳。聞魯迅死，文壇失一巨人。

## 二十日 火曜。

下午赴芝園孫寓，約明晚聽雅樂。過銀座購浮士繪三張。上午觀美展及東洋古陶展。

## 二十一日 水曜。

夜與方令英等赴日比谷公會堂聽雅樂，與許世英大使並坐，論雅樂源流，約異日更一談也。過神田買田邊尚雄著《東洋音樂史》《千夜一夜詩集》等書數冊。

## 二十二日 木曜。

上午擬遷居，出覓公寓。至段平佑處，暢談半日。並赴金學成處，金雕塑此次入選。文展入選甚難，金為華人中第一人云。

## 二十三日 金曜。

上午赴圖書室閱書。下午程伯軒來，即同赴神田，取來肆中所刻圖章，不佳，殊失望。夜過神田書攤，買《狂言》等數冊。寢頗遲。

## 二十四日　土曜。

上午，理東西。午，徐紹曾來談，彼走，遂赴引越店，遷行李至追分卅番地靜榮莊。燈下寫日記。

## 二十五日　日曜。曇天。

晨，買來《日本演劇之起源》一冊。出覓較好住屋。至段平佑處閒話。下午，歸寓。途遇葉守濟，約明日赴早稻田。晚間，入浴。前野元子來，相抱而泣。夜十一時送彼歸家。

## 二十六日　月曜。

晨，微雨。買來《考古學雜誌》一冊，《帝國大學新聞》一份，中載郭沫若悼魯迅一文。余中學時代，對於新文學認識受魯迅氏影響極深。讀其譯著各書，每夜深不倦，及研文學史，尤愛《中國小說史略》一書，《野草》散文詩集，亦極愛之。他如《工人綏惠略夫》《桃色的雲》《愛羅先珂童話集》等，則至今猶為中學生介紹也。魯迅之死，損失極大，惟有繼其忠於文學態度，繼續努力。余於郭君之文，有同感焉。

晚間赴早稻田高田牧舍聚餐。散會後，與王烈討論追悼魯迅事。

歸寓，元子曾來坐候三時。至追分アパート，與彼會晤。收到大使館快函一件，許世英先生約廿八日茶會。

二十七日　火曜。

晨，赴大學前尋較好寓所，訂居森川町八十八番地玉泉館，早晚兩餐連賃料二十六元。

在書店購小畫一幅，一女貌類元子，聖處女也。

下午元子來，暮夜送之赴芝區白金町彼之女學校。彼云將向教父懺悔罪惡也。

二十八日　水曜。

上午遷居森川町玉泉館。下午赴大使館茶會，到有文展三部入選者金學成、音樂交響曲入選者蔡繼琨等人，攝影後散會。赴丸の內精養軒宴鹽谷先生等教師，每人餐費五元。

二十九日　木曜。

晨，元子來，促坐細語，終日未出。夜，元子未歸，極盡燕好，此可紀念之日也。元子既為余妻，今後當負夫責。此女為清教徒，今與異教徒之戀，時而泣涕，彼係唯心論者，思想各趨極端，人與神之間，將何從乎。

三十日　金曜。

午與元子同餐後，始歸去。下午赴大學聽東方文化研究所演講。體極倦，夜早寢。

## 三十一日　土曜。

晨九時，赴上野帝國學士院講堂，參加漢學學術演講會。下午，余演講「唐代樂舞之西來與東漸」一題。大使館派代表孫伯醇、留日學生監督處派代表徐翰邦蒞會，蓋能在此演講者，皆世界第一流學者也。學士院會員，大率權威學者，日本全國亦只百人而已。余演講後，所獲讚譽頗多。一東京文理科大學學生名蔡煉昌者，前來晤余，並願將來一談云。

晚間，赴日本上野公園內常磐華壇會餐，並攝影。此菜館云為東京第一流，而料理口味，殊不習慣。日人味覺，殆別有在也。與會日本士夫，皆洋洋樂之。散會後，遊上野夜店，購中央亞細亞洞窟壁畫三張，葛飾北斎浮士繪《吉原廓中圖》一張。歸寢已十時。

# 十一月

## 一日　日曜。

晨元子赴教堂禮拜，轉道來視余，自云今後將嚴肅，不再嬉戲云。一小時去。

赴追分アパート，途遇元子姊妹，即周遊上野公園，並邀其

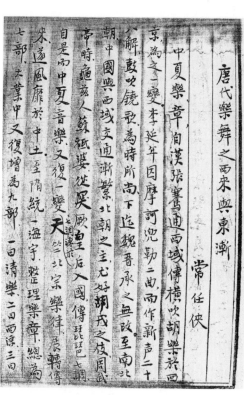

唐代樂舞之西來與東漸　　常任俠

中夏樂章，自漢張騫通西域傳橫吹胡樂於京，為之一變。李延年因摩訶兜勒二曲，而作新聲二十八解，敲吹鏡歌，為時所尚。下迄魏晉承之無改。至南北朝，中國與西域交通漸繁，北朝之主尤好胡戎之伎，周武帝時龜茲人蘇祗婆從突厥皇后入國，傳琵琶七調，自是而中夏音樂，又復一變。天竺北宗樂律，展轉傳來，遂風靡於中土。至隋統一海宇，整理樂章，總為七部。大業中又復增為九部。一曰清樂，二曰西涼，三曰

作者在上野帝國學士院宣讀的學術論文稿

在百朋北京料理店午餐。餐後歸寓，元子同來，抵暮始去。夜應日本漢學會長德川家達公爵招請晚宴。歸途購《演劇學》一冊，《希臘神話》一冊。

## 二日　月曜。

晨赴大學研究室。寄出許勉文、丁玉雋函各一。收陶映霞函、元子函。為許世英撰演說稿。赴追分舊居停處結清賬目。遇葉守濟，即同午餐。下午赴銀座伊東屋購毋亡草指輪，已售罄，行當購以贈元子也。薄暮赴神田購《千夜一夜》全譯本十二大冊，價只四元五角。此書元子所愛讀，將請彼每夜為我講一故事。此書曾見數種英、德文精圖本，至可寶愛，特價甚昂耳。

晚餐後，大中臣信命君來，問《金瓶梅詞話》中不明了處。元子來。下午曾收彼函，癡情如此，時悲時喜，設無余，必將病矣。夜寒。

## 三日　火曜。晴。

晨五時半地震，室震震有聲。起讀《日本好色美術史》。晨餐後元子來，因本日係明治節，未外出。與元子午餐後，至新宿購蒲團，因元子怕夜寒也。結果蒲團未購，將去之錢，悉以購書，買得《暹羅の芸術》一冊，《畫磚瓦當等文樣考古圖》一冊，英文精本《奧柏拉歌劇之名優》一冊。最後一書，銅版圖極美，價六

元，得之甚喜。元子呢余不令再購，云此不可以禦寒，多購將何為乎。六時以街車送彼歸家。自赴早稻田東瀛閣應程伯軒招請晚餐，餚饌甚豐。歸途過錢雲清處小坐，晤美專趙冠洲君。

## 四日　水曜。

赴大學文哲學系，與同學赴多摩川三菱老闆別莊靜嘉堂文庫觀善本書，其內庋藏豐富。別莊在松杉掩護中，風景優美，足見資本主義社會町人勢力，無所不可也。中懸胡維德、陳寶琛各一額，稱岩崎為仁兄。由諸橋轍次及長澤規矩也兩先生引導，所觀者只宋刊《尚書》《詩經》兩部分，另《文選》《唐詩選》數種。關於劇曲方面，詢之長澤，此中蓋未有也。午後，同學由靜嘉堂赴多摩川遊覽，余因今日下午魯迅追悼會，急歸神田，至日華學會，將散會矣。演說者有佐藤春夫及郭沫若君，報告者則有徐紹曾君等人。散會後與王烈、徐紹曾兩人晚餐，餐後至留東新聞社閱報。夜與紹曾赴明治神宮日本青年館，聽日本現代作品發表會。樂曲入選者有福建蔡繼琨君。散會後已將十時矣。與韓桂琴、金學成兩人同伴回本鄉。夜閱報。十一時寢。收丁玉雋函。

## 五日　木曜。曇天。

晨寫日記。餐後赴早稻田大學演劇博物館觀平尾贊平、清水

泇平兩家所藏肉筆劇畫，計二十八點，皆屬珍品。在東瀛閣午餐。赴各舊書肆觀舊書，元子喜讀法人紀德著作，欲為購一全集，日文有全譯也。赴新宿三越觀舊書，未購。至銀座，即歸寓晚餐。

## 六日　金曜。

上午取錢，購《ジイド礼讚》一冊。至追分アパート收到國內寄來報紙及蘇拯倫敦來函，周學儀南京來函。至段平佑處，同赴下谷區上根岸町一二五中村不折家觀書道博物館，所收甚富，古錢、瓦當、古印、古銅器之類，琳琅滿目。

在平佑處午餐後，同赴上野松坂屋購一蒲團，因元子畏寒也。至日本橋購島村抱月譯《唐吉訶德》一部。在三越購一album，擬送程伯軒。歸寓，元子來，依依不忍離去。云明日當再來。雨止，送彼登車。

## 七日　土曜。

體不適，晨入浴。雨終日未止。鄭明東來，即同彼早餐。取所攝照片，並買花瓶一個。下午元子來，抱持談言甚久。夜九時，送彼赴芝區豐澤香澤女學校內，元子昔讀書其處也。歸寢已十時。

## 八日　日曜。曇天。

晨寫日記。身體不適，入浴。下午赴芝園孫宅，與孫洵侯、

方令英、陶映霞等赴日佛會館看雕塑。至銀座羅斯金文庫吃茶。
六時赴築地小劇場觀新協劇團演雪萊《強盜》一劇，觀眾不多。
日本一般社會，大多歡喜寶塚歌舞伎座，真能欣賞者不多，似乎
尚不及南京也。夜送陶映霞回寓，歸寢已十二時矣。夜寒。

## 九日 月曜。晴朗。

　　寢中已見日光，床之間瓶中所供菊花，燦然盛開，此係四日
追悼魯迅供品，散會後攜來養瓶中，久乃不敗，殊異他花。

　　收錢雲清函，約下月為我畫像。收恩波表叔函，收純弟函，
收廈大酈衡三函。下午赴追分アパート舊居停處收回吉村所借
二元。赴日本橋買 album 送伯軒，買西洋畫片七張及錦繪一張。
至神保町訪伯軒未晤，即歸寓晚餐。大中臣信命來談。十一時始
就寢。

## 十日 火曜。曇天。

　　上午赴神保町購襯衫，又買浮世繪一張，輕藝（即散樂）廣
告兩張共二元，買名刺簿一本一元，《古代支那之音樂》一冊，
又用去五元餘，每日浪費如此，不知何以自制，大概非有老婆不
可也。下午入浴。聽田邊尚雄先生講東洋古代之音樂及中世之樂
舞，並映台灣蕃人舞、朝鮮李王家雅樂登歌樂及文舞、軒架樂及
武舞、文廟登歌樂及文舞、文廟軒架樂及武舞及古軍樂，又朝鮮

妓生舞之香山舞、劍舞、僧舞、春鶯舞、四鼓舞等,並有留聲片,見所未見,甚感趣味。妓生舞皆長袖,所謂長袖善舞,東方大抵然也。散會後同田邊先生略談,即歸寓晚餐。赴銀座購紅葉一小盆,歸寓。夜寢頗遲。

## 十一日　水曜。

晨尚未起,元子即來。戶外秋雨瀟瀟,輕寒中人。元子促余起,相共談讌。下午,元子擬赴學校,余送之。過本鄉座,入觀《罪與罰》一片,不佳。元子云年餘未觀電影矣。彼極不喜都市生活,與余有同感也。晚間小雨,送之上電車,始歸寓。入浴就寢。

## 十二日　木曜。雨晴。

午元子歸,云將赴教會懺悔,淚皆瑩然。以指輪退余,余慰之再,遂同出遊日比谷公園,園中秋菊甚盛。赴銀座散步,彼甚厭鬧市,遂赴神田晚餐。歸寓,送之返瀧野川家中,就寢已十一時矣。

## 十三日　金曜。時晴時霧。

上午寫信寄蘇拯。孫洵侯來,午餐後始去。寫寄周學儀、酈衡三及李恩波表叔函。李元吉早逝,並慰問之。

讀報。西班牙政府軍得援,大勝利,將叛軍擊退。日藏相增

税，年收三億元，勞動大眾苦悶，作反對運動。日大生德田貢以六萬六千元保險金，為其父母及妹三人謀殺，將公判。新聞每日必有自殺或謀殺案數起，劫盜案數起，大率為金錢關係，可見日本資本主義社會，即將崩潰。

夜大中臣來，云江戶時代，尚早婚，女子大率十五即嫁，春冊《四十八手》頗流行云。

## 十四日　土曜。

上午寫信寄謝壽康先生。至文學部晤鹽谷溫先生，請其介紹原田淑人先生將在考古學教室參考圖書，又代介紹東洋文庫。赴富士前町東洋文庫，則方曬書，至十九日止，停止閱覽。步行歸寓。下午赴神田購書二冊：《初期肉筆浮世繪》一冊、*Asia* 一冊，中載印度畫及魯迅訪問記。

晚間至芝園孫寓，十時始歸寢。

## 十五日　日曜。晴。

上午讀《日本演劇の研究》。下午赴上野花園町訪大中臣信命君，同遊淺草吉原。吉原古仿唐制，沿街種桃花楊柳，故稱花柳界。今則室宇多新建，即與葛飾北齋所繪吉原廓中圖亦不同矣。僅外觀，不知內中究作何狀。歸寓，在瀧泉寺前登車。購《日本風俗史》《日本美術在世界之位置》各一冊。寢中讀書至十時，寢。

**十六日　月曜。**

　　晨起頗遲。寫信寄中國文藝社王陳兩人。至追分アパート取來存放錢雲清處レコード三枚，一劉寶泉，一小黑姑娘，一白雲鵬，皆余愛聽者。

　　元子離東京，留書為別，痛苦之至。此女性高潔，欣賞文藝，能力極好，且善理家事，愛余甚至，余誓當終身愛之。但居址亦不知悉，即信函亦無由達也。

　　曇天。左半身不適。上午，收到錢雲清女士信。下午抄清文稿，為《漢唐間西域百戲之東漸》一題，寫未兩頁，手酸輟止。讀《日本風俗史》。葉守濟來，將中大同學錄交余付印，即去。晚間，接張玉清女士函。郁風子女士函，並小照兩張。有幾位小姐關心我的健康，總算我的幸福也。

　　劉世超來談，與同出散步。劉邀赴茶店吃茶，並飲威士忌一杯。歸寢，心念元子不置。

## 【附錄】

### 國立中央大學留日同學會會員名錄

| 姓　　名 | 籍　貫 | 現住所 |
|---|---|---|
| 鄭開啟 | 江蘇鹽城 | 澱橋區戶塚町一丁三〇三番　信水館 |
| 陳桂森 | 江蘇南通 | 小石川區大塚窪町二四　大平館 |
| 葉　識 | 江蘇泰縣 | 神田區西神田二ノ二ノ七　東亞寮 |

| 姓　名 | 籍　貫 | 現住所 |
|---|---|---|
| 樓公凱 | 浙江義烏 | 神田區西神田二ノ二ノ二　福田方 |
| 譚士真 | 廣東新會 | 豐島區池袋町二ノ一〇六　大櫻花莊有馬方 |
| 孫洵侯 | 江蘇無錫 | 澱橋區諏訪町五二　諏訪ホテル |
| 葉守濟 | 安徽合肥 | 本鄉區須賀町七　鈴木安吉方 |
| 魯昭禕 | 安徽當塗 | 本鄉區森川町四十三　石川方 |
| 萬茲先 | 湖北漢陽 | 本鄉區東片町十二　新井方 |
| 常任俠 | 安徽潁上 | 本鄉區森川町八十八　玉泉館 |
| 劉世超 | 湖南寧鄉 | 本鄉區東片町一四八　熊田方 |
| 金肇源 | 浙江紹興 | 本鄉區東片町　三陽館 |
| 管相凡 | 安徽 | 本鄉帝大農學部育種 |
| 李佑辰 | 江蘇南京 | 上海江灣路林肯坊三十號 |
| 金學成 |  | 本鄉區西須賀町　西須賀莊 |
| 王　烈 | 雲南 | 澱橋區戶塚町二ノ七四　佐佐木國之方 |
| 王輝明 | 安徽無為 | 神田區神保町二丁目ノ十　北神館 |
| 朱智賢 |  | 小石川區指ヶ谷町　荻原法梁子美轉 |
| 施文藩 |  | 澱橋區戶塚町一ノ五七一　改明館 |
| 宋震寰 | 安徽潁上 | 中野區宮園通二ノ三五　石田方 |
| 吳紹熙 |  | 本鄉十ノ二ノ十三　松野方 |
| 胡　邁 |  | 麻布區飯倉片町　中華民國大使館 |
| 陳克勤 | 安徽當塗 | 神田區神保町二ノ一ノ十　若葉館 |
| 方兆冥 | 浙江金華 | 小石川區原町一〇七　白山莊 |
| 曹吳柏 | 浙江 | 本鄉區追分町十五　更新館 |
| 沈貫甲 | 江蘇徐州 | 本鄉區東川町一四　八城內方 |

＊周夢麟、劉榘、王鳳竹、吳建章、張汝靜、葛梁、湯修猷、燕文若（以上住址待查）

〇本屆幹事：

葉守濟　文書；

常任俠　常務；

葉　識　學藝；

魯昭禕　財務；

陳桂森　交際。

通訊處暫設葉守濟處

## 十七日　火曜。晴爽。

上午赴大學考古學研究室訪原田淑人先生。蒙彼接待甚殷，並為介紹考古學研究室姚太堅、駒井和愛、東洋史研究室岸邊成雄三君，復令參觀考古學陳列室古器物，中有甘肅發現古陶器及希臘古瓶，渤海國發掘品，皆極珍貴。余擬翻譯原田先生所著《西域壁畫中所見中國服飾》（東洋文庫論叢第四）一書，商之先生，先生云，已同錢稻孫君約譯此書矣。旋辭之。

午讀《從考古學上觀察中日古文化之關係》一書竟，原田淑人著，錢稻孫譯本。午後三時，赴銀座，觀深水門下朗峰畫塾展、飾畫展、斯心會南畫展及伊東屋郵票展，購《日本演劇の話》一冊，又裱就素地畫冊一本。歸寓晚餐，頭痛。

讀報綏遠又起戰事，其實日本所提要求條件，南京政府方面

均已承認，似不必再用武力也。日本經濟困難，陸海軍要求增費，與政黨意見不合，增加平民消費稅，民眾亦起反對。

## 十八日　水曜。

晨餐後，赴追分アパート與竹澤五子談兩小時，歸寓午餐。下午以詩集及函寄前野貞男君。元子與余至愛，今其兄不諒，使與余絕，元子與余，均極痛苦也。赴大使館請許世英寫字，許不在。即同孫伯醇、儲應時閒話。晚間與孫至神保町，在北澤書店買《演劇史研究》（東京帝大演劇史學會編）第二冊一本，價二元。赴大雅樓晚餐。在一誠堂買《唐詩畫譜》一冊（大村西崖編）、《浮世繪版畫史畫集》一冊。歸寓，神經極昏亂，夜十時寢。

十月卅一日在上野帝國學士院演講時，伯醇代表大使館到會，曾借三十元。近云境況甚窘，因子病，月薪七百元，尚不足支付，借余錢，遲日歸還也。

## 十九日　木曜。

醒甚早，寢中聞雨聲。臥讀報紙，綏遠守軍，需避毒瓦斯面罩甚急，則敵軍使用毒氣可知。近代戰爭，慘毒至此，帝國主義之罪惡，誠無極也。

秋雨瀟瀟，左半身又不適。

上午，赴上野松坂屋觀坂東貫山所藏古硯展覽會。珍品甚

夥，有漢元康六年硯、唐三彩磁硯、自宋坑以下端溪硯二百方，可謂大觀。

購十二月號《改造》一冊，中有魯迅悼惜特輯。在松坂屋午餐，少少翻閱，禁不住忽然哭起來。這幾天神經昏亂已極，今天尤甚。

雨中撐着傘子赴上野公園帝室博物館去，仍是想哭。在館中看陳介祺舊藏漢封泥二百四十個，及漢關內侯印、漢委奴國王印，並漢碑拓片十一張、歌麿浮世繪十一張，中唐玄宗楊貴妃一張殊罕見。

打着傘子由上野不忍池帝大的後門步行回來，將《改造》中魯迅寄增田涉的信讀完，最後一箋，對田漢加以批評的語句。這事情的原委，過去田漢曾經告訴我，我是知道得很詳細的。林守仁的文中說，魯迅出殯的時候，王曉籟、朱家驊一般市儈流氓，生前來壓迫魯迅的，死後也來弔唁，魯迅死而有知，應開裂白牙作慘笑吧？

晚間入浴，九時寢。睡頗酣。

## 二十日　金曜。晴爽。

寢中已見日光。上午，赴追分取來報數卷。綏遠戰爭，老蔣竟然置之，以任敵人之暴橫，此真吳三桂之類也。

赴帝大考古學研究室閱書，原田先生所著文科大學紀要第四冊《唐代服飾之研究》頗好。午餐同姚太堅君同赴三丁目中國料理店。下午在文求堂買《文學》七卷二號一冊，中有高爾基特輯。在南陽堂買《群書類從》第十九輯《管弦部》一冊，又《歌舞伎》一冊，內有唐明皇楊貴妃一劇照片。晚間應程伯軒招請晚餐，其同寓李堅磨君，亦《文藝月刊》撰述人也。餐後歸寓。錢雲清來談。

## 二十一日　土曜。

上午寫論文。下午赴水道橋寶生能樂堂看能樂。晚間至一誠堂買《日本賣笑史》一冊，《生殖器新書》一冊，後書頗佳，增加生理知識不少。前一冊中有日本傀儡子起源及浮世繪數張。此書殊不甚佳也。又村山知義著《變態藝術史》，見有一冊，頗欲購之，為他人得去。

寫信覆郁風子、張玉清。晚間入浴，早寢。夜失眠。

## 二十二日　日曜。曇天。

上午錢雲清、徐祖慧兩女士來約看電影。祖慧之姊，嫁一日人，中女為日婦者，殊不多見。下午赴白木屋看古書畫茶道具展覽會，出售品皆昂，一小瓶價千元。又浮世繪屏風四具，一繪追狗圖，價萬元以上。又東京名所繪一具，價亦貴，希世珍品也。日本愛作中畫，明治後又作西畫，俱無足觀。惟浮世繪歷史悠

久，是其特有藝術，余深好之。

讀高爾基《大屠殺》一文。夜，段平佑來談，同出散步。過舊書店看版畫，即歸寢。中夜大風震撼窗戶，失眠。

## 二十三日　月曜。晴爽，有風。

起已八時矣。聞東京御祭禮，以今日淺草祭禮為盛。

赴追分町舊寓取來報紙數卷。午，樓、沈兩同學來。下午赴淺草吉原觀鷲神社祭禮。供神之物，係一小竹扒，一掃帚，一稻穗，仍可見農業社會情形也。人極眾多，稍遊即歸寓寫日記及論文。並將中大留日同學會同會錄分寄各處。八時寢，夜念元子，失眠。

## 二十四日　火曜。晴爽。

寫論文。下午，劉榘來，殷孟倫來談。晚間，至孫伯醇處，雜談至夜十時，歸寓寢。

郁達夫來東京，此君一風流才子也。日本人中國文學研究社聞開歡迎會云。

德國法西斯以潛艇暗擊西班牙政府軍艦，希特拉誠一無恥強盜也。

## 二十五日　水曜。晴爽。

上午寫論文。下午赴銀座購一玻璃盒，元子前以所製子守人

形贈我，今不見元子，愛之彌甚，恐久而污損，因以玻璃盒保護之，以為永久紀念。

至神保町北澤書店，買《東洋史論文要目》一冊，價一元，又《變態遊口史》一冊。在書店遇東洋史教室岸邊成雄君，贈我所著《欧米人の琵琶起源説とその批判》一冊，意甚可感。又所著《琵琶の淵源——ことに正倉院五絃琵琶について》一文，登《考古學雜誌》十月號及十二月號，內容亦頗佳。彼前在上野帝國學士院聽我演講，故識我。後又經原田淑人先生介紹，遂相為友。異日當訪之。

在銀座觀泰西美術工藝品展覽會，中波斯所製花瓶及露法等國古版畫及人形，頗可愛，惜價過昂，未能得之。

六時，歸寓晚餐。寫日記。本日換一新筆，用筆皆自國內攜來，因此間筆不佳也。

余在此亦從不製衣履，衣履不佳，價又昂貴。

夜作書寄酈衡三廈大。入浴寢。

## 二十六日　木曜。曇天，寒威將至。

日獨協定成立，在柏林、東京同時公佈。

地中海英艦出動，西班牙政府軍勝利。

宋慶齡二十五日午後二時被捕。係依中國政府之要求，因宋

作抗日救國人民戰線活動也。前被捕者有章乃器、李公樸等六人云。

昨報云中國軍戰勝滿洲軍，佔百靈廟。今日消息未登載，大概又係勝利。

午，程伯軒、李堅磨來，未幾旋去。葉守濟來同午餐，即歸寓。

收到周學儀、龔啟昌、梁夢回及漢學會函，又中國報數份。剪報貼冊中。

赴郵局取錢五十元，計四月來用錢四百五十元，現餘四百五十元。晚間付清本月房飯錢及洗衣報費等三十三元八角一分。

余用錢過奢，雖不製衣物，而買書將及二百元，此癖不改，亦浪費也。

晚間赴神保町買照片簿一冊，又在北澤書店買來《昭和九年度東洋史研究文獻類目》一冊，原售八十錢，竟增價一元五十錢，以絕版故也。

就寢又已十時半，夜曾失眠。

## 二十七日 金曜。曇天。

晨餐後，貼照片於簿上。見元子照片，倍思念之。李堅磨來，即同赴大學文學部研究室訪鹽谷先生，未晤。讀《唐令拾遺》樂

制部分。同大中臣君午餐，遇鹽谷先生，云二十九日將赴台灣，即請介紹東洋文庫閱書。

下午寫信覆梁夢回君。抄寫論文。

晚雨瀟瀟，左半身又不適。寫日記，讀報。入浴。

九時寫一函寄南京丹鳳街二十八號田漢。

## 二十八日　晴。

上午，赴大學文學部研究室查閱《新唐書》一一九《武平一傳》關於合生的文章。至追分アパート取來報一卷，又一信承竹澤送來。下午赴大使館取紀念冊，未晤許世英大使。即至孫伯醇家，與孫稍談即歸。買《魯迅的死》一冊、《光明》一冊、《中國文學》三冊、《日本鄉土玩具版畫集》二冊、《源氏物語繪卷》一冊。

晚餐時，元子來，相見倍喜。元子悽然燈下，淚皆瑩然。問之則幽居茨城縣多賀郡坂上村小防地常磐ホーム今甫半月，朝夕勞動不輟，手足均凍皲矣。勸之食亦不食，云一來視余，應即歸去。俟余歸國後，當自渡海尋余也。夜疲極遂寢，終不成寐。

## 二十九日　晴。

晨餐後，與元子赴帝國劇場看法國片《耶穌》一劇，與美國片頗多不同。在日比谷午餐，價昂而不佳，日本食大率如此。餐後遊日比谷公園，再赴芝園。日已向暮，遂至新宿購物。六時歸

寓。餐後入浴，寢。

## 三十日　晴。

晨餐後，元子去。云將不見余，俟余歸國後當自往。因以旅費七十元與之。元子云：此去將不再往鄉間，擬入芝區白金三光町三五八エピファニー修女院內居住也。午餐後，頭昏，小眠。起讀《帝大新聞》，其中頗有評論，抨擊日獨協定者。

得銘竹函，云將再刊《詩帆》，徵余同意。余對感覺派詩已不感興趣，將去函辭之。又族中關於王妃墓地一案，亦生糾葛，將去函一探詢也。

晚間王烈來談。錢雲清來談。十時就寢，尚佳。收梁夢回君來函，鄺衡叔來函。

# 十二月

## 一日　晴。

晨八時起，精神尚佳。收常靜仁先生來函，約往與一德國人研討音樂。靜仁善唱京戲，為帝大中國語講師。今德人向彼問中國音樂，彼不甚知之，故介余往談也。

寫信覆常靜仁，又覆汪銘竹、俞俊珠。

至追分アパート取報。訪錢雲清閒談。下樓則皮鞋被盜，日本經濟不景氣，小偷到處皆是，歲尾尤甚，自認晦氣而已。十元購一新者。日本皮鞋，價昂而不佳，但亦無法耳。

下午讀報並剪貼，未外出。晚間葉守濟來稍談即去。段平佑、陽太陽來談，至十時去。平佑約為余畫像云。

得郁風函，像是又要參加戰鬥的樣子。信寫得不壞，這女孩子真像我叫她作「紅色的颶風」的。

入浴，寢。收《留東新聞》一本，中載余所作《中國演劇史》第一章《原始之樂舞》一篇。此雜誌無可取，被索稿無可如何耳。

買《文學案內》一冊，中有魯迅追悼特輯，秋田雨雀等人哀悼文。

## 二日

晨，讀報。餐後，寫論文。赴大學考古學教室，參考德人李考克《西域圖錄》。以《祝梁怨雜劇》贈東洋史教室助手岸邊君，共談頗久。又考古學教室戶塚君，人亦甚和藹，不似支那文哲系助手感情不洽也。下午，赴日華學會參加佐藤春夫、郁達夫兩君演講會。郁君所講題目為現代中國文壇之概況。題目甚大，十分鐘講了，可謂大題小做，尚不如一語道破也。在書店買《努力》文藝雜誌一冊，中有追悼魯迅特輯。又《史林》九卷之一一冊，

《考古學》雜誌五卷五一冊。歸寓晚餐。

寫一片寄胡小石先生。買《裸体の習俗とその芸術》一冊，十一時寢。

## 三日

晨，讀報。寫信寄郁風。赴大學支那文哲教室及考古學教室參考圖書。下午，將《漢唐間西域百戲之東漸》中國部分寫畢。赴支那大使館許世英先生處，談西域藝術東漸問題甚契合，承彼及胡□□書冊頁紀念。許並約余歸國前聚會云。

至孫伯醇處取來冊頁本，同赴本鄉三丁目北平料理晚餐。至東洋文庫聽アイヌ演説，時晏已滿員，遂歸寓與孫閒話，言使館中情形，王某人格甚壞，而權利甚大。孫頗憤憤云。

十時赴茶店吃茶，孫去。余歸寢。眠不佳。

## 四日　金曜。

晨讀報，日軍由青島登陸，中日交涉呈決裂之狀。早餐後，赴高圓寺訪梁夢回未晤。至王烈處午餐。王云：劇團清算任白戈，將演《復活》一劇，定在新年云。下午再赴梁處，仍未晤，遂與王烈同赴神田舊書店，購下列各書：

*Cassell's Illustrated Shakespeare* 一冊，二元四十錢；《印度古聖歌》一冊，七十錢；《泰西舞蹈圖説》一冊，一元三十錢；小

攝於 1936 年

山內薰《芝居入門》一冊，二十錢；《西南亞細亞文化之源泉》一冊，二十錢；《映畫之性的魅惑》一冊，三十錢。又《モユタ千夜一夜》一冊，五十錢。總計又五六元矣。買書亦算奢侈品，屢自戒，屢不能改，非元子監督不可也。歸寓已六時半。就餐，讀夕刊，寫日記。

夜寫信寄上海李佑辰。九時寢，頗佳。以後宜早寢，遲寢總是失眠也。

## 五日　土曜。晴朗。

早晨讀報。晨餐後赴追分アパート取來中國報多卷，又宗白華先生函一，內有所藏佛頭照片一枚。此佛頭係唐時雕造，頗為精美。下午同段平佑、陽太陽、錢雲清等看電影，甚無味。余近來頗厭電影，不知何故。六時半歸寓晚餐，餐後至段處，未晤。赴銀座，購一鏡框置魯迅木刻畫像，又買一小畫片，俟聖誕節贈元子也。歸寢又十時矣。失眠，寢不佳。

## 六日　日曜。晴朗。

收梁夢回函，俟其來談。讀原田亨一《近世日本演劇の源流》及「正倉院史論」、「正倉院御物彈弓散樂圖」兩文。午，梁君來，同談至下午一時，餐後始去。

收元子自四谷區忍町八番地スタノ洋裝店一函，云自鄉間歸

東京，病矣。為余故，如此可憐。作書覆之。赴築地小劇場觀《女人哀詞》一劇，山本有三作，取材《唐人お吉》故事，有如中國之賽金花也。至則人已滿，因過銀座散步，即歸。九時半寢。

**七日　月曜。晴。**

上午與錢雲清同赴丸の內加奈大輪船公司問船期，預備歸計。下午赴段平佑處，未遇。赴築地漁廠散步。夜觀《女人哀詞》一劇，山本安英演唐人お吉甚好。歸寢已十一時矣。

**八日　火曜。晴，氣候頗寒。**

將箱中黑呢皮大衣取出試着。收夏華傑函及梁夢回函，梁云演《復活》一劇，已決定矣。晚間寫論文。奇寒，燒炭，寢中冷不成寐。

**九日　水曜。晴朗，甚寒。**

至追分取報。至段平佑家請其代為畫像，同出早餐。歸寓午睡二十分鐘，再赴上野前プラレス茶店尋得錢、段兩人，同遊上野公園，並攝數影。歸寓晚餐。入浴。寫論文。九時半寢。夜念元子不已。

**十日　木曜。晨，曇天。**

餐後赴追分アパート取信，晤竹澤五子，云其兄自南洋歸

國，不日將與元子晤面。詢其意向，如真相愛，則頗有結婚之望也。因其思想與長兄頗異云。上午略寫論文數頁。下午應常靜仁先生之約，赴高圓寺馬橋四，四七六，與其暢談舊劇各問題。常生於北平，對京劇甚有研究，在東京曾組織票房，在一橋外國語學校內。

余謂京劇出於傀儡戲，故有台步。點板者，舊為傀儡戲之主人，故在京戲中其位亦尊。台步須尊規矩，即尊傀儡戲之規矩云。傀儡戲出於古輓歌，唐宋以來，又有變化。近代京戲與傀儡戲關係甚密切，若歌舞伎出於文樂人形淨琉璃者，其演進亦相似。常頗首肯余說。

常云：傀儡戲舊名宮戲，因演於宮中之故。其後代之以生人，出場時仍必繞場一周，再照原步退回，皆係因襲傀儡戲之舊。在內提線者謂之鑽筒子，唱戲者謂之外串二簧。宮戲又名托喉戲，此一語係譯音，不知究係何意云。

常云：舊來戲劇，只准宮中有之，故普通看客，均係看官家戲，出錢極少。每人只需十三錢，與今相去，不知若干倍矣。余謂舊係封建社會，故只許官家養戲班，今則資本主義社會，演戲者皆為錢而演戲，聽戲者則錢多居上位矣。

常云：在庚子事變後，光緒三十年後，始准女人入場聽戲，因事變時華洋雜湊，戲院既有女人，已成事實，因即默認，但男

女分座耳。至宣統元年始混座，但女人梳大頭者，不准入內，結辮者准入內，故看戲時有本梳大頭而臨時改妝者，至戲中有女角，亦始於宣統元年云。

又宮中舉行趕鬼，有撒摩太太，可以乘法轎入宮，其情形頗與大儺相類，《嘯亭雜錄》中，曾記其事。暢談至日暮，始歸寓。常云，俟德國人有約後，再當通知云。

夜入浴，寢。思元子。作書覆華傑。

## 十一日 金曜。曇天，小雨。

寫一速達函寄元子。赴大學參考北史，並至考古學教室查德費希爾《中國漢代之繪畫》及《支那山東省に於ける漢代墳墓の表飾》兩書。原田淑人先生云：所著《漢代の樂舞の雜伎》一文登《東洋學報》七卷二期，當參考之。下午赴段平佑處畫像，未晤。赴神田購《東洋學報》未獲。購下列各書：

《歷史教育》五卷十號，十錢；《印度太古史》《支那陶瓷源流圖考》共一元五十錢；《舞台藝術論》外山卯三郎，九十錢；《兒童畫的藝術學的研究》，一元四十錢；《人形劇の研究》南江二郎，二元七十錢。

歸途又復懊悔不應買書，因錢已將盡，不能再買也。歸寓收陳曉南、王烈、梁夢回等人函。梁函云，《復活》已開排，在葉

文津處，速余往。晚餐後，即赴葉處，遇梁等於途，已散去。遂與葉談南京公演《復活》情形。歸途過三丁目舊書攤，又購：

《復活》，升曙夢譯，二十錢；*Les Misérables* 插繪本，四十錢；《性問題五千年史》，三十錢；《舞台照明演劇史》等二十六本，八十錢。

此癖誠難改矣。統計又八元三角。

葉文津贈新印《復活》劇本一部，中華戲劇協會會員錄一冊。

夜，寫日記。入浴，寢。夜雨。收謝壽康先生快函，述南京戲劇運動情形。

## 十二日 土曜。

晨小雨。餐後雨止。赴追分町，取來純弟自南京來函，云投考金大中國文學專修科。至段平佑處畫像，即同午餐。下午收到許勉文函及一小照片。赴葉文津處排《復活》。晚間歸寓，買《史林》一冊，《演劇學》一冊，價五角。寫寄宗白華函。

任白戈、陳北鷗、梁夢回等約明日再赴其處排演《復活》。

## 十三日 日曜。曇天。

寢中讀報。中國政局，又起波瀾，張學良囚蔣介石等於西安，不知係日報造謠否也。

早餐後，寫寄良伍函，又寄辟疆先生《靜嘉堂文庫略史》一

冊。赴追分取來中國報多卷。天雨。赴段平佑處未晤。歸寓，讀報。賽金花四日死於北平破屋中，情形正與唐人お吉大致相類。晚雨。入浴，早寢。報館出號外，報告中國紛亂消息，有蔣氏死於西安華清池説。

## 十四日 月曜。

快函寄梁夢回，未得覆。亦不知《復活》在何處排演矣。晨赴追分，晤竹澤五子，詢元子近況，云仍居鄉間。並云，其兄非常反對，惟其弟自南洋歸，將與余一談。歸寓，將《漢唐間西域百戲之東漸》一論文，著述終了。晚，入浴。餐後，赴孫伯醇處，談至夜深始歸。詢中國消息，使館亦未得公報，故仍無確息。夜晴。

## 十五日 火曜。曇天，天氣甚寒。

早餐後，將論文寫畢，並自裝訂一冊。筆又禿一支矣。下午，赴大學研究室，將《中國原始之舞樂》一論文贈岸邊成雄君。彼係研究中國音樂及琵琶者，著作頗佳。云識林謙三君，暇當一晤。漫談至六時，始歸寓。晚餐後，讀報，寫日記。念元子不置，如此寒冷，幽居鄉間，將如之何。收張玉清來函，並小畫一幅。

業已就寢，下女引一日人來室，自稱元子之兄，云自南洋歸

來。出語甚粗鄙，言其妹與余決不能結婚，強索千元為謝，否則以手槍相對。余甚詫異，忽然覺悟，直發其奸，謂其並非元子之兄，因元子家中，均係良好之人也。彼勢已窮，謂非元子兄將如何。余遂按鈴，寓主婦聞鈴至，其人惶急遁去，則一詐財泥棒也。社會險惡如此，令人有不安定之感。夜失眠。

## 十六日　水曜。晴朗。

晨起閱報。中國政局，仍無確實消息。收王烈、梁夢回、沈冠群、程伯軒諸人函。下午王烈來，余與商酌歸國計劃，王甚贊成。遂赴上野松坂屋購票，擬明日赴神戶。夜宿王烈處。

## 十七日　木曜。

晨與王烈來玉泉館，收撿行裝，即赴東京驛。臨行時，以四十元交居停主婦，囑以二十元與元子，二十元與其兄。

在東京驛乘下午一點快車赴神戶，王烈送我至平塚始歸，車中相談甚歡。夜抵神戶，寓三宮ホテル，神戶吹熱風，氣溫甚高。

## 十八日　金曜。

午，乘上海丸由神戶出帆，歸國中國學生甚多。余初擬乘頭等，票已售罄，三等亦無隙地，僅足容膝而已。夜風波尚平，因在內海之故。

## 十九日 土曜。

上午九時至長崎。寫信寄元子、王烈、梁夢回等。夜大風浪，余慣旅行，殊無所苦。

## 二十日 日曜。

下午六時，抵滬。寓上海跑馬廳大中華飯店。夜甚疲，沐浴就寢。

| 責任編輯 | 陳　菲 |
| 書籍設計 | 林　溪 |
| 排　　版 | 肖　霞 |
| 印　　務 | 馮政光 |

| 書　　名 | 東瀛印象——我的戰前日本留學記 |
| 作　　者 | 常任俠 |
| 編　　者 | 沈　寧 |
| 出　　版 | 香港中和出版有限公司<br>Hong Kong Open Page Publishing Co., Ltd.<br>香港北角英皇道 499 號北角工業大廈 18 樓<br>http://www.hkopenpage.com<br>http://www.facebook.com/hkopenpage<br>http://weibo.com/hkopenpage<br>Email: info@hkopenpage.com |
| 香港發行 | 香港聯合書刊物流有限公司<br>香港新界荃灣德士古道 220-248 號荃灣工業中心 16 樓 |
| 印　　刷 | 陽光 (彩美) 印刷有限公司<br>香港柴灣祥利街 7 號萬峯工業大廈 11 樓 B15 室 |
| 版　　次 | 2021 年 1 月香港第 1 版第 1 次印刷 |
| 規　　格 | 32 開 (148mm×210mm) 312 面 |
| 國際書號 | ISBN 978-988-8694-27-3 |

本書由商務印書館有限公司授權本公司出版發行。